内容创意与写作
Creative Writing

导演思维
让微剧本变得高级起来

刘仕杰 —— 著

华中科技大学出版社
http://www.hustp.com
中国·武汉

图书在版编目（CIP）数据

导演思维：让微剧本变得高级起来 / 刘仕杰著 . —— 武汉：华中科技大学出版社，2019.9（2020.9 重印）
（内容创意与写作）
ISBN 978-7-5680-5429-4

Ⅰ.①导… Ⅱ.①刘… Ⅲ.①电影导演 – 导演构思 Ⅳ.①J911

中国版本图书馆 CIP 数据核字 (2019) 第 145134 号

导演思维：让微剧本变得高级起来　　　　　　　　　　　　　　　　　　刘仕杰　著
Daoyan Siwei: Rang Weijuben Biande Gaoji Qilai

策划编辑：刘晓成
责任编辑：孙　念
责任校对：曾　婷
责任监印：朱　玢
装帧设计：璞茜设计

出版发行：华中科技大学出版社（中国·武汉）　　　电话：（027）81321913
　　　　　武汉市东湖新技术开发区华工科技园　　　邮编：430223

印　　刷：武汉科源印刷设计有限公司
开　　本：710mm × 1000mm　1/16
印　　张：15.5
字　　数：241 千字
版　　次：2020 年 9 月第 1 版第 2 次印刷
定　　价：45.00 元

本书若有印装质量问题，请向出版社营销中心调换
全国免费服务热线：400-6679-118 竭诚为您服务
版权所有　侵权必究

前 言

央视著名主持人曾这样解读"微"字:"'微'是你我,是每一个推动社会进步的微小分子,是每一个被打捞上岸、不再沉默的中国声音,是每一个能被看见、能被听见的人。"什么才是新的一天开始的标志?对于新时代的每个人来说,我想不只是光明普照大地,晨霭渐渐散去以及枝头惹眼的新绿。新的一天是充斥耳边的手机铃声,是不断刷新的界面带给我们的新资讯,是画面背后此起彼伏的提示音,这些共同组成了每个人的"微"时代。

在"微"时代中,智能科技不断改变着人们的生活,从微博、微信再到微视频,人们的阅读、交际、写作乃至视听体验都在不断"微"化,进而催生了一种打上"微"印记的"微剧本"。微剧本,其实就是一种区别于传统剧本的微型剧本。它用简洁的手法表达了对现实生活的某种关注,往往只有几个场景,人物设置也非常简约,用短小精悍的故事,向观众揭示某种现实的道理。

微剧本被拍摄出来后叫做微剧或微视频,往往被认为是草根实现明星梦的途径,是表达民众呼声的重要载体。微视频具有时长较短、成本较低、制作简单的特点,从而能迅速被人们接纳。微视频的出现,打破了传统媒体一统天下的局面,弥补了传统媒体的不足。在这个"流量为王"的时代,无处不在的"微"产业、"微"信息催生了逐渐增加的微剧本创作。要想在众多微剧本中脱颖而出,带来流量,吸引投资,"具有导演思维"的创作方法和

逻辑思维能力就必不可少，因此，创作者更需要耐心学习，认真思考。

生活本就是个大舞台，每天都上演着许许多多的故事，有的平淡无奇，有的曲折多变；有的活泼生趣，有的饱含真情；有的危机四伏，有的冲突连连……有些故事需要缓慢从容地讲述，有些故事则只需三言两语。巨细靡遗地讲述一个故事很难，言简意赅地讲述一个故事更难。笔者作为创意写作平台创始人，一直以帮助创作者提升创意写作能力为己任，着力于互联网形式下的新型写作内容与写作模式的探索与学习。此次，笔者集结诸多奋斗在一线的微视频创作人，编写这本书，就是希望能为更多的微剧本创作新成员以及爱好者提供一条路径，提供一种导演视角的创作和思维方法，以及些许的经验和帮助，能为他们的微剧本创作奠定一个良好的基础，让微剧本的创作变得简单一点、再简单一点。

对于微剧本创作者来说，灵感获得和主题确立的过程就好像通过一条看不到尽头的、狭窄而封闭的甬道，向上慢慢逐渐变宽，但仍然离平坦宽敞甚远。本书以微剧本创作的"运筹帷幄"与"定好步调"为切入点，着重探讨微剧本蓝图勾画和各类主题的创设方法，用翔实的理论辅以精彩的案例，为每个微剧本创作者讲述创作的"制胜法宝"，使他们在微剧本创作前期工作中更加得心应手。

对于微剧本来说，人物是核心，情节是依托，冲突是爆点。微剧本创作是快节奏生活下的一种视觉呈现艺术。也许随着时间流逝和碎片化信息的挤压，观众已经无法回忆起微视频中展现的所有画面，也已经淡忘了微视频中的每个细节，但那众多的微剧本中塑造的成功人物、呈现的经典情节、直击心灵的情感冲突却会在他们心中长存，甚至伴随他们一生。本书也将从塑造出色的人物、策划跌宕的情节、聚焦激烈的冲突三大层面层层深入，循序渐进、适时突击。

无论您是初出茅庐的创作新人，还是经验丰富的编剧老手，希望这本《导演思维：让微剧本变得高级起来》能够为您提供有价值的参考，能够让您从这本书中汲取所需的营养，从新颖独到的见解到理论化、体系化的知识，从引人入胜的语言润色到具体的初稿加工，从残酷的实战演练到拍案叫绝的经典案例，让您觉得此书不枉一读。

目录

01 第一章
搞清目标:"微"时代的"微"剧本

- 1.1 微剧本缘自何处 … 003
 - 1.1.1 短剧 … 003
 - 1.1.2 微电影 … 005
- 1.2 微剧本因何而来 … 008
 - 1.2.1 随微时代的微风徐来 … 008
 - 1.2.2 随广告营销需求涌来 … 011
- 1.3 微剧本"微"在哪里 … 014
 - 1.3.1 微剧本的"微"特点 … 014
 - 1.3.2 微剧本的"微"结构 … 018
 - 1.3.3 微剧本的"微"类型 … 021

02 第二章
运筹帷幄:勾画剧本的蓝图

- 2.1 勾画蓝图需点亮创作灵感 … 029
 - 2.1.1 学会从大事小情入手 … 029
 - 2.1.2 学会让作品独具特色 … 032
- 2.2 勾画蓝图要选好讲述方式 … 035
 - 2.2.1 讲述的方式需有趣 … 035
 - 2.2.2 讲述的方法要灵巧 … 037
 - 2.2.3 讲述的情感应动人 … 039
- 2.3 勾画蓝图应把握创作原则 … 041
 - 2.3.1 钩子原则 … 041
 - 2.3.2 锤子原则 … 043
 - 2.3.3 镜子原则 … 045
- 2.4 勾画蓝图须形成创作思路 … 046
 - 2.4.1 撰写一个故事梗概 … 046
 - 2.4.2 拟定一个分场大纲 … 047
 - 2.4.3 制作一个人物网格 … 050

03
第三章
定好步调：选定经典的主题

3.1 主题——剧作的灵魂　　055
　3.1.1 主题是情感的纲要　　055
　3.1.2 主题是创意的灵魂　　057
3.2 拂去尘埃，选取有价值的主题　　060
　3.2.1 瞄准市场　　060
　3.2.2 提炼构思　　063
　3.2.3 形成寓意　　065
3.3 主题的经典模式　　067
　3.3.1 爱情与浪漫　　067
　3.3.2 亲情与感动　　069
　3.3.3 遥望与追忆　　070
　3.3.4 自然与人文　　072

04
第四章
拉开帷幕：塑造出色的人物

4.1 人物分主次　　077
　4.1.1 主要人物　　077
　4.1.2 次要人物　　080
4.2 让人物有定位　　084
　4.2.1 设计人物背景　　084
　4.2.2 勾勒人物性格　　087
　4.2.3 让人物真实可信　　089
4.3 人物关系安排要得当　　093
　4.3.1 主辅式　　093
　4.3.2 对等式　　094
　4.3.3 对立式　　096

05

第五章

循序渐进：策划跌宕的情节

5.1 情节——故事发展的线索 101
 5.1.1 单线情节 101
 5.1.2 平行情节 105
 5.1.3 非线性情节 107

5.2 情节设置要讲原则 110
 5.2.1 注意节奏性与戏剧性 110
 5.2.2 留意连贯性与整体性 113

5.3 情节策划要找套路 116
 5.3.1 转折与抑扬 116
 5.3.2 张弛与蓄放 118
 5.3.3 延宕与伏应 120

5.4 情节策划要得要领 122
 5.4.1 开端要"推" 122
 5.4.2 中间要"富" 124
 5.4.3 收尾要"妙" 125

06

第六章

适时突击：聚焦激烈的冲突

6.1 冲突——戏剧的心跳 129
 6.1.1 冲突调动情绪 129
 6.1.2 冲突逆转情景 132

6.2　冲突的类型 134
 6.2.1 个人自身的冲突 134
 6.2.2 人与环境之间的冲突 136

6.3　冲突的设置技巧 140
 6.3.1 差异制造冲突 140
 6.3.2 悬念延缓冲突 142
 6.3.3 意外放大冲突 147
 6.3.4 巧合助力解决冲突 150

07 第七章

稳扎稳打：锤炼视听语言

7.1 何为视听语言？	155
7.1.1 独白	155
7.1.2 对白	158
7.1.3 旁白	163
7.1.4 潜台词	166
7.2 视听语言的撰写策略	170
7.2.1 留意生活语言	170
7.2.2 借鉴经典文本	173
7.2.3 妙用艺术加工	175
7.3 视听语言的撰写禁忌	180
7.3.1 过于直截了当	180
7.3.2 过于零碎	182
7.3.3 过于冗长	184

08 第八章

实战演练：微剧本的编写流程

8.1 编写初稿：用心写作	191
8.1.1 观众至上	191
8.1.2 关于主题	196
8.1.3 时间管理	200
8.2 修改初稿：用脑写作	205
8.2.1 通读剧本初稿	205
8.2.2 建立剧本定稿对照表	211
8.3 最终润色：全身心投入	214
8.3.1 忠言逆耳利于行	214
8.3.2 把好演员这一关	216

09

第九章

不容错过的经典"微"剧本

9.1 《老男孩》	221
9.1.1 真实感人的故事情节	222
9.1.2 语言表达中的黑色幽默	223
9.2 《九歌学堂》	226
9.2.1 独特的题材选择	226
9.2.2 古今贯通的艺术风格	228
9.3 《66号公路》	230
9.3.1 微时代的"明星"巨制	230
9.3.2 内涵丰富的人文故事	232
9.4 《摩天轮下的爱》	233
9.4.1 引发观众共鸣的主题设置	233
9.4.2 克制而又强烈的矛盾冲突	234

01
第一章

搞清目标:"微"时代的"微"剧本

近几年,智能科技的"东风"顺势而吹,"微"时代也应运而生,从微博、微信再到微视频,人们的阅读、交际、写作及至视听体验都在不断"微"化,这就为"微剧本"的创作提供了肥沃的土壤。微剧本就是一种区别于传统剧本的微型剧本,它用简洁的手法表达了对现实生活的某种观照,往往只用几个简洁鲜明的人物和几个场景,就能向观众揭示出某个道理,就像是绘画中的素描,用简单的几笔就勾勒出一场场大戏,让人回味无穷。

> 常言道："与敌对战，首先要搞清目标。"同样的道理，微剧本创作，最先要做的也是搞清目标。微剧本缘自何处？因何而来？又"微"在哪里？这是学习微剧本创作的第一课。只有了解了这些看似简单的基础知识，才能真正把握住微时代的脉搏，创作出优秀的微作品。

1.1 微剧本缘自何处

说到微剧本缘自何处，很多朋友都会联想到微电影，认为微电影的剧本就是微剧本。其实不然，微剧本实际上是微型剧本的统称，不仅与微电影有一段冥冥之中的缘分，亦与短剧有着颇为深厚的渊源，甚至还与微广告有着密不可分的关系。因此，本书所论述的微剧本，统指一切短小的、以视频为呈现形式的短剧的剧本。

1.1.1 短剧

艺术来源于生活。各式各样的故事在现实生活中不停上演，或感人肺腑，或平平凡凡，或妙趣横生。这些故事有的需要轻拢慢捻，娓娓道来；有的则只需要三言两语、简而告知。所谓短剧，其实就是一种精短凝练、简洁明了的戏剧形式，它讲述的故事往往很简单，但内涵却很丰富。现在常说的短剧，按照播放媒介的不同，主要分为电视短剧和网络短剧两类。

1. 电视短剧

电视短剧又称"电视栏目剧"，是一种时长较短，能快速地反映生活的短剧形态。近年来，随着阅读形式向快餐化转变，电视短剧也正朝着"微型化"的方向发展，因此其剧本也可以归为微剧本。

电视短剧的篇幅跟电视剧比起来可以说非常短，只要保证在有限的时间内能够交代清楚人物和事件发生情况即可。与之相对应，电视短剧的人物设置也力求简单，一般只有两三个人；情节往往也是只取一端，只有单线，没有复线；只有明线，没有暗线。值得注意的是，电视短剧虽然篇幅短小、人物形象简洁、情节简单，但内涵绝不浅薄。优秀的电视短剧体量小而负载大，能在有限的时长中容纳饱满的生活信息和处世道理，简洁而深刻。它是生活信息的简化和优化，能更快速地反映社会生活。这一周发生的典型事件，下一周就有可能在电视短剧中被演绎出来。

例如，中央电视台的电视短剧《广而告之》，从人民群众最为关注的社会热点切入，针砭时弊，直面现实，弘扬真善美，鞭挞假恶丑，表达了广大群众的愿望和要求。虽然一集只有短短的三十几秒钟，却给观众留下了深刻的印象，引起了普遍的共鸣。

2. 网络短剧

电视短剧以电视为传播媒介，网络短剧则以互联网为主要载体。它是网络自制剧中特立独行的一种，也可称为"网络迷你剧"。同电视短剧一样，网络短剧的篇幅也非常短，并且根据情节需要，可以以单集为主，或者以多集为主。网络短剧的剧本同样可以纳入微剧本的范畴中。

与传统的电视短剧相比，网络短剧的不同之处不仅在于篇幅更短，还在于自由度较高。传统电视短剧在内容和题材上往往受限于频道定位和栏目要求。相对而言，扎根于网络平台的自制短剧自由度则大很多。因此，网络短剧不仅篇幅短小、节奏明快、热点密集，还能抓住当时当刻的热点进行再次创作，给观众一种全新的体验。

例如，具有超高收视率的网络短剧《万万没想到》，每集时长只有5分钟左右，但剧情却从热门话题到经典故事，从囧人囧事到职场趣闻，无所不包。这部网络短剧以小人物代表王大锤为主人公，综合了搞笑、穿越、职场等当下热门元素，善意调侃了当今社会中的各种现象，既让人发笑，又引人深思。网络短剧凭借活

跃的网络文化优势,通过天马行空的想象力,讲述着一个个内容新颖、个性鲜明的故事,在一定程度上填补了传统电视短剧的空白。

总之,无论是针砭时弊、叙事说理的电视短剧,还是灵活多元、剧情丰富的网络短剧,都与微剧本有着颇为深厚的渊源,因优秀的电视短剧与网络短剧都需要优秀的微剧本作为支撑。优秀的影视剧不仅是拍出来、演出来的,更是写出来的。一个质量优良的剧本有可能会被拍成一部质量低劣的影片,但一个质量低劣的剧本绝不可能拍出一部质量优良的影片。

> **链 接**
>
> 电视短剧与网络短剧是短剧中两种典型形式,但绝不是短剧的全部风貌。学习电视短剧与网络短剧剧本的创作只是学习微剧本创作的起点,但绝不是终点。当然也不可否认,在电视短剧与网络短剧风靡的今天,掌握了电视短剧与网络短剧的剧本创作原理,也就掌握了微剧本创作的基本套路。

1.1.2 微电影

说起微剧本,自然少不了微电影。一个"微"字搭起了二者之间缘分的桥梁。微电影,顾名思义就是一种微型电影,它起源于最初的短剧,具备电影的所有要素——时间、地点、人物、主题和故事情节。但微电影又不同于传统电影,它追求限定时间内的有效表达,迎合碎片化生活方式的心理诉求,是一种个性化的影像表达。

1. 微电影迎合碎片化生活方式

碎片化生活方式是指随着生活节奏的加快,现代人的空闲时间不断被分割,形成了碎片化的零散时间段。在这些碎片化的时间里,人们没有精力,也没有耐心来欣赏完整的、冗长的故事,而是更倾向于一些短小的、浓缩的故事。微电影

具备的简短而精悍的特点，恰恰与人们的碎片化生活方式的娱乐需求相吻合。

微电影不同于短剧，不具有连续性，简练直接，戛然而止，耐人寻味。因此更符合现代人的心理诉求，这也是微电影广受追捧的原因之一。另外，微电影主要在各种新媒体平台上播放，适合在移动状态和休闲时观看，是填充碎片化时间的有效方式。无论是在公交车上，还是在地铁上，只要你留心，就会发现有不少人在用手机观看微电影，微电影在帮助人们消磨碎片化时间的同时，也能发人深省，给人们带来一些启示。

例如，2008年阿根廷动画短片《雇佣人生》，就是一部探讨社会与人性的短片，虽然只有短短7分钟，但包揽了全世界大大小小102个奖项，全片没有一句台词，却让观众震撼、反思。这部短片讲述一个中年男人普通的一天，但不同的是，他周围的所有物品都由人来扮演，包括地灯的灯柱、梳妆台的镜子、餐桌和椅子、衣架，满街跑的也不是汽车，而是背着乘客大步迈进的"人力出租车"。公司保安们是由四个彪形大汉组成的，电梯是超级肥仔用体重控制的。在这个神奇的世界，所有的工具都由真人形象来扮演，每个人都兢兢业业，毫无怨言。短片让观众陷入深思，在高度分工的机械化社会，个人渺小如工具。短片主人公看似是一个雇佣者的角色，但就在观众的好奇心被吊至最高时，短片的主人公迈着沉重的脚步向一间办公室走去，在门前趴下，很快有人走过来，在他身上踏了两脚，开门进了办公室……短片结尾，观众恍然大悟——每个人都有两种身份：雇佣者与被雇佣者。这是一部充满争议的短片。同样的情节，有人看到的是人被机械化后的阴暗和冷漠，也有人会感悟人人为我我为人人的处世之道。

2. 微电影是个性化的影像表达

与院线上映的电影相比，微电影因为时长较短，往往不会以宏大的历史事件与烦琐的生活实践作为创作主题，而是着力于凸显个性化的语言与生活化的表达。首先，微电影更加注重"小人物"的生活百态和人生命运，把注意力更多地放在小细节或是虚构"悬念""奇遇"等方面。同样，微电影中的人物也不是传统影视剧里的英雄，没有宏大历史背景为其铺垫，但他们都是自己平凡生活中的主角，

他们身上发生的很多故事都值得讲述和演绎。微电影对这种普通人物的关注,将一些边缘的、另类的题材呈现在大众面前,是个性化的影像表达。除注重情节的完整性外,更有鲜明的主题与内涵,充满对现实的深刻反思和对生活的勇敢面对,以及对人性的执着叩问。

例如,筷子兄弟的微电影《父亲》(父女篇),讲述少女燕燕的成长历程。在童年的小燕燕心中,父亲是一个无所不能的英雄,见义勇为、锄强扶弱,总是穿一身帅气的警服骑着摩托车接放学的她。而随着燕燕逐渐长大,父亲对她的过度管束令她苦恼厌烦,父亲对她带回来的男朋友冷眼冷语,最终使得父女决裂。然而,在一个夜晚,父亲被刑满释放的罪犯报复,受重伤失忆,只记得自己是警察、有一个可爱的女儿,还记得不喜欢女儿的男朋友……即使卧床不起,也想着要同前来探病的女儿的男友斗争到底。直到女儿婚礼那天,父亲从医院跑出来,依旧穿着一身警服,迈着庄严的正步,牵着女儿走来。当众人都以为父亲病愈的时候,父亲对女儿说:"燕燕,等你放学了,爸爸再来接你。"此时,伴随着《父亲》主题曲的响起,无数人流下了伤感的泪水。这部短小的微电影,不仅是在讲述故事,更是表达了导演和微剧本创作者对于平凡生活和醇厚亲情的深切感悟。导演肖央表示:"我们的作品坚持来源于生活,反映我们这代人的成长。可能没有大场面的震撼,但是总有一处情节能扎进你内心最柔软的地方。"

此外,微电影还是人们表达个人意见的一种视觉化载体。无论你是明星政要,还是普通大众,都可以有自己的世界观,有自己的喜怒哀乐,并且借助微电影这种形式表达。2011年搜狐视频与中影公司联合出品、诺基亚全程战略合作的"7电影"系列,就是让演员通过影像语言讲述自己的梦想,讲述自己的故事和心中的情感。换句话说,微电影使电影形式走下神坛,成了一种人人都可以尝试的艺术表现形式。

总而言之,这些以电视短剧、网络短剧、微电影为代表的微视频与当下人们对于文化消费快餐化的需求非常吻合。它随时随地可以观看的特点,很好地满足了人们在等待或乘坐公共交通工具时、午间小憩等空闲时间对精神生活的需求。也正是因为观看时观众多是注意力分散的,所以微视频能否引起观众的

注意，剧本质量就成了关键中的关键。而想要打造出微时代中引领潮流的微剧本，具备导演思维是必不可少的。这也是微视频能在越来越激烈的竞争中脱颖而出的核心要素。

> **链接**
>
> 微电影，只是时长、人物、情节、场景等方面的"微"，绝不是剧情内蕴、主题思想的"微"。

1.2 微剧本因何而来

微剧本源自于短剧和微电影，但是在微博、微信等"微"型社交工具的热力带动下，"微"创作也形成了一股热潮。可以说，微时代已经在丰富的微元素拥簇下到来了。现实生活中，微时代正在以一种潜移默化的推动力悄悄地影响着我们，为每个人带来一种意想不到的新变化。微剧本在这个微时代中发挥着重要的作用，除了短剧、微电影，新时代的广告营销对于微剧本的需求也是越来越迫切，可以说微剧本源自于短剧和微电影，却是随微时代的到来和广告营销的需要走到了大众面前。

1.2.1 随微时代的微风徐来

微剧本能够走到台前来，离不开微时代土壤的培育。微时代起初代表的是一个崭新的传播时代。在这个时代中，人类以数字化通信技术为依托，通过各种移动、便捷的新型显示终端，运用文字、图像、视频、音频等多种形式，进行以实时、高效、互动为主要特征的传播活动。对于微时代之"微"，著名央视主持人曾如此言之"微"字："'微'是你我，是每一个推动社会进步的微小分子，是每一个被打捞上岸、不再沉默的中国声音，是每一个能被看见、能被听见的人。"

是的，每个人都是推动社会进步的微小分子，每个人可以发表言论、阐述观点，享受微时代带来的各种机遇和挑战。

1. 微时代充满喜悦

社会生活微时代的到来，离不开移动互联网技术的飞速发展。从微博、微信到微小说、微视、微课……各种各样的"微"元素不断出现在我们的生活中，只有想不到的，没有"微"不了的，它们深刻地影响着每个人的生活。

首先，微时代给我们的日常生活带来了大便利——衣食住行，处处有"微"影。以微信为代表的手机终端软件的"微"使用逐渐成为一种潮流。它强大而全面的功能，不仅改变了人们的联络方式，甚至改变着我们的生活方式。外出想坐车用"滴滴出行"打车微一微；订餐用手机"美团"外卖微一微；看电影可以在微信上团购；购买机票、船票、火车票、找工作、订酒店……通过手机 App 操作，一切都变得便利和简单。

其次，微时代给我们带来了大观点——想说就说，有"微"更有"音"。随着微时代的到来，一波轰轰烈烈的"微"观点正在发生碰撞。正如微博 140 字的限定，短小精炼且意味深长，观点在这里交织，态度在这里显露。

微视频也是如此，原本冗长寡味的影片被拍摄成微视频，平淡无奇的生活片段摇身一变，成了吸引人眼球的趣闻或引人深思的话题；原本需要上千幅的画面与内容来演绎生活的不幸与美好，在这里却化成了干脆利落的几句话、几个场景。这就是微时代带给我们的好处，它让每个人都能够表达情感，坦露心声，让每个人的艰难和努力都能被看到，让每个人的欢乐与悲伤都能有人分享。

2. 微时代饱含隐忧

在带来诸多好处的同时，微时代也饱含着隐忧。充满着朝气的微时代要求人们能够快速接受带有一切可能性的话题，使人们的目光更多地放在那些可以产生热度的话题上面。如 2016 年的里约奥运会上，中国游泳队傅园慧因"表情包"一炮而红，使得朋友圈充斥着"洪荒之力"。这并不是特例，这些明星的个人生

活在微时代被放大到网络后，人们纷纷将目光更多聚焦在娱乐八卦上，对于家国大事的关注在逐渐减少。同时，在信息化时代，各类信息散播的方式更多，速度也更快，许多新闻工作者、传媒从业者也被形势所迫，放松了对话题严谨性的要求，朋友圈、微博等已不只发布人们的日常琐碎生活，同样也传播了一些毫无科学依据的内容，模糊了大众的视野。

除此之外，微时代也为人们的日常生活方式带来了一些负面影响。一早醒来，眼睛还未完全睁开，就会拿出手机一遍一遍地刷朋友圈；各种聚会餐桌上，大家近在眼前，却各自用手机在朋友圈点赞评论；夜深了，许多人还不肯入睡，拿着手机继续刷资讯，生怕错过了任何一条信息；很多孩子因为长时间盯着手机而视力下降、很多家庭和朋友因为疏于面对面的沟通而面临危机……这些"微"无孔不入，全面入侵了人们的生活。

3. 微剧本的历史使命：创作优秀的微作品

正是因为微时代充满喜悦，也饱含隐忧，因此在这个微时代起到重要作用的微剧本，就承担起了重要的历史使命。我们应该创作出一些真正具有社会价值和时代意义的优秀作品，传递正能量、弘扬真善美、鞭笞假恶丑。

例如微剧本《疲惫的一天》，里面有毛不易的一首歌："像我这样优秀的人，本该灿烂过一生，怎么二十多年到头来，还在人海里浮沉……"《疲惫的一天》是韩国求职学校Incruit拍摄的一条广告，讲述了初入社会的年轻人求职的故事。显然，就像歌里唱的，这一遭并不顺利。从象牙塔到浮沉人世，每个人多少都会经历这样的起起落落……疲惫的每天让你曾经的踌躇满志顷刻间轰然崩塌。身边的朋友可能都过上了看上去还不错的生活，唯独你久久徘徊等待，理想成了遥不可及的"乌托邦"，但是至少你还有父母朋友的默默支持，疲惫的时候所有人都在跟你说"你已经做得很好"。人的一生将遇到很多不尽如人意的挫折，也许还会有力不从心的崩溃，但面对未来，最重要的还是你自己。没人能说清楚哪条路才是对的路，但是你在走的，就是对的路——这就是《疲惫的一天》带给我们的启示。

人们对于微时代的到来的利弊的讨论从未停止，但不论结论如何，微剧本的创作都不应辜负自己的使命。在人们越来越依赖于"微"这种新潮的社会交往方式的背景下，微剧本的创作一定要弘扬社会的主流价值，要在社交群体中传递更多的正能量，要在微时代用微剧本引导人们摒弃丑恶，心向善良。

> **链接**
>
> 微剧、微电影、微课、微营销、微通信……今天，我们的生活已经成了一个由"微"构成的世界。"微"化也影响着消费领域中大部分的需求和供给，视频、图文创作等精神生活领域也渐渐进入需要微剧本的时代。这是微时代的产物，更是一种在多元化时代下，社会需求趋于个性化的产物。在这样的时代背景下，微剧本被赋予了更加重要的使命。

1.2.2 随广告营销需求涌来

身处在微时代中，各行各业都要紧随形势而进行改变，否则必然会遭到淘汰。作为重要行业之一的广告营销业更是如此，在人们寻求快餐化消费的背景下，以微剧本为蓝本进行拍摄制作就成了一个广告取得成功的关键。广告，即广而告之，它是为了某种特定的需要，通过一定形式的媒体，公开而广泛地向公众传递信息的宣传手段。微时代的到来，给广告带来的变化是显而易见的。

1. 微剧本满足"窄广告"的需求

曾经，在中央电视台和卫视黄金时段插播广告，是品牌宣传的主要途径，因为这些平台的受众最为广泛。但在互联网碎片化时代到来后，电视广告不再是唯一的选择。在这个时代，根据用户画像进行广告设计和宣传成为商家的必备技能。这些用户画像为品牌提供了有针对性的选择，也慢慢改变着广告的传播方式。同时，随着自媒体的蓬勃发展，一个人即一个自媒体的趋势逐步彰显，媒体时代的经济基础也开始走向了"窄广告"方向。

以前广告成本高昂，只有少部分的大企业能够打得起广告，而今，自媒体使绝大多数企业可以打得起成本低、个性化、一对一营销的"第三代"广告。同时，由于内容的碎片化，粉丝与观众也开始更加细化，广告的表达方式也受到了受众的影响。因此，今后广告的受众群体也会产生"代沟"，有些广告某群人看得懂，其他人群看不懂；或者某群人很喜欢，其他人群则非常排斥。这种针对性广告的设计，离不开微剧本的创作，它可以有针对性地满足和推动广告朝"窄广告"方向发展。

2. 微剧本满足原生营销的需求

伴随着内容经济的发展，内容营销被广告主重新重视起来。"形式原生"和"内容原生"的原生广告也将会吸引越来越多预算，原生广告离不开微剧本的指导，而且对于微剧本的原创性和新颖性提出了更高的要求。

例如，BuzzFeed 去年成立了一个产品实验室，推出了"乡愁蜡烛"这一创意产品，目标受众是生活在异乡的年轻人。同样，针对喜欢在社交媒体上晒 DIY 美食的年轻人，BuzzFeed 还推出了一个美食品牌 Tasty。除了产品本身的收入，推出不到一年的 Tasty 品牌已经吸引了许多食品公司和零售商做内容植入。这说明在自媒体领域，用户的意见和想法对自媒体的影响变大，原生广告发展的空间与传统的硬广告相比也将逐步扩大。以微剧本为创作蓝本的原生广告，正满足了原生营销的需要，它在不打扰用户的情况下，为用户提供有价值的分享，赢得用户对品牌的好感。

再如，广告《弹个车》就是原创微视频广告的很好案例。通过车太闷、车太小等各种困扰和不同解决方式，给观众介绍了"弹个车"这样一个网站。从形式上来看，这已经具备原生营销的特征。这个微剧本的设置，在创新性和原创性方面，获得了良好的口碑，引起业界同人的广泛关注。

3. 微剧本满足微视频广告的需求

微视频广告也是目前较为主流的内容营销形式之一。最早引领微视频广告潮

流的是谷歌。2016年4月份以来,谷歌一直在YouTube上尝试6秒广告——短小精悍、信息集中,让人来不及选择"跳过"就播完了。根据谷歌公布的数据,自2017年第一季度起,YouTube上使用6秒视频广告的广告主数量季度同比增长了70%。现在,有三分之一的广告主会在YouTube上使用6秒广告。

如今,营销人员几乎已经达成共识——未来微视频广告将会成为网络上最主流的内容形式。可想而知,在社交媒体中,人们更愿意观看和分享时长短、脑洞大的视频。微视频广告真正的吸引力在于推动消费者涌入购买通道,诱导消费者快速采取行动。但对微剧本创作者而言,正是因为其剧本在极短时间内,如6秒内让观众对品牌建立起了情感上的联系,从而得到广告主的青睐。

总而言之,在多屏和碎片化的数字环境下,广告的长度、格式以及叙述模式等,变得多种多样;广告的传播方式也开始创新,向新的点播和展示平台拓展。微视频广告形式的兴起,使得视频广告变得无处不在。身处变革期,微剧本也受到了更大程度的重视。保持更高的敏感度,成为微剧本创作的最新要求。

链 接

当所有人都是最好时,就很难有人能做到更好,而微剧本的目标就是要创作出与众不同的作品。对微剧本创作而言,创作出新颖独特的原生作品是充满挑战的。想要达到低成本、高性价比的原生营销效果,微剧本创作就是创作者必须学会使用的一把利器。

1.3 微剧本"微"在哪里

原创媒介理论家马歇尔·麦克卢汉曾经说过,每一种新媒介的产生与运用,都宣告我们进入了一个新时代。在当前的自媒体时代中,140字的微博是最为流行的传播方式,30秒到300秒的微视频也改变着人们的观影方式。人们不仅满足于在电影院中的观影体验,而且享受观赏微视频的独特体检,因此微剧本创作和选择也必然会在微时代占据一席之地。那么微剧本又"微"在何处呢?

1.3.1 微剧本的"微"特点

微视频作品能够受到追捧离不开大量网站为其提供的平台,而平台之所以播放这些微视频,目的是为自身网站或其他公司进行广告宣传,几方之间形成了良性互动的关系,但前提是平台上的微视频作品要足够优秀。一个优秀的微视频,离不开优秀的微剧本。因此,如何创作出优秀的微剧本是应当予以关注的焦点。微剧本创作是用影视创作的方式思考、用文学的方式来表达的,它可供阅读,但最终目的是为了拍摄,因此必须适合银幕表现或团体表演。这就要求,微剧本要有独特的文学特征,还要受微电影、短剧的艺术特性所制约,更需要在创作过程中具备导演思维,才能让其脱颖而出。通常来讲,一个出色的具备导演思维的微剧本的特点如下。

1. 在真实的生活中升华思想

微剧本创作一般要对原始素材进行思想的升华和内容的提升。通过剧本创作,升华主题思想,对现实世界中的人物自身、人与人之间以及人与社会之间的价值取向进行表达,利用典型的人物与动人的情节来揭示社会的真实状况,引人思考。

如2010年底,优酷和中影集团合作的微电影《老男孩》在优酷网首播,几天之内便创下了上亿的点击量,很多年轻人在观看时,不禁潸然泪下。《老男孩》讲述了一对痴迷于模仿迈克尔·杰克逊唱歌的平凡少年兄弟,十几年后成了"老男孩"哥俩,重新登台找回梦想的故事。选题直面很多年轻人梦想破灭的现实。

青春和梦想是任何时代都不会过时的永恒性话题,追求梦想的结果不是最重要的,但其多种多样的过程往往更能引发人们最深刻的思考。

因为微视频播放时长有限,所以在选择素材时,需要创作者进行精细的挑选,选择出契合度最高的素材进行剧本创作,像电影导演一样把控全局,只有这样才能使观众充分理解创作者的想法,感知作品想要表达的思想。就像《老男孩》,选择小人物在现实面前的尴尬处境和不愿意放弃梦想的决心,勾起了观众对年少时梦想的回忆。故事的表述着眼于生活中细小的事件,情节不复杂,人物关系也简单,却穿插了很多生活中会引起人们共鸣的元素,如迈克尔·杰克逊、老电视、校园生活等来表现主题,简洁明快,幽默搞笑又戳人痛点,引得无数观众集体泪崩。它从生活中汲取灵感又不仅仅局限于生活,并在艺术层面上对内容进行了思想的升华。

微视频毕竟不是纪录片,虽然要求真实,但必须通过抓住中心环节,才能使故事达到戏剧效果。执导微电影《纵身一跃》的蔡康永也曾经用"震撼、提醒、讯息、启发"四个词语来概括微电影。具备导演思维的微剧本创作就应如此。如果微剧本创作缺乏一定的思考和人文关怀,那么整部作品就将失去思考的力量和社会关注的价值,继而导致观众失去兴趣,沦为庸俗娱乐。因此,微剧本创作者不仅要注重生活事件的表面,更要把握其内在本质,努力发掘生活的底蕴,找到最佳的着眼点和切入角度,才能更好地展现生活中的真善美和价值追求。

2. 场景与人物少而精

微剧本的关键因素是场景与人物。应当注重少而精,既不能过多,也不能过散,否则都会影响表达效果。

微剧本塑造人物形象时,一定要让人物一出场时就能吸引观众的眼球,并且人物的表达也应当是通过动作、状态以及语言,给观众留下深刻印象,否则会分散观众的注意力,导致故事情节无法引起观众的共鸣。例如,伍仕贤执导的微电影《车四十四》,讲述的是一位女大巴车司机在偏僻路途上的遭遇。短片的魅力在于用画面的变换和声音的细节来刻画人物心理,在被女司机赶下车的幸存男青

年的脸部似笑非笑的定格画面上，观众感受到了深深的震惊。

场景更是烘托主题的重要因素。微视频受限于时长，需要重点突出那些与主题有着密切关联的场景。除此之外，场景与人物之间一定要紧密结合，不能随意切换，否则就会影响表达效果，使观众无法清楚理解故事情节。同样是《车四十四》这部作品，短短11分钟的影片浓缩了人性的光辉与黑暗，更在画面的转换上产生了令人震撼的效果，引人深思。短片根据真人真事改编，镜头画面非常干净，节奏平稳，导演在制作过程中融入了很多细节的刻画，比如女司机的红色上衣、车前悬挂的照片、车上的小狗饰物等。短片故意淡化地点和时间，就是为了更进一步地突出微视频的情节，以简单的人物和场景给人带来心理冲击。

3. 语言具有视觉造型性

具有视觉造型性的画面语言是一个具备导演思维的微剧本所必备的。微视频是视觉艺术，对于造型表现力要求很高，因此剧本中所描述的一切应该是可见的、运动的，可以通过微视频表现手段展现于荧幕的，能够直接作用于观众的感官的。微剧本创作和小说创作完全不同，后者允许作者现身说法，从旁加以说明，甚至发表评论，而在微剧本创作中，不具备视觉造型性的"说明"或"评论"最好不要出现。

每部微视频都有其主题思想和语言表达方式，微视频想表达什么，就应当选取什么样的角度来展现，运用什么样的语言，展现什么样的态度。这是每一个微剧本的创作者都应当注意的问题。同时，语言表达是否具有视觉造型性和画面冲击感，也是创作者应该进一步思考的问题。优秀的微剧本创作能够小中见大，浅中见深，使人们在小事情、日常对话中，触摸到时代的脉搏，体会到人生的纷繁复杂。这是微剧本的魅力，更是优秀的微剧本创作的真谛。

4. 情节自然流畅、灵活生动且具有深意

微视频故事情节一定要自然流畅、灵活生动，并且还要有一定的节奏感以及深层意义。微视频曾被广泛地称为"小电影""电影短片"。除了结构的相似性外，

很大程度上也是因为微视频可以像电影一样，具有艺术上的整体性，可以自由、完整地表达创作者对于社会、人生的独特体验和理解。因此，在创作微剧本时，一般创作人员都会先设定场景，从场景中带出人物。因为某些场景的出现，会引发观众思考，甚至会使观众联想到自己的亲身经历。但是，如果一开始就凸显典型人物，会使观众将全部的注意力集中在人物身上，反而难以引发观众共鸣。比如奔驰的创意脑洞广告《魔法泊车》，广告中男主角每日停车时总会见到一些孩子默默地看着他，人数与日俱增，并且风雨无阻，他照例与他们打招呼，孩子们也很礼貌地回应，但观众似乎跟片中男人一样对这一种例行行为摸不着头脑，直到最后，悬念揭晓，当男人利用手机操控顺利停车时，所有的孩子都被"远程停车驾驶员"的功能迷住了。

求知欲、好奇心，是人类永恒的、不可改变的特性。这句话曾被广告大师李奥贝纳等人奉为"广告圣经"，由此也诞生出"悬念广告"一词。如今的消费者越来越挑剔，普通的广告很难打动他们。悬念广告因为操作方法简单，能够很好地撩动消费者的好奇心，在宣传效果方面越来越好。奔驰全新梅赛德斯系列就很好地运用了悬念营销的创作理念，并且针对困扰许多人的停车问题做文章，利用自动停车辅助系统 Mercedes Me，只需轻轻一按，即可智能停车，这一悬念揭晓的过程牢牢抓住了消费者的好奇心。整部微视频虽然没有通过完整的对话和人物性格来塑造形象，表现故事情节，但整部影片单刀直入，通过快速转换场景的方式，以主角完成任务为主线，简明扼要，画面衔接紧凑，并附上精彩的动作表演和情节设置。整部视频精致且气势不凡，实现了微视频的诉求，同时也吸引了观众。

当然，值得注意的一点是，微剧本在创作时，还需尽量减少分支，故事情节一定要紧凑且连贯，否则将会使结局变得复杂。另外，微剧本的"微"特征对视频的剪辑也提出了更高的要求。微剧本创作者需要运用自己的技术，舍弃那些似是而非或者与自己本身的设想并不兼容的内容，选择最有利、最恰当的部分。而所谓剪辑实际上是要求剧本创作者对素材进行选择，是一种"有舍有得"的艺术。在这一点上，微视频的要求比传统电影相对更高。

> **链接**
>
> 目前,微视频在我国已经逐渐发展成为一个巨大的产业,微剧本的需求量也变得越来越大,各种网络媒体、平面媒体不断要求更好的剧本出现,而这也促使微剧本创作水平实现质的飞跃。从某种意义上来看,微剧本是对生活的一种典型呈现,形式多样、风格迥异的微剧本必将继续赢得广大普通民众的热爱,为其带来心灵上的冲击和美的体验。掌握一个出色的微剧本应该具有的特点,就是为创作好的微剧本奠定坚实的基础。

1.3.2 微剧本的"微"结构

著名电影剧作家威廉·戈德曼认为:"电影剧本就是结构,它是维系你故事的脊椎。"创作微剧本时,必须要将所讲述的故事作为一个整体来处理。也就是说,一个故事是由一些人物、情节、动作、对白、场景、段落、事件等部分组合而成的,而作为创作者,必须将这些部分用剧情作为"脊椎"组织成一个整体,并赋予其确定的形式——完整的开端、中段和结尾,这样才能凸显整个微视频的核心内容。因此,创作者对于微剧本的结构需要有深入的了解。

1. 微剧本结构类型

微剧本的结构是指微剧本作品的独特叙事方法和总体构成的形式。结构并不是纯技术性的,而是与剧本的内容、作者的艺术构思紧密相连的,既要服从于作者创造形象、体现主题的艺术构思的需要,又要符合现实的客观规律。任何微剧本都有自己独特的内容,亦体现着剧作家独特的艺术构思和剧作结构形式。优秀的微剧本结构与其他作品绝不会雷同,同一题材在不同的剧作者手中,也会有不同的结构形式。

一部好的微视频是建立在一个好故事之上的,但如果其剧本结构本身就很精彩,无异于锦上添花。微剧本结构之于微视频本身,甚至有化腐朽为神奇的力量。

2017年，微视频《这个世界，总有人偷偷爱着你》在网络上引发了热议，并赚足了眼泪。假若这部微视频的故事按照平铺直叙的方式来讲述，不过是一个个生活中不为人知的小事情，妙就妙在微剧本创作者使用了大量的悬念和插叙，并合理运用反转的效果，这就是结构的胜利。

从类型上来说，微剧本创作结构的归类并无固定的法则，一般以不同的着眼点具体划分。若以时间、空间为界进行分类，可分为顺序式和交错式两大类型。若从叙事方法和视点结构的角度划分，又有主观叙述和客观叙述之别。以微视频与文学门类的相近关系及融合程度辨析，则可归纳为微剧本式、散文式、综合式等多种结构形式。下面就对几个常见的结构简而述之。

（1）时空交错式结构。

时空交错式结构要求微剧本本身能够打破现实时空的自然顺序，将不同时空的场面，按照一定艺术构思的逻辑交叉衔接组合，以此组织情节，推动剧情发展，从而更好地将过去、现在以及未来连接起来，并将回忆、联想、梦境、幻觉等和现实组合在一起。

（2）戏剧式结构。

戏剧式结构要求在微剧本中吸收大量的戏剧因素和成分，特别是运用戏剧冲突和结构法则。场面划分上主张集中，以保证整体的完整性。这一完整性要求要么以对立双方贯穿全剧；要么以一个主要事件，或一个主要人物，或一个主要动作为中心，组织整个微剧本。

（3）微剧本式结构。

微剧本式结构要求微剧本以描写人物思想感情的细微变化为特点，不要求情节高度集中，而是致力于场面的积累，多以多线式结构为主，也是大部分微视频常用的剧本安排方式。用几则故事或几个场景齐头并进，或通过一个关键道具、一个偶然事件，或通过部分人物的关系、时间线索、空间联系而最终构成一个整体，聚成一个主题。

（4）散文式结构。

散文式结构不需注重情节的完整性和因果关系，没有明显的开端、高潮和结

局,也没有明显的矛盾冲突的基础上,要求做到"形散神不散",以造型微手段,以非闪回的方式展示生活中发生的一桩桩事件。

(5)综合式结构。

综合式结构是最为核心的一种,要求微剧本创作在戏剧元素之外,运用微剧本的叙事元素,形成戏剧性和叙事性的完美结合。综合式结构的微剧本有完整的冲突场面,在刻画人物性格、描绘事件、穿插场面上,极为细腻、详尽。

总之,和其他艺术形式一样,微剧本是对现实生活的形象反映和艺术概括。现实生活的丰富性和复杂性,必然决定着微剧本结构形式的多样性。尤其是微剧本创作者对现实生活的个性发现和独到认识,往往通过结构形式多样的微剧本进行艺术展示。由于创作者的生活经验不同,对反映对象的认识理解不同,以及创作者的艺术趣味和表现意图不同,也就必然会出现不同的结构安排。

2. 微剧本结构要求

每一个微剧本创作者都会碰到这样一个问题,那就是自己要讲述的故事,怎么讲才能让别人听得入迷,或者看得进去。"怎么讲"其实就是指叙述故事的方式。叙事方式变化多端,同一个故事,讲述顺序不一样,故事的味道也就不一样了,而这个前后顺序其实就是结构。但是,在了解微视频应有的剧本结构之后,创作者也要明白,在结构创作过程中仍然要遵循一些共同的规律和一般的原则,才能让微剧本在众多作品中一枝独秀。

(1)结构要从生活出发。结构是一种艺术的创造,需要精密的设计和构思,而且必须从生活出发,以现实生活为依据,使微剧本的整体安排符合客观的生活实际,这是微剧本结构创作的主要规律,也是现实主义文艺创作的主要原则。客观世界是错综复杂的,任何事物的存在及其发展变化,都包含着广泛的社会内容和内在必然因素。微视频创作者要真实地、本质地反映生活,就必须对生活素材进行反复琢磨,认真思考和深入研究,除去其中的杂质,找出相互的联系。只有这样,才可能将微剧本内容的各个部分安排得如同现实生活本身那样真切自然,合乎情理而又严谨清晰。

（2）结构要服从主题的需要。要对原始要素进行选择，把它们组织成一个统一的整体，这也是微视频创作者探索主题思想和作品表现最恰当的形式。微视频作品的结构，正是这种形式的集中展现。以2018年一部展现家国情感的微视频《家国天下》为例，从这部微视频的整体结构来看，虽然时长只有一分半钟，但是却从"手、脚、肩"这三个方面凸显了"家是最小国，国是千万家"这一主题。其精良的制作及耐人寻味的结构设置，吸引了网友的关注，观众的情绪被这个视频紧紧牵动。

（3）结构要服从塑造人物形象的需要。微视频是通过人物形象的塑造，来体现思想和传达感情的。微视频的结构，要服从典型环境中典型性格的塑造。微剧本的结构设计和情节布局，要紧扣人物性格，把握人物的情绪和情感脉络。因此塑造鲜明的人物形象成了剧作结构的关键一环。也就是说，创作者必须在矛盾冲突上，围绕对典型形象的塑造、人物性格本身及其矛盾冲突，设计和安排微剧本的总体结构。当然，人物形象的成功塑造，有多方面的因素。这里所强调的，是剧作的结构要服从于塑造人物形象的需要。

> **链接**
>
> 微剧本的创作不是一蹴而就的，需要创作人员通过自己的实际感知和体验，去寻找原始的素材，通过集中设置和反复打磨的故事情节，引发观众内心情感的共鸣，充分展现微视频要表达的主旨内容。并且创作人员还需对微视频的特点有一个清晰的了解，只有这样才能更好地理解观众的观影心理，微视频才能够在有限的时长里，对场景及人物进行更好的设置与塑造。

1.3.3 微剧本的"微"类型

了解了微剧本的特点和结构，接下来列举一些目前出现较多的微剧本的类型，并结合各类型的热门视频，就微剧本的类型进行详细的介绍。

1. 广告类

与微剧本结合较为紧密的广告有营销广告和公益广告。其中，营销类的微视频广告无疑是数字广告成长最快的类别之一。InMobi 调研数据显示，2017 年上半年，亚太地区视频广告消费同比增长 135%，其中中国同比增长 101%。针对这一趋势，不难看出，视频广告行业正在经历一场大变革，市场规模还在急剧扩张中，广告视频都在微视频化，利用微视频进行广告营销已经成为新潮流。

（1）品牌广告微剧本。

互联网时代，信息超载已成常态。对于广告商而言，在这种情况下，让广告赢得消费者的注意力变得越来越困难。因此，新时代的品牌广告要么以简练取胜，要么以内容取胜。

拿以简练取胜来说，长度仅 6 秒的视频广告，已经迅速流行开来。一些业内人士称，2017 年第四季度为 6 秒视频广告的孵化阶段，6 秒视频广告的时代于 2018 年真正到来，这是一个转折点。包括谷歌、Facebook、福克斯电视等平台，都已开启 6 秒视频广告计划。6 秒视频广告的出现并不是毫无依据的。报道显示，根据人类大脑的最佳记忆时间，6 秒是一个合适的时长。同时，在移动互联网的环境下，6 秒视频广告被证明比 15 到 30 秒的视频广告更易触动年轻受众。

拿以内容取胜来说，原生视频广告的兴起，让贴片视频广告黯然失色。从广告主自身角度，"原生"意味着精准的用户画像与用户推送，把广告融入用户使用场景，与内容浑然一体，将提升广告的转化率。视频的展现形式，则为广告主提供了更加立体的空间去讲故事，包括短视频、小视频、竖视频、互动视频等，表现形式也更为多样。

以百事可乐的广告《2018 把乐带回家》为例，这就是品牌营销广告中，以内容取胜的典型。在 2016 年、2017 年里，每到新年的时候，百事可乐都会推出一支新年广告，而且，每一支广告，都着力于唤醒国民的情感记忆。比如 2016 年，百事可乐请来六小龄童老师，为猴年把乐带回家；2017 年，则以《我爱我家》为原型出发，构建了一个团圆故事；2018 年，百事可乐把情感记忆点放在了霹雳舞上面。上线仅一天，该广告在腾讯视频的播放量就达到了 6363.3 万次。

《2018把乐带回家》是一个主打情怀牌的视频，通过这个短视频，观众看到了在年轻和老年之间切换自如的邓超、跳霹雳舞的吴莫愁、《柒个我》即视感的张一山、暖心一笑的周冬雨、穿越回来的林更新，当然还有声音动听的王嘉尔。视频消除了年龄的代沟，引发了70后、80后乃至90后一代的共鸣。2018年恰巧也是第一批90后全部成年的一年，步入社会的90后渐渐发现，他们曾经觉得认为老套的梦想与亲情，如今觉得分外可贵。同时，也更好地宣传了品牌价值：百事可乐不仅是一个品牌，它早已根植于大众的生活中。

（2）公益广告微剧本。

越来越多的人开始投身公益，经过多年的发展，公益开始跳脱传统的捐助财物模式，而转向对人们心灵的关怀和潜能的激发。近几年，央视以及各大主流媒体、高校推出的公益视频也进入了人们的视野，引发了更多的人对弱势群体的关注。对弱势群体来说，物质的帮助只是暂时的。帮助他们重建自信，看到更大的世界，并鼓励其努力、拼搏，才是公益的真正的力量之所在。

如宣传片《这个女孩可以》就是这一类型的代表。《这个女孩可以》是英格兰体育局联合其他组织出品的励志女性健身系列广告，为了鼓励更多的女性热爱和参与运动而拍摄。这个微视频延续了之前片子的风格，鼓励不同年龄、不同种族、不同地域、不同体型的女性参与到运动中来，微视频中所展现的都是女性在运动中最本真的状态，自然健美，充满活力。与现在社会所倡导的骨感、精瘦美不同，宣传片鼓励女性以自己最原本的样子参与到运动中来，不给自己设限，勇于突破各种界限，以行动告诉这个世界：这个，女孩可以！这个女孩，可以！标签化时代，人人都或多或少被贴上各种各样的标签。该宣传片以明快的剪辑手法和朗朗上口的歌词节奏，鼓励女性们撕掉标签，突破人生界限，发现自己内在的潜能，激发未来的无限可能。

2. 纪实类

纪实性的视频要求所记录的事物都是现实中发生的真实故事。有人说纪实类的视频不需要剧本，实际上它也是需要剧本的，它需要创作者在日常生活中仔

细观察，再以自己独特的视角和方法进行描述、记录。它对社会的弱势群体、边缘群体会加以关注，也会对飞速发展和变迁的社会及传统文化进行记录和诠释。

例如微剧本《加你加年味之年夜饭篇》，围绕年夜饭这一话题，孙俪化身厨娘，为浓浓年味增添了一道亮丽的风景线。身为私房菜馆老板的孙俪，努力想为街坊邻居烧出充满年味的年夜饭。但是，虽然她选用了上好的食材，做法也相当考究，却依然觉得缺点年味。她细心研读了母亲传下的菜谱才意识到，年夜饭真正的、最核心的年味在于团聚和分享。于是，一场热闹欢乐的年夜饭烧制即将开始……剧情延续整个系列轻松搞笑的基调，在"年味"这一话题上做足了文章，通过年夜饭唤起人们对过年家人团聚时热闹和睦情景的回忆和共鸣，并巧妙宣传了自身品牌。

3. 自媒体微视频类

众所周知，互联网发展到今天，已经从过去三大互联网公司的 PC 端流量为主变成了移动互联网时代社交媒体流量为主。本质上并没有发生太大的变化，无非是过去流量更加集中，现在的流量更为分散。排名前二三十名的 App 占据了巨大的流量入口，新的 App 很难有大的机会。但如今自媒体的崛起，却能够让更多创作者有机会从互联网巨头的身上分得部分流量。同样，自媒体视频也有自己不同的表达方式。

（1）电影解说类。

电影解说类短视频以《电影最 TOP》《瞎看什么》等为代表，最早出现在哔哩哔哩网站中，通过吐槽烂剧、雷剧，点评热门大剧，推荐、盘点电影入手，撰写微剧本，进行视频录制。

对于这类微剧本的编写，首先，个人特点是一大关键。比如电影解说类视频的代表"谷阿莫"的经典台词"拿舌头狂甩""妖艳贱货""科科"以及每次结尾那段恶搞的启示。另外，在互联网时代，"懒"似乎已成了一种生活状态，很多人喜欢做伸手党，期望用别人的积累来节省自己搜索信息的时间。因此，精炼信息也就成为取胜的关键。最后，创作者的眼光、品位也非常重要，因为盘点类

介绍的电影数量通常在 5～10 部左右，吐槽的点往往重复性比较大，因此要注意控制好视频的时间，把握创新性和内容性的结合，否则将会影响观看体验。

（2）路人访谈类。

这类视频现在在微博上很火，通常会有不少营销号转发。视频内容一般是对年轻人进行关于特定话题的采访。形式主要有两种，一种类似于《拜托啦学妹》，被采访者回答上一个被采访者的问题，并对下一个被采访者提问。另一种就是最基础的，定好一个话题，去采访所有人，如《暴走大事件》中暴走街拍的方式。

总体来看，这类街访类视频的核心往往在于受访者的颜值、话题性的内容，以及后期的神剪辑。由于颜值和话题性对年轻人吸引力很大，因此这类微视频的流行也是有依据的。只要在形式上运用得当，在内容上进行一点点创新，打造出自己的特色，还是会有不错的点击量。

（3）实用技能类。

"干货"视频也是自媒体视频的一种，例如《可乐的五种脑洞用法》《勺子的八种逆天用法》等这种从生活中的小技能切入的视频。这种视频往往能够很快在微博、美拍、秒拍等平台上引起"病毒式"传播。例如"工匠实验室"就是针对男性的 DIY 课程，办公室小野则是教观众如何在办公室里运用手边的食材和工具做美食。通常这类视频都会有自己的话题，每个话题针对的人群都有所不同。

总体来看，这类视频的剪辑风格清晰并且节奏明快，通常一个技能能够在 1~2 分钟讲清楚，并且视频整体的配乐都很轻快。此类视频的微剧本创作也应以"干货"为主，内容设置上要能够吸引观众，让观众一气看完。

（4）吐槽段子类。

吐槽段子类是现在自媒体视频的主流，也是受众最广的微视频形式。但是创作的成本较高，构思段子、剧本最好要有一个团队，比如《暴走大事件》《陈翔六点半》等。个人做此类短视频往往付出的成本会较高，想要通过个人吐槽视频引起关注，也许开始时还感觉不到难，但是要保证长期高质量的内容输出，则需要花更多精力和付出更多努力了。

链 接

想通过互联网赚钱,就必须得明白,哪里人流量最大,哪里才有目标客户,才有钱赚。毋庸置疑,在互联网中,人流量最大的地方,一个是PC端搜索引擎,一个是移动端社交媒体。因此,在快节奏、高效率的信息化时代,广泛运用各种微剧本创作方式,大开脑洞,激发创意,才能吸引受众,在互联网时代潮流中分得一杯羹。

02
第二章

运筹帷幄：勾画剧本的蓝图

了解了微剧本的基本情况，那么如何用导演思维来进行微剧本创作呢？微剧本是一个有机体，是由动作、人物、语言、事件、冲突等元素相互联系、相互统一起来的。微剧本创作的水平往往也是通过有机体能不能"发挥作用"或"发挥作用到什么程度"来衡量或评价的。微剧本作为一个整体，包含结尾、开端、情节点、镜头、特技效果、场面以及段落等内容，这些内容由动作和人物的戏剧性推动力统一在一起，并按照特殊的方式加以安排，从视觉上最终展现出来，而这个被创造出来的整体就是微剧本蓝图。

> 众所周知，在一个项目的实施过程中，前期规划是必不可少的。微剧本中所需要的基础设定、创作纲要等都是在剧本规划中完成的。如果微剧本的创作基础不完善，就等于创作没有灵魂与框架，极易使微剧本的风格、格式甚至演绎的情节得不到统一。因此，微剧本的蓝图绘制就是整体规划的核心与重点，也是一个好剧本的创作依据与指南。那么，我们应如何做到胸有成竹，出色地完成微剧本蓝图勾画创作呢？

2.1 勾画蓝图需点亮创作灵感

对于微剧本的创作者来说，想要勾画出一个优美的剧本蓝图，就要学会点亮创作的灵感，这就要求创作者学会从身边的小事、热点入手，善于挖掘文本的深意，提升创作的效率，提高创作的质量。

2.1.1 学会从大事小情入手

故事到处都是，生活中的每一个热点事件、每一个情感瞬间，都能成为微剧本创作的来源。当然，要从这些生活的琐碎中寻找创作灵感并非易事，需要创作者拥有对生活敏锐的观察力，用心寻找事件与人物之间的内在因果关系。

通常意义上身边的大事小情可以分为三类，这些事情既包含普遍关注的问题、热点话题，也包含习以为常却又感人至深的内容。第一类是某一时段内大家普遍关注的话题，比如马航事件引发的人们对于航空安全的关注。第二类是持续时间长的民生话题，往往是由一些对国计民生影响比较大的问题衍生出来的，比如食品安全、弱势群体等，这些是会持续若干年的热点话题。第三类是身边富有情怀、令人感动的普通人、普通事，比如对爱情、亲情的表达，对童年的回忆，或者身

边的励志榜样等,这些都能够引发大家的共鸣。

1. 阶段性热点话题策划要讲求时效

一个合格的剧本创作者应该是一个有心人,最好能有预见能力,根据生活中的点滴,预见某一话题可能会变成热点,尽早捕捉热点。有诗云:"若待上林花似锦,出门俱是看花人。"一旦某个话题已经很热了才去注意,可能这个热点早已经成为别人的创作题材,题材的独占性就会大打折扣。

想要从阶段性热点话题中提炼出一个微剧本的核,就要求创作者时刻对新鲜事物保持高度敏感。如 2007 年,美国维珍航空用一个 4 分钟的卡通视频,开启了空中安全视频这扇大门。该视频完整地讲述了乘飞机时的各个安全事项,相比于之前其他航空公司选择只让空乘人员亲自做安全示范,视频的出现迅速为维珍航空在乘客心中建立了一个不一样的航空品牌形象。

又如,网络上出现的越来越多的中国版航空安全宣传微视频。国航采用毛茸茸、胖乎乎、呆萌无比的熊猫动画,以充满趣味的全新方式向广大乘客演绎了飞行安全知识;东航则推出了西游记版;海航则用中国传统动画《葫芦兄弟》作为脚本,加入安全须知的内容,打造出妙趣横生的葫芦兄弟版飞行安全视频。

2. 持续性话题策划寻求立意突破

持续性话题可以取材的内容较多,但如果想从中策划出优秀的微剧本,就要在立意上有所突破。如中国国际广播电台国际在线制作的系列微视频《老外在中国》,每集微视频讲述一个外国人的中国故事。视频的主角都是在中国学习、工作、生活的外国人,由他们讲述在中国的经历、体验和感悟,从他们独特的视角,展现中国的发展、开放与包容。虽然中外交流一直是受到大众关注的,但是从外国人的视角来看待中国发展的表达方式,却是非常新颖和独特的。

一个优秀的微剧本创作者,除了寻找有突破的立意之外,还必须注意立意的引导性。在娱乐功能之外,微视频也与电影、微剧本等艺术作品一样担负着传递正确价值取向的社会功能。因此,微剧本必须在创作之初就确定正确的立意和主题,

在娱乐观众的同时传递正能量。

3. 情怀性话题策划可以提前进行

情怀性话题通常从能够引发人们共鸣的事件入手,所以在日常生活中发现并捕捉这些灵感点,搜集并积累生活中的闪光点是创作此类微剧本的关键。如今人们愈来愈注重情怀,很多打动人心的故事,都有情怀做支撑,所以微剧本的创作也必须要注重情怀,打好这张牌。

比如短片《城市焦虑》,"今年是我第 7 次想要离职""今年是我第 26 次想要解散公司""这是我第 33 次想要离婚"……微视频将画面对准了日常生活中的每一个普通人,用微记录的形式给大家展示了生活的不容易。都说"改变一下"就好了,每个人都有想逃离的时候,但是改变了就真的会变好么?你想要逃向的远方,一定就有你想要的生活吗?这样一碗"毒鸡汤",戳破了每个人想要自我逃避而营造的"改变了就好"的梦境。短片以碎片化的叙事风格,辅以精美的画面、清新的音乐和创新的形式,使观众接受起来更为轻松,在大众中快速传播。这部微视频所展示的情怀,也正是微剧本创作应展现的亮点所在。

链 接

南来北往,总会遇到不同的人,听到不同的故事。故事演绎人生,故事谱写历史。无论是个人、家庭,还是民族,对过往岁月的记忆,都依赖于一个又一个故事的延续。一个国家动人的故事,常常隐藏在一个个小人物的故事里。微剧本创作要求创作者要抓住时机,在不经意间展现一个被大事小情包裹的动人世界。

2.1.2 学会让作品独具特色

微剧本创作者要想创作出优秀的作品，拍摄出能够一鸣惊人的微视频，在勾画微剧本蓝图的阶段，就必须要彰显自己的特色，要聚焦能够令人印象深刻的内容。创作者可以从三个方面入手，使自己的作品独具匠心。

1. 用新颖赢得观众的注意力

当观众点击"播放"视频后，很多影片可能未播完就因内容乏味被关闭。通过观察，不难看出，那些能够留存在观众记忆深处的作品往往都是能够抓住他们的注意力的。因此，创作者必须把握住一个重要的事实：赢得观众极其重要——只有紧紧抓住观众注意力的微视频作品，才有可能被推荐给更多的人观看、欣赏。

那么，创作者又应该如何抓住观众的注意力呢？新颖是最重要的一个因素。虽然在观看电影时，人们习惯看到的是故事情节的展开和人物性格的发展，但是微视频因为时长限制，没有这么多时间来展示这些，所以创作者必须要在其他方面下功夫，用新颖点来吸引观众，抓住他们的注意力。

做很多事情，创新都是非常关键的。微剧本的创作和创意工作更是如此。一个好的创意应该迎合其对应观众的兴奋点，同样其成果的表现形式，也需要与市场卖点相契合，这就要求微剧本创作者在创作时能够做到不跟风、有个性。对于如何用"新"来塑造个性，这里主要介绍两种方式：一是设置全新的素材；二是以新角度解读旧素材。

全新的素材非常值得我们探讨。市场上的部分剧作，多会被冠以"国内首部反映XX的作品"之名，这都是在突出素材本身的新。寻找到新素材并第一个加以创作，最容易引起观众的兴趣。但素材创新难度很大，往往是可遇而不可求的。

比如创作者想创作与中国航天有关的视频——拍"神六""神七"，这听起来很不错，但如果没有相关的经历和深入了解，仅凭创作热情恐怕是没有可行性的。相对而言，创作"中国首部税务干部题材""首部野外生存题材""首部售楼小姐题材""首部公交车反扒题材"之类的微剧本可行性比较高，但观众往往兴趣索然。所以，对微剧本创作者来说，题材创新的关键在于第二种，即表现角度

的创新,用"新的角度去诠释人们熟悉的内容",才是微剧本创作者真正见功夫之处。选择好素材后,进行角度上的创新,就会增加吸引力。糅合类型视频是国内很多人一直想要发展却未能坚持的。有网友评论《十万个冷笑话》时说道:"看时原以为它是文艺片,看了发现是爱情片。当我接受它是爱情片,发现它原来是奇幻片。当我接受它是奇幻片,发现它还是动画片。当我终于有了心情看动画片时,发现这还是一部保护环境的科普宣传片。"多种类型糅合是创新,虽有很多视频因此失去了自己的定位和观众群,但《十万个冷笑话》精准的"梗片"定位因其想法和构思的创新性而大获成功。

2. 注入更多复杂性

微剧本必须简短,但是想要使得剧本故事展现特色,则要尽可能多地注入复杂性,这一点很重要。因此,"复杂且清晰"是微剧本创作中一个让创作者"痛并快乐着"的原则。每一个词语都必须仔细推敲,让它能够推动故事的发展,并尽可能多地展示出主人公的性格。并且,只有珍惜每一个句子,保持剧本的简洁,才能找到微剧本创作的"王道"——这也是令人惊喜的微剧本显得如此珍贵的原因,好的微剧本都应该如此。

3. 故事内容可记忆

每个人都会有这样的经历,即根据作品名称来搜索喜欢的微视频。因此微视频想要让大家印象深刻,独具特色,剧本内容就要具有可记忆性。那么怎样使得微剧本脱颖而出呢?也许是独特的故事,也许是人物的性格,抑或是结局的大逆转,或是一个点睛之笔,有的时候还可能因为它讲述了一个值得深入探讨的话题。总之它取决于创作者本身,只要在微剧本中存在可被观众获知、感动并记忆的点,就能使观众真正产生共鸣。

为了进一步挖掘创作的深度,启迪微剧本的故事构思,有一件事情是必不可少,也应当长期坚持的,那就是观察每天遇到的一切潜在素材,做记录并做出反应,借此刺激自己的思维,对这些素材进行头脑风暴,训练自己的创意能力。同时,

要将所有的体验和外部信息都看作是可能的故事素材,这样就最终能在创造故事概念、挖掘创作深意方面做得更好。

链　接

罗素说:"生活中并不缺少美,只是缺少发现美的眼睛。"他说的这种对于"美"的发现正是从生活中得来的,是挖掘出来的。没有丰富的素材积累,没有足够的生活阅历,又哪里可以得来美的体悟呢?又怎么能有可以挖掘的深意呢?

2.2 勾画蓝图要选好讲述方式

对于一个故事来说，能否吸引观众，采用什么样的讲述方式是很重要的因素。如果讲述的方式不得当，一个非常不错的剧本很可能就会被埋没，它所具有的价值亦无法得以彰显。因此，在勾画剧本蓝图的时候，就应当考虑这个剧本采用什么样的方式讲述，才会让观众置身于故事之中难以自拔。

2.2.1 讲述的方式需有趣

"有趣，是最大的才情。"在微剧本数量剧增的自媒体时代，将每部微剧本都打造成高质量的产品，应当是所有创作者共同追求的理想。纵观所有的优质剧本，运用趣味性强的讲述方式可以说是它们的共同点，具备这种特点的微剧本可以给人恰到好处的心理暗示。当然，有趣的剧本也不只有搞笑这一层含义，而是既可以让人快乐起来，又可以让人得到启发。因此，一个优质的微剧本，既要有好的内容，还要采取有趣的讲述方式。接下来我们将进一步了解如何能够让微剧本的讲述方式变得有趣，从而吸引更多的观众。

1. 增加潜台词

微剧本和纪实文学写作讲究卖点，微视频也是如此。对微剧本来说，这个卖点说穿了就是伏笔——类似于人们常说的潜台词(即潜文本)。当大众在观看微视频的时候，不仅想要了解故事本身，而且想看到主人公内心深处的故事，因此一般写出场景和对话较容易，但要写出场景和对话背后潜在的内容却很难。

举个例子，人们在平时说话时并不总是有一说一，事实上经常会词不达意，言不由衷。嘴上说的和心里想的不一样。因此，在微剧本中，你如果像下面这样写就太直白。

男：我爱你，别离开我。女：不，我要找富二代。

而你若像下面这样写：

男：明天你生日，我买了排骨、八角、莲藕，做你最爱的莲藕炖排骨……明天早点回来？女：明天他请我去米其林。男：那我放冰箱里，后天再做，好不好？女：后天我们去马尔代夫玩。男：……女：以后别联系了。

观众就会兴致盎然。

微剧本中的人物可以经历任何你能够想象到的事情。真实也仅仅是相对的真实，任何人都不可能完全的真实。因此，微剧本的创作者必须铺设一个潜文本，揭示人们内心深处总是存在的潜意识，只有当观众意识到潜文本的存在时，微剧本才会真正到达有趣的层面。

2. 用简洁的形式表述丰富的含义

所谓形式简洁，表意丰富，就是要求微剧本创作者能够用最少的文字，表达出最多的内容。无为有处有还无，微剧本的创作也应如此。不着一字，却尽得风流。就像国画有留白，当你停留在这样的作品面前，常常会感觉打开了想象的大门，幻想从未到过的彼岸。此时大师的功力才真正显露出来，原来的画加上观者的想象力才是一幅完整的作品。

● 链 接 ●

何为趣味性？很多人都有这样的体验：当心情好的时候，整个世界都变美好了。有趣味的微剧本可以给人带来欢乐，引起大众积极思考。同时，这样的微剧本也可以传播得更广。因此，让自己创作的微剧本更有趣、更有味，是很值得尝试和实践的。

2.2.2 讲述的方法要灵巧

虽说"罗马不是一日建成的",但是巧用叙事方法也能使微剧本快速地再上一个新台阶。新媒体时代的信息主要通过手机媒介进行传递,这不仅对信息的传递质量提出了很高的要求,更对如何传递信息、表达情感提出了要求。只有在微剧本创作中炉火纯青地运用制造悬念、引导读者、收获效果等套路,才能从一众微剧本创作者中脱颖而出。

在微剧本创作中,叙事方法有很多种,但是在具体的实际操作层面,还需要针对不同的素材内容进行自由结合、合理利用。在符合逻辑的前提下,创作出既出人意料,又合情合理的故事,显得尤为重要。一般来说,以下几种叙事方法不管在长剧本还是微剧本创作中应用得都很广泛。

1. 倒叙法

所谓倒叙法,就是巧妙地利用倒叙的方式来设置悬念,即在微剧本创作中先将故事的结局表述出来,给观众以强烈鲜明的印象,引发他们观看下去的意愿,接下来再讲述故事的发生过程。

2. 疑问法

疑问法就是在叙述故事的过程中故意设置一些疑问,引起观众的深思,这也是用"奇"字来博眼球的好方法。这一悬念的设置,既推动了故事情节的发展,深化了微剧本的主题,也避免了行文的平淡。

3. 误会法

误会法是大部分微剧本叙事的常用方式,也就是利用人物之间的猜疑或误会来激化矛盾,掀起波澜,从而更好地推动情节的发展。比如之前提到的《车四十四》,就是利用误会法来推动整个剧情的发展,让观众在担心、疑惑的同时更想看下去。

4. 巧合法

俗话说,"无巧不成书"。微剧本的故事在发展过程中存在着各种各样的巧合,也正是因为这些巧合,故事才更加具有色彩。在创作微剧本的时候,巧合具有黏合剂的作用,它能把本来互不相关的人物联系起来,把互不相干的事件贯穿起来,从而使故事呈现为完整统一的艺术整体。巧妙地利用巧合,运用一连串的奇遇、误会等意外事件,能够促使人物性格、情节产生突发性的转变,从而推动故事情节的发展,深化作品的主题,达到推波助澜、引人入胜的艺术效果。巧合法的设置方式主要有两种:一是不约而同;二是不期而遇。

5. 省略法

省略法即通过合理的省略来引发观众的种种猜疑和推想,使他们在面对一些故意被省略的情节时,更好地体验微视频的内容。

作品《十万个冷笑话2》就是巧用叙述方法讲述故事的典范。故事中"降维打击"即2D和3D激烈大战的画面令观众爆笑之余也更惊叹于导演奇大无比的"脑洞"。当小金刚一行人刚进入"脑洞"时,3D逐渐被瓦解成平面,失去过渡帧变成原画,从彩色变成黑白,从3D降维到2D,"降维"片段成为国产动画电影前所未有的创意。也正是因为这一招——巧用叙事方法,使得这部短剧能够在互联网上红极一时,也将"有妖气"品牌彻底推到了大众面前。

链 接

所谓巧用叙事方法,是指微剧本创作者在创作时为了激活大众的期待与求知的心情,在艺术处理上采取的一种积极手段。在微剧本中合理地运用巧妙的叙述方式,能够使观众的期待心理得到满足,使微视频产生不一样的新体验。

2.2.3 讲述的情感应动人

微剧本的讲述就是表达情感的过程，剧本中一切的情感都源于生活中的大小事物，而这些情感具备冲突方可打动人。如果贾府没有衰落，《红楼梦》就只是富贵温柔乡的无病呻吟、家常琐事；如果泰坦尼克号没撞到冰山，杰克和露丝的故事也只不过是寻常的爱情故事而已。

因此，一个好的微剧本需要的就是冲突、行为与结局。没有冲突，微剧本创作者就无法写出完整的故事，而冲突，又导致了行为；没有行为，微剧本创作者就无法写出人物的性格，而行为，又导致了结局；没有结局，微剧本创作者就无法写出自己的观点，是正义战胜邪恶的世间公道，还是弱肉强食的残酷现实？而情感，就在行为和结局之中宣泄出来，用情感打动人才能彰显微剧本的魅力。在众多打动人的情感类型中，以下几种最为普遍。

1. 回忆"杀"

为了凸显世事变化，沧海桑田，在变化发生后加入变化之前的回忆，作出强烈的对比，这就是回忆"杀"。比如《2017 把乐带回家》这部微视频，就是将回忆"杀"密集地运用在回忆过程中，不断揭开之前埋下的伏笔。这部微视频虽然只是一则广告，但是却很经典，它讲述着每个人经历的过往和现在，故事的起承转合以及情感拉扯，击打着每个人内心的深处。

2. 情怀"杀"

深情不宜在大处落笔，在细节处利用小小的情怀，往往能够收获意想不到的神奇效果。以《十万个冷笑话2》为例，《十万个冷笑话2》除了台词搞笑之外，也不忘致敬国产动画电影，"得到神杖，就再也不怕什么恶——狼啊（《喜羊羊与灰太狼》）——熊啊（《熊出没》）——猴子啊（《大圣归来》）——鱼啊（《大鱼海棠》）。"喜羊羊的台词对应了国内有代表性的几部动画片，不经意间，屏幕上人物的对白引起了无数人的共鸣。

3. 反转"杀"

在微剧本创作中，适当地运用反转"杀"，也能够很好地调动观众的情感，突出个性，引发共鸣。亚里士多德的《诗学》中提出了"反转"这一概念，并提出反转的主角通常是"中性人，他们不具有杰出的美德和正义感，他们所蒙受的不幸不是由于罪恶和堕落，而是由于判断错误，而且，他们也享有很高的声誉和巨额财产"。这就提示创作者，在微剧本情节"反转"处理上要把握好三件事：不能写正面人物由优势转为劣势，不能写反面人物由劣势转为优势，不能写大奸大恶之人由优势转为劣势，应该写的是"不十分善良也不十分公正"的人因判断失误，而不是因为非作歹而陷入困境，这样的情感表露才更加动人。

链 接

好莱坞广受欢迎的微剧本创作者与剧本顾问迈克尔·豪格在《编剧有章法》中指出，在观众心中制造情绪反应的形式虽然不同，但却有着相同的原理，这也就是好剧本的标准。相应地，微剧本创作者在创作时也就有章可循。微剧本创作激发观众的情绪反应有两种途径——通过刺激大脑或者刺激肾上腺。第一种让人回味思考，第二种让人血脉贲张。如果能够将两种途径有效地融合，就能成为最好的直抵人心的方法。

2.3 勾画蓝图应把握创作原则

文本创作已经成为当代人必备的核心技能之一。无论是撰写文案、报告，还是自媒体写作，如果你有出众的写作技巧，无疑会成为职场中炙手可热的人才。布兰登·罗伊尔曾说："那些具备出众的写作技巧的学生和青年作家，大多是掌握了最为重要的写作原则，并反复不断地使用。"接下来，将介绍一些创作上通用的原则，对于微剧本创作者来说是量身定制的，同时对于学生写作文、商务人士写报告也会有一定的帮助。

2.3.1 钩子原则

微剧本的投稿就好像是一次面试，如果微剧本整体看起来角度新颖、逻辑合理、思路顺畅，那么就能比较容易被采纳；不然，表现更好、写得更棒的人就会顺利拿到投资。好的故事、好的微剧本、好的微视频取得的最佳效果大抵如此——让读者渴望继续观看下去。这是因为在恰当的时候选择了恰当的语句，启动了一系列事件，引发了需要被回答的问题，这就要求在微剧本创作中必需合理运用钩子原则。

钩子原则要求微剧本的故事设置必须能够"钩"住观众，让他们禁不住想要去看接下来的故事。至于微剧本本身，可以是简洁神秘的，也可以是铺陈华丽的，还可以把观众扔到一堆剧情紧凑的场景中，丁零当啷一顿"轰炸"。但必须要承认，微剧本整个故事的生命力有赖于故事本身的魅力。优秀的微剧本就像是将千钧力量集于一发，随时要释放给观众，从第一个词开始，创作者就需要建立自身的可信度，引入观点，使读者关心人物和接下去的故事；同时，将故事设置在一系列动态发展中，引发趋势、张力和悬念，将读者吸引到故事中，使他们产生紧迫感。显然，要通过寥寥几句或几段话达到这个目的，是对微剧本创作者提出的更高层次的要求。通常可以用下面几种"钩子"钩住观众。

1. 结构钩

从动物学出发，可以从动物的骨架判断出它为何种动物；而在微剧本的创作中，结构预示着内容框架。只有在微剧本创作之初就确定一个好的内容结构，才能够让微剧本的内容受到关注，并引发热烈的讨论。

2. 关联钩

约瑟夫·普利策曾说："简短的展现以便他们阅读，清楚的展现以便他们欣赏，如画般的展现以便他们记忆，最重要的是，准确的展现以便他们被它的光明所指引。"微剧本创作的关联钩是指将与作者要表达的主题相关的事物搜集起来，并把它们按照一定的逻辑和条理进行整合，以方便微剧本整体的表达，使其更能钩住受众。

3. 调焦钩

运用调焦钩就如同在微剧本创作时形成相机镜头式的写作手法，可以拉近，也可以拉远，作者的观点表达还可以根据需要放大或缩小。但是选择将观点拉近还是拉远，放大还是缩小，则要看作者希望将观众带向哪个方向。如果微剧本的调焦钩设置得当，那么微剧本的整体内容将会十分出彩。

以康师傅茉莉浪漫微电影《茉莉之恋》为例，在 2017 年 5 月 20 日，康师傅借势发布了杨洋和赵丽颖主演的茉莉花茶微电影。杨洋在微电影中饰演一位摄影师，他因为要拍摄一组茉莉花的图片，所以正在寻找一栋有着茉莉花园的洋房。在他找到的茉莉花园洋房里，他见到了由赵丽颖饰演的带着茉莉花香的女生。杨洋举着摄像机拍女生，然后他的助手问："那边有花吗？"杨洋回答："有花一样的少女。"虽然这个微电影时长只有短短的 8 分钟，但是却将"钩子原则"运用得炉火纯青，先不说钩住了杨洋和赵丽颖的众多粉丝，观众也在其中感受到了爱情的甜蜜。首先，其中的结构钩便是主打浪漫邂逅的爱情故事，整体的结构框架也都是以此为主；其次，在关联钩上主打品牌战，将两人联系在一起的就是康师傅旗下旗下的品牌"茉莉蜜茶"；最后，在调焦钩上先大后小，从寻觅花香到

寻觅爱情，从整个区域聚焦到一栋老房子，再到一间工作室，最后归于只有两个人存在的爱情。层层深入，一步一步地钩住了所有人的视线。

● 链 接 ●

阿尔弗雷德·希区柯克曾这么说："生活是一个巨大的秘密。我知道人们对秘密总是充满好奇，想发现那些他们所不知道的事情。"因为人总是对于未知的事物充满好奇，所以每一个钩子就如同一个话题的支撑，钩住你想表达的内容，也勾起了读者想要深入了解下去的兴趣。

2.3.2 锤子原则

除灵活运用钩子原则之外，掌握和运用锤子原则对于微剧本的创作也大有裨益。锤子原则是指在微剧本创作过程中，要像锤子一样对剧本进行反复锤炼、不断敲击。

那么应该怎样运用锤子原则呢？自我肯定、正确对待否定和批评、提示之前未知的方面便是三种最基本的方式。

1. 自我肯定

创作微剧本时，作者会在长时间的写作积累中形成自己的方式，这种方式在创作过程中，能够被拿来进行自我扫描，逐渐形成自我风格，完成对自我的肯定。在创作中，适当地自我肯定能够增加信心，也会让创作者更有成就感，走得更远。

2. 正确对待否定和批评

否定和批评会促使创作者反思，让创作者站在新的角度审视自己创作的内容。很多人都会遇到这个问题，写作的时候文思泉涌，感觉超佳，但是作品出来之后，却发现好像只是感动了自己，感动不了别人。因此，接受否定和批评对微剧本创

作者来说也是十分重要的。应该把批评当成一种提示信息，这样才能真正汲取批评中的营养，在众多的意见中，选择适合作品主题思想的内容，才能够更好地完善自己的剧本，使其更有深度。

3. 提示之前未知的方面

提示之前未知的方面让我们发现新的世界，思考得也更加周全。当修改完自己的作品，再进行对比时，往往能够看出之前的很多不足。一个负责任的微剧本创作者会对自己的作品进行反复多次的推敲、打磨、修改，以期更好地完善内容，从众多剧本中脱颖而出，并因此增加它拍摄成视频的机会。

海明威那句著名的"任何初稿都是狗屎"曾安慰过无数在屏幕前绝望的人。就连高质高产的好莱坞宠儿、现代惊悚微剧本大师斯蒂芬·金，也曾被初稿难倒。他这样形容自己的初稿——像"在二手店或跳蚤市场买的外星遗物，而你根本不记得买过"。从本质上说，微剧本创作虽然是一种个人的表达，但最终还是要经受公共审美的检验。因此，运用锤子原则，对自己创作的微剧本进行锤炼就变得非常重要，这是让你的微剧本变得完美的一次最重要的机会。即使前面的步骤做得不尽如人意，通过打磨、修改，一定会打造出一个好的剧本。

● 链 接 ●

俄罗斯作家陀思妥耶夫斯基曾说："作家最大的本领是善于删改。谁善于和有能力删改自己的东西，谁就前程远大。"微剧本创作的一个关键就是勇于自我修正，人们对待自己的作品就像对待自己的孩子一样，怎么看都顺眼。可是要想走向成功，就必须克服对它们的溺爱，不断敲击它们，不断打磨它们。这样一来，有了之前剧本的底子，你对同一件事的理解会更深刻，也更容易写出好的剧本。

2.3.3 镜子原则

脱离生活，作品就没有了生长的源泉，因此微剧本创作必须遵循镜子原则。所谓镜子原则，就是指微剧本创作应当像镜子一样，一方面反映生活，反映生活中的喜怒哀乐、酸甜苦辣；另一方面要具有启迪、警醒、激励大众的作用。

很多人有一种模糊的概念，那就是微剧本创作仅有抽象的意义，是完全脱离生活，寄生于虚幻和想象之上的。但事实上，微剧本创作与现实生活的联系直接又深刻，绝不是互不相干的不同事物。

以河南商丘资深媒体人李双军导演的微电影《傻娘》为例。这是一部弘扬中国传统文化、传播母爱和孝道的微电影。这部微电影素材来自河南省一个真实的家庭，讲述了一个农村母亲装傻要钱养家、抚养女儿的故事。其中大量的内容、素材都来源于实际生活，情节框架和人物塑造方面也立体可感。观看这部作品时，人们被作品中呈现出来的伟大无私的母爱深深感动和震撼。纵观互联网各种微视频短片，反映生活艰难的作品有很多，但并不是所有的作品都能如《傻娘》一般给人以心灵的巨大冲击。这也是"镜子原则"的一大启示：除了要反映生活，更重要的是能够启迪大众，"源于生活，高于生活"。余华曾说："在一些文学作品中表达得比较多的是痛苦，痛苦是很难表达的，文学的价值永远在后面，痛苦发生之后，如何去面对这些痛苦，这是非常重要的，这也决定了你所写的'痛苦'是否能准确和打动人。"

一部富有创造性的微视频作品必然是源于现实生活，以之为基础的，创作者想要创作出影响力持久而广泛的作品，就不能困于方寸之间，而是走出家门，去体验和感受平凡生活，并从中获得灵感，在微剧本创作中大展拳脚，让微剧本通过讲述平凡人的平凡故事，呈现生活中的欢笑和泪水、拼搏和汗水。

● 链 接 ●

微剧本创作是一面镜子，它来源于生活，只有讲述生活本身，赋予微剧本灵魂，才能引起大众的情感共鸣。同时，微剧本创作还需要仔细观察，认真聆听，用心构思，才能达到映照生活、启迪大众的目的。

2.4 勾画蓝图须形成创作思路

在勾画微剧本蓝图的过程中，需要有好的创意，而好的创意关键在于微剧本创作者是否能够赋予作品合乎逻辑的发展脉络、特色鲜明的人物和引人入胜的剧情。可以说，创作思路是故事发展的脉络。对微剧本创作者来说，在勾画蓝图阶段，形成并贯彻自己的创作思路，将有助于打造一个完美的微剧本作品。

2.4.1 撰写一个故事梗概

相信在创作每一个微剧本时，微剧本创作者都会倾注无数的时间与心力，但是微剧本的价值却不能完全与这些时间及精力画上等号，只有等微剧本被拍摄成作品搬上屏幕，它的价值才能显现。否则，它仍只是一个被人放在书桌上的文本而已。因此，除非微剧本创作者准备自己完成拍摄，否则就应当寻找投资人或者影视公司将剧本拍摄成作品。此时，一个好的剧本故事梗概的作用就显得非同一般了。在向投资人或影视公司推荐剧本时，虽然剧本的整体质量是硬核，但故事梗概在这一过程中发挥着更重要的敲门砖作用，是让投资者对整个微剧本产生兴趣的关键一环。同时，故事梗概也是进行剧本进一步深化创作的基础所在，是统领整个剧本故事的大纲。因此剧本的故事梗概的重要性不言而喻，那么究竟应该怎样才能写好故事梗概呢？

1. 什么是故事梗概？

所谓故事梗概，就是对微剧本的总体构思与安排的高度概括。一个能够吸引投资人或者影视公司的故事梗概，必定每一句话都闪烁着光芒与智慧。故事梗概包括故事的主要内容、发展线索、各个人物的主要特点与人与人之间的关系，还包含故事发生的背景、前提与轮廓。只有表述完整的故事梗概，投资人或影视公司才能在阅读完后，了解这是一个什么类型的故事，把握制作方向与投资方式。

例如，微剧本《等待》的故事梗概："张牧北是京城音乐圈小有名气的创作歌手，然而常年密集的创作，让他的灵感几近消失，由此他患上了严重的抑郁症。

为了放松心情，重拾灵感，张牧北来到南漳县城。机缘巧合下，在县城关镇小学遇到了甜美开朗的年轻教师李惠。短暂的南漳生活，让张牧北渐渐熟悉并爱上了这座城市，一种特殊的情感也在他和李惠之间悄然萌生……"

2. 故事梗概需塑造有特色的人物

微剧本故事的主体是人，因此微剧本故事梗概中的人物简介很重要，通过人物简介可以明确人物之间的关系——对手、情侣或朋友。在微剧本人物设定上，不能过于庞杂，主要人物三四个就好，人物太多，容易没了主次。另外，人物要有特色，身上要有耐人寻味的特质。

3. 故事梗概要设置有冲突的剧情

要让微剧本剧情流动起来，就要设计一些冲突——这包括一个驱动主人公有所作为的动机，即应当明确主角在剧中需要完成的目标；同时，完成目标还应该遭遇一些阻力，即反面角色出于自身利益的考虑，阻止和妨碍主人公完成目标。于是冲突爆发，激烈故事冲突的呈现才会吸引到观者看。

● 链 接 ●

"文字简约清楚，内容波澜壮阔"，这是撰写微剧本的精要。简约清楚即表述清楚，简洁精练，能一句话说明白的，就不要用两句话，甚至要惜墨如金，能用一个字的，就不要用两个字。波澜壮阔指整体故事内容一波三折，曲折动人。这就是设计创作思路。

2.4.2 拟定一个分场大纲

微剧本的核心是什么？故事想表达哪些内容？想告诉观众什么道理？故事梗概解答了上述问题之后，剧本的脉络已经慢慢开始在脑中成形了。但是，在详细

编写剧本之前,还有至关重要的一步——分场大纲。分场大纲要比故事梗概更细化,这就像盖房子之前画一个设计图。当然,微剧本的分场大纲创作也是有套路可循的,如果按照下面的方式来构建分场大纲,会达到事半功倍的效果。

1. 固定创意点、闪光点

首先,将写故事梗概时想到的所有闪光点、创意点保留下来,分别写在规划的相应位置。基本的格式如下:

场: 日/夜 内/外

事件(闪光点、创意点)

浏览一遍故事梗概,在其中标注必须要发生的事件、构思过程中闪现的有意思的点、能想到的觉得必不可少的创意。然后,按照这些事件发生的大概时间顺序,写在相应的位置上。

2. 固定大的转折点

这一步至关重要的就是第二幕的衔接点(第二幕转第三幕的情节事件)、第三幕衔接点以及中点。这里推荐微剧本创作者大师布莱克·斯奈德的方法,先从中点入手,就是那个象征主角处于"巅峰"或"低谷"的大事件,那个伪胜利或伪失败将为剧情前后发展指引方向,有了它,大概就能知道用什么事件去引爆观众的情绪,引爆后要怎么收场,以及在前面是否需要埋什么伏笔等。

确定了中点后,马上确定微剧本中点前后的空白处,"中点"和"空白处"是相互关联的,按照关联的设计把剧本的"空白处"写出来。然后再确定"空白处"到"中点"需要什么样的情节事件去推动,推动之后主角要怎么实现突破与成长。按照这个思路,微剧本的第三幕转折点可能就自然出现了,然后以此类推。

3. 仿照填空做加法

转折阶段完成,就是填空阶段了。结构框架里需要什么样的事件去推动,怎样实现故事的发展?现在就顺着创作的思路,一步步把每个场景事件写下来,贴

在相应的位置,把暂时写不出来的先跳过,前后推敲下,给自己留点思考的时间。

4. 完善之前挖的"坑"

做完加法后,看看第三幕,看看这个剧本的"债"是否都了结了。坏人有没有得到应有的惩罚?墙头草是否痛改前非?主角的世界观、价值观、行事方式相较于开场有没有升华?故事中的主要人物是否都因自己的所作所为得到了相应的奖赏或是惩罚?第一幕铺垫中埋的伏笔,是否得到了完美揭晓?主角最后的结局是否深入人心?

如果没有,那赶紧写下来。如果不清楚,就检查一下第一幕的事件中,那些"需要向观众一而再,再而三展示的主角生活中缺失的东西"有没有填充完整。

5. 做减法,做乘法

当完成上面的这些步骤之后,就可以进行适当的修改和删减了,这就是给微剧本做减法,做减法必须大刀阔斧,将不恰当、有矛盾、太啰唆的内容及时删除。

做乘法就是在分场大纲中加入适当的冲突、情绪爆发点、矛盾转折等,让戏剧效果成倍放大。同时,必须注意故事人物的目标和冲突一定要具有原始驱动力,如生存、饥饿、保护所爱之人、死亡恐惧等,才能吸引并保持观众注意力,引发共鸣,才能让观众有动力继续看下去。

完成上面几个步骤后,微剧本的分场大纲就基本已经成形了。掌握正确的分场大纲构建方式,可避免伤筋动骨地大改、反复地增删场景,甚至将剧本推翻重来,这对于微剧本的创作同样意义非凡。

链 接

一个好的微剧本创作大纲应该是对微剧本的整体把握,帮助其设计引人入胜的故事、血肉丰满的人物和闪光点。从某个角度来说,剧本大纲是对创作者的最大考验,是对故事创意点的有效聚合。除了艺术创造力,缜密的逻辑、深刻的洞察、理性的判断和分析、处理好整体和部分之间的平衡等都是必不可少的。

2.4.3 制作一个人物网格

剧本故事必须要塑造一个有特色的人物，这个人物需鲜明生动、能够立得住，因此在创作时应学会绘制一个人物网格，将故事中的人物塑造出来。网格往往被分为九个部分，一个人物只有拥有五个以上的特质才能被称为是一个丰满的人物形象。一般来说，微剧本人物有越多让观众共鸣的特质，主角形象就越丰满，内容就越具有力量和深度。

1. 特质一：不公平的伤害

是否公平往往是微剧本创作中在人物塑造方面首先需要考虑的问题，没有什么比不公平更能激起大众愤怒的。因此，对于微剧本创作者来说，这也是一个选题方向。当一个努力工作的人被上司忽视、晋升无望，眼睁睁地看着不称职的奉承者步步高升时，心中是何感受？把主人公置于遭受明显不公平对待的境地，并且把这种心理融入其中，是微剧本展开的方式之一。

2. 特质二：身处险境

如果在微剧本的开场主人公就已身处险境，将立刻吸引观众的注意力。危险意味着即将来临的人身伤害或损失。在特定的微剧本中用什么来代表危险，取决于微剧本的主题。在较为舒缓的故事中，生或死也许不是问题所在，主人公将要面临的危险也可能是令人难以接受的失败、经济困局，又或是失去亲人。

3. 特质三：受到朋友和家人的深爱

爱，是这个世界永恒的主题。在微剧本的设置中，表现"爱"这一主题，往往会使观众立刻关注故事，并在主人公遭受困难或挫折时，同情主人公的境遇。

4. 特质四：善良

人人都希望身边有很多善良、正直的人，也希望在微视频中看到善待他人、

尊重他人、保护弱者、维护无助者的人物形象。因此，微剧本创作者要安排主人公展现善良的本性，来更充分地支撑这个角色。

5. 特质五：勇气

如果微剧本主人公是自始至终缺乏勇气的、怯懦的人，从未试想过追寻梦想、毫无自信的人，那么这个人物则很难获得观众的认同。如果主人公能够鼓足勇气把握自己的命运，那么就会赢得观众的青睐。

6. 特质六：执着

微剧本的主人公往往拥有勇敢、身怀绝技和努力等特性，坚定不移地认定一个目标，这对于任何故事都是至关重要的。执着地推动情节发展，可确保微剧本不偏离方向，直至故事达到高潮。

7. 特质七：能力

人们都欣赏有能力的人，也羡慕那些魅力四射、有专长和聪明机智的人，这些特质使他们成为各自领域中的佼佼者。因此，在微剧本创作中，主人公的出身并不重要，重要的是他要有能力，并且最好能够身怀绝技。

8. 特质八：努力

主人公不懈努力也至关重要，观众也会在意微视频中的主人公是否努力上进，因为只有努力的人才会有一股上进的力量，才能推动剧本故事情节的发展。

9. 特质九：幽默

观众对能够制造欢乐的主角很难有抵抗力，大家都会自然被身边幽默的人吸引。所以，如果能够在微剧本的创作中赋予主人公幽默感，那就不要犹豫。

> **链 接**
>
> 绘制人物网格——人物特质既能从表面领会,也需要深入挖掘。一个人物的特质不需要微剧本创作者详细地讲给观众听,有时只需简单的一句话,然后让观众自然联想这个角色的性格。

03
第三章

定好步调：选定经典的主题

"我热爱自己的工作，每一次创作都是挖掘的过程，挖掘人性中的美好与邪恶，挖掘人生中的怜悯与悲愤。"真实的情感来源于生活，而创作微剧本最重要的就是有情感。如果只是坐在电脑前苦思要写些什么，该怎么写，即使绞尽脑汁堆砌出一个故事，也可能是没有情感的。如果心中只有故事，没有情感，剧本就会缺乏生命力。千万记住：有情感，故事才有方向。有主题，有灵魂，才有可能感动观众。微剧本也才有希望被拍摄成视频并呈现给观众。

> 优秀的微剧本强调主题应是由浅入深、逐步深化的。创作者应注重将剧本所描述的故事从表面现象上升到一个新的高度,是凸显微剧本的审美价值和认识价值的关键所在。将一个浅显、普遍的问题,提升到精神层面,从而使得微剧本的中心更加深刻、突出,创作才更具有吸引力和感染力,由这样的微剧本拍摄出的微视频,才会给观众留下深刻的印象,并同时让观众从中悟出一些道理。想要达到这个目的,一个经典的主题是必不可少的。

3.1 主题——剧作的灵魂

主题是艺术作品所展现的生活现象的共同本质,也是艺术家对生活现象的评价。凡是文艺作品,包括文学、戏剧、美术、音乐,都是对于生活的一种提炼升华,需要与生活息息相关的主题。虽然主题的表现与表达可以采用不同的方式,但对于微剧本创作来说,主题是创作的重点,是创作的灵魂,这就要求创作者要通过微剧本的核心思想向大众更好地阐明自己的价值观。

3.1.1 主题是情感的纲要

当我们看过一部微视频后,可能会开心、会难过、会恐惧,其实原因就是微视频能够让人产生情感,与剧作者产生共鸣。微剧本创作就是要创作那些能够融入生活,让观众产生共鸣的主题明确的作品。主题是情感的纲要,只有感染创作者的主题,才有可能感染到观众。

好莱坞传奇剧作教师约翰·特鲁比曾说过:"写剧本将改变你的人生,就算你不能卖掉它,最起码你改变了你的人生。"这句话蕴含着深意。对于微剧本的创作者,在确立主题之前应该认真考虑如下问题:我们的创作在吸引别人之前,

是否首先触动了自己？是否能让自己迸发内心深处的情感，是否会对自己的人生有所启迪？既然主题是情感的纲要，那么应当如何表达情感，以凸显微剧本主题呢？

1. 遵循真实性原则

真实性原则是指微剧本本身必须能够真实地反映生活、反映人生，真实地表现人性与人际关系，真实地反映社会问题，真实地表达人类情绪。虽然说微剧本是一种"虚构的真实"，但其立足点必须是"真实"，其具体情境可以是虚幻的、超现实的；角色与人物塑造可以是虚构的，可以是凭空出现的，但是其对应的"参照物"——人物或事件，必须是有原型的。只有能让观众从剧本设置的主题中看到自己的身影，观众才会对剧本所表达的情感产生认同，剧本的主题也才能得以凸显。这与微剧本的性质是密不可分的，微剧本的创作过程其实就是创作者与观众彼此交流的过程。因此，双方公共的认知也必须是一致的，而真实是认知一致的前提，如双方共同享有的现实生活、双方共同认可的人类和民族历史、双方共同归属的人类社会。例如军事题材微视频《我是中国军人》，这是一段时长只有2分23秒的微视频，这则短视频在上传不到24小时就收获了8万+的浏览量，风头几乎超越美国官方同日发布的军宣视频。更有些出人意料的是，这个视频得到了众多美国网友的认可和称赞。《我是中国军人》这段视频中没有多少反映战争的激烈场面，它之所以能够吸引观众，主要得益于该片以中国军人热爱国家、珍视亲情、渴望和平的视角，向世界传递了中国军人的爱与微笑，展示了中国军人的人性光辉。我们相信，无论是中国人民还是国外民众，都期待看到更多像《我是中国军人》这样感染力强、有情感的作品。因为，真善美是人类的共同追求，和平是世界的"最大公约数"，这一主题的凸显，让微视频的立意得到了完美的升华。

2. 遵循生活性原则

生活性原则要求微剧本创作者从生活中的事情与人物入手，从观众习惯的生

活经验与对人性的体察入手。创作者既不能无根基地胡编乱造，也不可没来由地简单虚构。因此，微视频作品要想获得观众的认同，避免给人以不真实感，创作者就必须谨遵"生活第一"的原则，从自己熟悉的生活入手，从个人体验而不是概念出发。

例如，有些成功作品中的角色看似来自科幻世界或者动画世界，但稍加分析就会发现，他们身上总是有现实生活中人物的性格和感情，包括缺陷。2016年奥斯卡最佳动画短片《熊的故事》，讲的是一只年迈的熊每天都会骑着自行车来到城市中繁华的街道上，用一个自制的迷你剧院来讲述自己的故事。短片以舒缓的节奏讲述了一段家庭温情的故事。影片开头，熊爸爸面对的是空荡荡的房间，在他亲手制作的机械小剧场中，观众才一点点知道了他的故事。无论他回到家，拥抱他的是妻儿还是他幻想的温存，这个故事都足够温暖感人。微剧本来源于生活的另一层含义，还在于创作者要强化积累意识，注重在生活中发现各种素材，有意识积累素材、培养情感、深化感悟。如此，微剧本的创作才能真的成为有本之木、有源之水。

> **链接**
>
> 微剧本创作者应当注重一条基本的原则：除了仿写，所有的故事都不是现成的，它来源于创作者所生活的真实世界，更来自于创作者的生活和他的内心世界。

3.1.2 主题是创意的灵魂

日本导演黑泽明认为："弱苗是绝对得不到丰收的。不好的剧本是绝对拍不出好的影片来的。剧本的弱点要在剧本完成阶段加以避免，否则，会给电影留下无法挽救的祸根。"主题是创意的灵魂，微剧本的创意是一个很神奇的东西，有时候灵感如同泉涌一般，突然之间涌入脑海、注入灵魂，但思想的深度和生活的

阅历与积淀有一定关系，并非一蹴而就。于是，为了能够提高微剧本的质量，创作者可能自然而然地选择了另一条道路——加强创意。大多数人认为创意是天生的技能，是聪明人的天赋，殊不知，创意是可以通过学习和训练，从思想上养成的一种习惯。剧作家赖声川说："从前我以为创意只是属于小部分人的天赋，后来发现并不是这样的。"赖声川称自己并不是天生就具备十足创意的人，但是突然有一天，他开窍了。后来他一直说，创意是可以后天培养的。那么对于微剧本创作者来说，如何才能创作出有创意的微剧本主题呢？这就需要创作者遵循如下原则。

1. 戏剧性原则

在如今快节奏的生活中，大众的时间成本日渐提升，他们愿意花一定的时间，带有仪式感地欣赏一部微视频，很显然是因为他们对于这部微视频所抱有的某种期待，他们期待通过这部视频看到日常生活中看不到或不常看到的故事，这就是所谓的充满了戏剧性的微视频。

戏剧冲突论认为，所谓戏剧性是指那些适合在戏剧中或者舞台上演出的人物和事件所具有的特性。通常情况下，一些戏剧作品虽然并无冲突的场面，但是剧作内容同样戏剧性十足，这就在于"冲突"这一内核成为戏剧性的重要来源（并非唯一来源）。要构建微剧本的戏剧性，就必须将目光和视线聚焦在那些日常生活中少见的人或少发、突发的事件之上，寻觅那些"非日常性""非平常性"的生活，这才是微剧本戏剧性原则的本质。

以日常生活为例，当人们匆匆行走在大街上，一般不会因为身边的花花草草而驻足，但如果出现争吵、斗殴、车祸等状况，那么自然而然地就会聚集一堆人。而这些就是生活中常见的"巧合""悬念""冲突"与"突变"。因此，微剧本创作者需要做的就是从生活中提炼故事，捕捉生活中的戏剧性。

2. 逻辑性原则

在观看微视频时，观众有时会抱怨这个微视频本身存在"硬伤"。所谓的"硬

伤"，最主要的就是缺乏内在的逻辑性。这包括很多层面，除了与真实生活或者历史场景不相符外，还指情节逻辑或人物性格上的重大失误。人们经常性吐槽"神剧"就是对其逻辑性的批判。而合乎逻辑，就是指微视频本身能够合情合理，这永远是观众评价微视频的基本原则与标准。

合乎逻辑有四个层面的意思：首先，微视频本身必须要符合社会现实与真实情景，无论是历史题材还是现实题材，甚至是科幻题材，都应当按照事物的本来面貌去呈现，使其具备历史性与真实感。如果单纯地为了煽情或感动大众而生搬硬套，则无异于通过打催泪弹强行让人流泪。其次，即使是对那些具有虚构、玄幻表现成分的微视频，虽然不要求其完全呈现现实生活，但是其中的想象与虚构也应当具有合理性，内在的逻辑也应当统一，不能相互矛盾。再次，事物和情节的发展应按照人们的思维方式展开，形成合理的因果逻辑与时空逻辑。最后，人物作为故事的一大核心，其性格的发展、情感的转变、行为的构成应当符合生活逻辑，做到合情合理。

● 链 接 ●

正如一句广告界箴言所说："只有卖出去，才算有创意；只有有创意，才能卖出去。"一个好的微剧本创作完成后，只有在争取到投资，被拍摄出来时，才能够转化成微视频，只有投资人决定将微视频拍摄出来，当观众能够看到并认可了该视频，微剧本创作才算是真正成功了。

3.2 拂去尘埃，选取有价值的主题

什么样的主题才能称为经典呢？经典的主题往往是具有价值的。我们提倡微剧本的主题应当具有经典性、丰富的人文意义与社会价值，就是在提倡微剧本创作者应该瞄准社会、市场中所需要的主题，善于学习之前的优秀微视频，从人们喜闻乐见的作品入手，更好地凸显作品的价值。事实上，不难发现，经典的微视频是具有无穷力量的，而且创作者对微视频的经典作品越熟悉，自己创作的作品往往也会更优秀、更生动。那么，怎样做才能选取经典的有价值的主题呢？

3.2.1 瞄准市场

成大事者，不唯有超世之才，亦有瞄准市场之能。在微剧本创作领域中，最重要的不仅要求创作者有才华，也要求创作者有良好的心态和毅力，更要求创作者有对于市场精准定位的眼光和能力。那么，微剧本创作应该怎样瞄准市场呢？

1. 挑最受欢迎的主题进行创作

想要市场买单，第一步应该搞清楚有十种主题类型是经久不衰的。所选的微剧本主题如果不是这十种类型之一，那就需要三思了。这十种微剧本主题包括童年、自由、亲情、爱情、友情、生死、责任、搞笑、金钱、传统。虽然说另辟蹊径也能够博人眼球，但是意味着更大的风险，如无完全把握，微剧本创作者则需要慎重考虑。毕竟大数据是经过市场"大浪淘沙"的。

2. 将两个或者三个主题类型结合起来

吸引流量的微剧本一定是主题鲜明、类型突出的；类型不突出，主题不鲜明的小众微剧本，很难引起市场的广泛关注。但若只是循规蹈矩，拾人牙慧，又往往会落于俗套。所以，可以采用将两种或多种主题相结合的策略，这样成功的概率会大大提高。盘点网络上的微视频，几乎99%都是多种类型、多主题相互结合的产物。从市场角度来看，最基本的市场原理也是如此：花一份钱，买多件东西，

这就是众多吸引流量的微视频成功的秘诀。

3. 寻找合适的主题来搭建故事创意

在微剧本创作过程中，最重要的就是为故事选择合适的主题，首先要确定这个故事或"点子"最适合用什么主题呈现。一个精彩的故事或者"点子"，有时候没有被展现出来，不是故事或者点子不好，而是没有找到合适的主题切入。不同的主题或者几个主题的结合都会把"点子"带往截然不同的方向，所以微剧本创作者一旦选错主题，不仅会产生一个差的剧本，而且还会浪费掉一个好点子。

那么我们又应当怎样选对主题呢？秘密就藏在你的故事或者"点子"里，你需要深入挖掘你的故事或者"点子"里自带的主题，从中挖掘出原创的闪光点。主题之所以重要就是因为合适的主题融合不仅能够把故事或者点子的优点发挥出来，同时也能够弥补其先天的不足。

4. 以情怀为中心，扩大主题

众所周知，凡是想要写微剧本的创作者，都想做出吸引大众眼球的好剧。若想自己创作的微剧本为不同年龄层、不同文化、不同信仰的人所喜爱，这中间得跨越很多的障碍。而情怀则不同，它是大家感同身受的共同话题，它能迸发出无穷的活力。所以，想要创作好剧，情怀是一个巨大的宝藏，值得创作者深入挖掘。

5. 确定一个主类型

所有聪明的微剧本创作者都知道，微剧本的终极目的是吸引观众，因此，在主题之外，要注重多种类型相互结合。但在具体操作的时候难免会犯错，比如写出来之后发现各种类型没有达到有机的结合，而是成了一大锅乱炖。

多类型微剧本要比听起来难写得多，因为潜藏在背后的是复杂的结构。每种类型都有固定的主人公，或者是有各自的英雄、情节、欲望等需要呈现。之所以很多多类型微剧本写出来犹如一锅乱炖，往往就是因为掺杂了太多的英雄、欲望、对手、节奏等关键性因素。任何一个结构错误都会毁掉整个微剧本。

因此，多类型微剧本的关键是找到最核心的一个主题，核心人物和主要线索围绕这一个主题展开，可以有其他主题作为铺垫或陪衬，也可作为一个悬念，但必须有主次之分，集中力量展现最关键的主题，把握故事节奏，在合适的环节加入其他类型的元素，从而更加强化主类型的地位。

6. 踩准每个主题特有的节奏

那些写出好剧的微剧本创作者，熟稔自己擅长的类型所需要的节奏，能踩准每个故事的节拍。所以，充分把握所写故事的节奏，才能给予观众想要的东西。这就要求创作者深入故事结构中，解构故事、把握节奏，然后再下笔写作，这才是专业剧作家的做法。

7. 找出最擅长的部分，保持专注

对于微剧本创作者，不要求全而要求"精"，这应该是微剧本写作成功的关键点。对于微剧本创作者来说，每一个主题的确定和类型取舍、整合都蕴含着心血和努力。即使是职业的微剧本创作者，也很难准确地同时呈现出三个以上的类型、主题。因此，对于每一个微剧本创作者来说，最重要的就是诚实地面对自己的能力，发现自己的优缺点，扬长避短，选择最适合自己的类型，然后确定目标，保持专注，做到精益求精。

链 接

以句为枪，以字为弹，最终，微剧本创作应该准确地射向市场需求这一靶心。微剧本创作的目标往往是写出大众所需的、符合主流价值观的、满足市场需求的内容。同时，微剧本创作是一个长期的过程，所以这一过程如同击打一个连环靶，需要一环接着一环地打下去，让微剧本的内涵不断升华，不断扩散，提升创作质量和水准。

3.2.2 提炼构思

画竹，必先得成竹于胸。微剧本创作和作画一样，如果将构思微剧本比作绘制一棵大树，那么下笔之前，只有心中有"树"，才能使一词一句一段有的放矢，不蔓不枝，顺理成章，才能创作出更好的作品。

所谓构思，就是指在创作之前，能够对微剧本进行整体的把握，在整体上把思路预先设计与罗列出来，再反复检验自己的创作要素是否完整，多角度检验之后才能进一步展开。思维不清晰的微剧本创作者很难写出一个条理清楚、脉络分明的微剧本。同时，根据资料显示，在新媒体从业人员之中，先拟定剧本提纲，再进行创作的人员约占总数的95%之多。做好构思，可以帮助微剧本创作不脱离表达中心点。所以，要想写出优秀的微剧本，微剧本创作者就要先进行构思，确定自己的主题。建议大家在创作微剧本之前，可以先拟提纲，再分别展开，这也是被实践证明了的有效办法之一。

1. 构思的前提：搞清自己的初衷

作为微剧本创作者，其目的只有一个，那就是讲好故事。因此，讲好故事的根本就在于构思前能够明白自己的初衷。可以在讲好一个故事的基础上去拔高它，但是，如果一开始想的就是拔高而不是讲故事，那就本末倒置了。所以，归根结底，要把握好自己的初衷，这不但要对市场有充分的认识，还要对自己有充分的认识，要清楚自己的能力与局限。也许还需扪心自问，自己到底为什么要创作这个微剧本？是圆梦，是挑战自我，还是只为卖钱？

2. 构思的目的：有效率的操作

其实，微剧本的创作非常辛苦，非常不容易。微剧本创作者可能付出心血最后却"颗粒无收"，这样的情况屡见不鲜，尤其是刚刚尝试微剧本创作的从业者。因而想要创作出流量与口碑双丰收的微剧本，对于创作者而言，必须要有强大的心理调适能力和坚持下去的毅力。

微剧本创作有一个"三一律"：就是做了三个自认为成熟的选题，最后能成

功卖给影视公司并拿到定金的也许只有一个；三个拿了定金的项目，可能最后只有一个把剧本写完并投拍；三个投拍的项目，最后也许只有一个能顺利播出并带来声誉；至于其他的，就会被弃于废纸篓里、硬盘里，或者某公司的融资项目案当中了。对于微剧本创作新手来说，一定要好好衡量每一个项目的机会成本，应该做到的就是在有了构思后，尽量提高自己的成功率，使得自己的一切努力更有效率。

3. 构思的方向：寻找可能的高概念

当你还是个小编剧时，向投资人推销自己的选题构思是很有学问的。首先，如有可能，应当找到属于你的高概念，学者们将其归纳为三要素：卖相好，俊男美女或者美食美景；引人入胜，留住观众的兴趣；拍摄手法老练，有逻辑。其实这就像卖东西做广告，需要一个宣传语一样，需要像打动消费者一样打动潜在投资方。当然，不是所有的剧都具有高概念，但毋庸置疑，有高概念的项目往往比较容易成功。

独特，有共鸣，具有社会话题性，这些特征浓缩为一个词，就是高概念。所以，在构思选题的时候，就应该尽量去寻找属于自己的高概念。当然，每个人对高概念的判断有所不同。有人觉得反映一个社会现象就是高概念，也有人觉得一组特殊的人物关系就是高概念。甚至有人认为灰姑娘的故事、普通青年逆袭的故事也算高概念。到底算不算呢？也许灰姑娘的故事，真的是个高概念，但是在无数人写了无数版灰姑娘之后，它就不再是高概念了，因为它丧失了独特性。同时，好的高概念，还应该给人以想象空间。

另一方面，虽然高概念有万般好处，但实在是可遇不可求的。有的新人抱着语不惊人死不休的态度寻找高概念，找到了一个看似前所未有的选题便觉得挖到了金矿，殊不知别人不做类似选题是有其道理的。这种时候，就要跳出思维惯性，跟身边的亲朋好友聊聊，观众真的对这个话题感兴趣么？再跟懂市场的人聊聊，为什么之前没人做？永远不要觉得天下只有自己最聪明。实在找不到高概念怎么办呢？也不用怕，踏踏实实写个好故事，能写好故事也足以立足。

4. 构思的出发点：故事核是什么？

当确定了选题，就要进入构思创作的阶段了。每个编剧都有自己的构思习惯，先想什么后想什么。如果你已找到了适合自己的方式，那就可以跳过这部分内容了。

一般来说，构思一个全新的剧本，可以从几个角度切入。大致可以分为三类：一是独特的人物性格；二是独特的人物关系；三是独特的事件。首先，要有一个故事核，故事核就是整个故事的驱动力。比如说是一个基督山伯爵式的复仇故事，那么复仇便是故事核。其次，应该注重故事的出发点。从人物关系或者事件这两个出发点与角度着手，任选其一。微剧本创作者可根据自己的写作习惯和故事应该具备的特点，对故事进行更深层次的构思。

● 链 接 ●

正如你或许已经了解的那样，用一句话表达一个微剧本的梗概并不难。塑造人物和把握情节才是第一重要的事。也许会有罕见的那么一刻，一个故事构思会完全成熟地在你的大脑里呈现。在此发生之际，你一定要充分地把握时机。但如果这种美事没有发生，你也不要灰心丧气。因为大多数时候，创意都不会如此自然轻松地出现。

3.2.3 形成寓意

剧本创作就如同我们写文章，除了简单地陈述事件发生的时间、地点与人物外，还应当注重其内在的含义与寓意。微剧本的写作要在创意的光环下，对于整体的故事情节进行整体把握，对于其内在的主题设置、人物关系与故事框架等要有足够的思考，赋予其内在的含义。那么，应当如何对微剧本进行整体的有效把握，在主题、人物、故事的基础上，形成引人深思的寓意呢？

1. 倡导正确的寓意

所谓寓意，就是微剧本在创作中要有主题思想，更要有深度。这种思想深度

来源于创作者自身拥有的正确世界观、人生观与价值观，另一方面要求创作者本身注重学习，不断提高修养，培养独立性，提升思想水平，把握正确的立场与正确的态度。

创作者自身拥有正确的世界观、人生观与价值观，才能保证微剧本具有正确的寓意，那么"正确"又代表着什么？又应如何界定呢？在现实社会中，正确，即要求创作者不得在微剧本中出现违反社会主旋律、违反社会主义核心价值观的内容。微剧本最终是要被拍摄成微视频的，微视频又有着传播速度快、传播面广、互动性、快餐性的特征。因此，一个不正确的价值观，往往会产生连锁效应，散布负能量，甚至引发恶果。

2. 凸显正确的寓意

所谓凸显寓意，就是微剧本的创作者在表现主题时着重显示的态度、观点与看法，这对于创作者自身的独立性提出了很高的要求。一旦创作者没有了主见，那么他也就不能建立一个明确的主题，微剧本的情节安排与人物性格、命运也就无法得到有效的烘托。因此，在微剧本创作中，创作者必须对于故事的主题拥有明确的概念，在这一概念的支撑下，尽可能收集足够多的素材来烘托主题，使人物形象与事件发展准确地凸显寓意。

另一方面，微剧本创作者应该刻意但不留痕迹地点明主题，其核心就在于点明二字上。如果是赤裸裸地把主题画龙点睛般"点"出来，并非是上乘的艺术。优秀微剧本的点明，应当是更深一层的表现方式，强调在不露痕迹的同时，有线索可循。

● 链 接 ●

古人有云："世事洞明皆学问，人情练达皆文章。"微剧本创作就是作者对世事、人情的认识和见解。在微剧本创作中，正确地把握和体察世事、人情，就是对于生活本质的一种洞察。在生活之中，眼所见、耳所闻、鼻所嗅、口所言、心所想，都可以成为创作素材，而生活也可成为更高一层的创作。

3.3 主题的经典模式

约翰·加德纳指出,主题"不是你强加给故事的,而是从故事中衍生出来的——它最初只是作者的直觉,但最终却成为作者的思想"。微剧本的主题纷繁复杂,而其中爱情与浪漫、亲情与感动、遥望与追忆、自然与人文则是最常见的几种经典模式。接下来以这四种模式为例,深入地进行分析,微剧本创作者应当如何才能创作出自己的风格、写出自己的特色。

3.3.1 爱情与浪漫

对于大多数女孩来说,待在家中最喜欢做的事情就是追剧了,对着韩剧、言情偶像剧流泪感叹,希望自己可以拥有和剧中一样美好的爱情故事。特别是韩剧,韩剧的卖点就是浪漫的爱情,一度热映的《太阳的后裔》可谓个中翘楚,特种部队战地背景下刚毅果决的军人男邂逅坚忍勇敢的医生女主,两人相伴相守,共赴危难,也播种了爱的种子。爱情的主题永远延续,满足了所有女孩对于浪漫的完美爱情的所有遐想,所以大家都很喜欢。

微剧本创作也可以抓住这样一个永恒的主题——爱情与浪漫,如男女主角戏剧性地相逢,一见钟情外加单刀直入;或冤家路窄加不打不相识,几次眼神的交流和对弈,几场心里戏份的演绎;或是在第一次的相遇,隔着被风吹起的纱帘,朦胧中的匆匆一瞥,镜头在此定格,人生的轨迹在此转折。"金风玉露一相逢,便胜却人间无数"也不过如此。

一般以爱情和浪漫为主题的剧情,男女主角在一见钟情后往往就会直接约会,甚至步入婚姻殿堂了。你也许会说:几个眼神、几句话,就可以成就一段坚定的爱情?太不现实了。可这一主题还是被持续不断地推为经典。原因无他:我们相信一见钟情,是因为在现实中有着太多的计较、功利与权衡。人们总是在计较中生存,在权衡后决定,任由功利心摆布我们的行为。我们在看到这种微视频并质疑其真实性时,也希望可以从剧中看似不现实的故事中,感受到难得的单纯和温情。

电视剧《微微一笑很倾城》开播以来,因为杨洋、郑爽的高颜值,肖奈、贝

微微的完美人设，顾漫原著的吸引，使得该剧一播出便迅速走红。同时，随着这部电视剧的播出，康师傅茉莉清茶也顺势推出了一部杨洋与郑爽合作的广告片微电影《茉等花开》。这一部微电影时长虽然只有短短十分钟左右，却在推出之后迅速占领了微博的头条和热搜，并获得大量转发、评论。一个十分钟的广告片微电影能受到这么多人喜爱，除了相关电视剧大火的原因之外，微电影本身主题的选择以及拍摄手法也极具亮点，并提出了一个关于"爱"的话题：以后，你的茶都给谁喝？

康师傅将茉莉清茶这款饮料定位为浪漫的情侣饮品，品牌方很有预见性地请来了颇受欢迎的杨洋和郑爽代言。不得不佩服品牌方的预见性，因为代言人并不是在电视剧播出后才确定的。如今随着电视剧的扩散效应，代言人的粉丝暴增，产品也得到更多的关注，该广告片再一次引发传播热潮。

一般来说，以爱情与浪漫为主题的微剧本创作表面看起来简单，但是在实际操作中却非常复杂。因为对于大多数人来说，平平淡淡才是真，作为普通民众，相爱的原因大同小异，故事也相似。因此，在微剧本创作中，创作者需要抓住的就是那些与众不同的际遇和细节，通过留心观察，挖掘出爱情与浪漫故事中的不同点，并与大众的心理需求相互结合，才能创作出更加能够引发共鸣的爱情主题。

● 链 接 ●

每个人都会在爱情中成长，从相识相知，到相恋相爱，再到执子之手、与子偕老。爱情有时是浓郁热烈的，"那饱食的激情之蛇足以驱动太阳和一切星辰"；爱情有时是朴素琐碎的，"像盐分稀释在大海里无处寻觅"，但却无处不在。微剧本以此为主题，既能满足少男少女对美好浪漫爱情的想象，也能满足崇尚稳稳的幸福的熟男熟女对理想爱情、婚姻生活的期待，自然会引起观众的共鸣。

3.3.2 亲情与感动

在微剧本创作中，还有一个较为经典的主题便是亲情与感动。即使在剧本编写中不刻意煽情，这类主题也能赚得人们的眼泪，原因就是它会触动人们内心深处最柔软的地方，而这个地方有我们最亲最爱的人——家人。如水般的亲情力量，能让一个记忆逐渐消失的老人，瞬间忆起童年时与父亲相处的美好时光，这往往会成为微视频里最动人的情节，也是让许多人产生共鸣的地方。因为亲情是每个人从出生之日起，便已拥有且伴随一生的宝贵情感。每个人从婴幼儿时期，就沐浴在亲情的温暖关怀中，在母亲温暖的怀抱、父亲坚实的臂弯里茁壮成长，在家人关爱的目光和谆谆教导中逐渐懂事，直至成年。

天猫曾经推出的一部时长只有四分钟的微视频《有我的一份，就有你的一份》就是以亲情与感动为主题的典型。这部微视频内容十分简单。四组普通人、几段采访，以一个惯用的套路循序渐进，每个人在微视频中都有一个打电话给其父母的问答环节，问父母是否吃过他们曾吃过的食物？释迦、澳洲牛肋排、法国生蚝、海鲜象拔蚌、帝王蟹等，他们得到的回答都是没有吃过。这个环节让所有的观众忍不住落泪。我们大部分人的父母都跟微视频中讲的一样，每次出门时见到好吃的都会惦记着儿女，甚至有时候东西都快放坏了也舍不得吃，只为等儿女放假回家时解馋。你是否也有过这样的记忆，父母总会将好吃的食物先夹给你，你若把好吃的夹给他们，他们总会说"不爱吃这个"。在某一时刻，你在不经意间发现，不是父母不爱吃，而是因为你爱吃，所以，他们总是想把最好的留给你，这是一种简单到不简单、平常到不平常的爱。《有我的一份，就有你的一份》这部微视频讲述的就是这样的亲情，这个套路，让人感动到落泪。

"爱是我们吃过的，也想让你们吃到"，这是这部微视频中让人印象最深的一句话。它没有拘泥于用传统的直奔主题的方式去推销一种产品，而是找了不同身份、不同阶层的人去回味小时候的生活、父母对食物的记忆，引起了观众的共鸣，唤起了一代人的回忆和对父爱母爱的反思。虽然到最后，这个视频显露出其真正的目的——做广告，但是，这样的广告不会让人反感，因为它蕴含着大家的感情，传递着人性的关怀，可以说它是一种对爱和亲情的呼唤。

相对于爱情主题而言，亲情这一主题的市场空间更大，市场受众也更为广泛。目前，市场上出现的关于亲情主题的微剧本也有很多。比如，直面老龄化社会，以空巢老人的生活为切入点，通过表现老人对子女回家的期盼，进一步体现暖暖的亲情和感恩的孝心的微剧本；以农村留守儿童为切入点，表现留守儿童从亲情缺失、厌学和迷茫，到得到社会和亲人的关爱，逐步走向为梦想奋斗拼搏、回报亲人的微剧本。面对众多的切入点，微剧本创作者要能够选准目标，创作出好作品，抓住大众内心深处的情感，形成自己的风格。

> **链接**
>
> "一间茅屋何所值？父母之乡去不得。""人们听到的最美的声音来自母亲，来自家乡，来自天堂。"或许这就是亲情，它藏在观众的内心，藏在一餐一饭中，这一主题必然绵长而动人。

3.3.3 遥望与追忆

以遥望与追忆为主题的微视频也开始展现出巨大的潜力。其实，无论是个人的成长历史，还是一个国家的发展历史，都能为人生提供借镜。在时间的流逝中，我们不断回忆过去，汲取经验和教训，取其精华去其糟粕，从而变成更好的我们、更强大的国家。同时，对历史的尊重和敬意，要求我们以审慎克制的原则为前提，保持更加开放、进取的人生态度和胸怀。

从电影市场来看，2018年《芳华》《无问西东》接续上映，引发热议。"这才是真正的青春年华"，"让我想起了许多往事"……与此同时，微信朋友圈流行起一波"晒出18岁照片"的风潮，"谁还没年轻过"的霸气评语背后，也隐含着人们对青春易逝的无奈和感慨。有人觉得矫情，明明还是年轻人，为何总要追忆过往，叹息时光匆匆？其实，感慨只是一部分情绪，时不时地对过去进行遥

望和追忆，就是想在岁月中找寻独特的自己，从而在个人成长的过程中发掘当下生活的意义。"从哪里来，要到哪里去"，几乎是每个人必须回答的根本性问题。

微动画《我是江小白》就是这一主题的典型代表，背景发生在城市里，贴近生活。男主人公朴实无华，女主人公则古灵精怪，这两个人的故事就像大多数人的故事一样，这是江小白的故事，也是千千万万观众似曾相识的自己的曾经。整部微视频并没有跌宕起伏的情节，也没有显得极端且疼痛，节奏不疾不徐，用生活化的口吻娓娓道来，就像老友相聚，杯酒微醺后缓缓讲述自己的经历。作为一部"小清新"动画，文艺感充斥着动画每一个片段，结尾曲的曲调与故事本身也非常契合。回忆这个词几乎贯穿了整部视频，所有碎片般的事件串成完整的回忆。也许往事终将成烟云，但回忆并非如此，总有那么一个故事，可以成为渐行渐远的我们共通的记忆。

曾几何时，遥望和追忆类微视频开始走入大众的视线。这类微视频往往着重突出对某一阶段或者某一群体的追忆与思考，而这也决定了大多数遥望和追忆类微视频有着相对稳定的受众群体。而此类微视频即使有时故事情节略显俗套，却仍能引起观众的强烈共鸣，观众从这类微视频中总能看到自己"那些年"的美好经历和奋进身影。这也正是微视频本身想要传达的，在光影中再现青春，在悲伤或快乐中追忆曾经的光辉岁月。

链 接

遥望和追忆类微视频已步入多元化、个性化时代，要获得市场的认同，必须抓住大众情感的特点，既要提升艺术创作手法，又要传播社会文化与民族精神，做到既要能用感人的故事、励志的主题来契合大众的情感，还要能够在潜移默化中传递一种正面的精神力量，增强作品的感染力。

3.3.4 自然与人文

曾经一部微视频《可可西里的守望者：顾莹》刷屏了朋友圈。她，叫顾莹，一个无畏而行、理性而思的摄影人，挑战过"三极（南极、北极、青藏高原无人区）"的野生动物女摄影师。摄像机、稳定器、背包和越野车是她主要的装备，她从七年前开始拍摄野生动物，这些年她有一半的时间都在路上。在户外，车和帐篷就是她的家，离城市越来越远，离自然越来越近，归属感也愈加强烈。微视频带领观众从高空视角浏览了中国的大好河山，观众惊奇地发现中国这片大地惊人的美丽。如果观众能够真正静下心来观看这样一部记录着风土人情的微视频，享受自然与人文带来的乐趣，思考真实的世界，这种体验一定是难忘的。而自然与人文主题类的视频还可以细分为如下几个类型。

1. 自然风光类

（1）自然与喜剧也可以完美结合——《企鹅群里有特务》。

有趣的才是最好的。自然风光类的微视频是一种特别有意思的选题，因为它充满了探索与试验。一个优秀的自然风光类微视频，能展现出不同的地域、生物和物种。

BBC曾经拍摄过一部极具喜剧色彩的自然风光类微视频《企鹅群里有特务》。这部微视频不愧为自然风光类的喜剧之王，笑点十足。为了观察企鹅群的生活作息，微剧本在设置之初特地安排了一个企鹅形态的机器人混进企鹅群，企鹅们跟机器人的互动十分有趣，大卫·田纳特的旁白也充满了拟人化的童趣，配合弹幕观看让人忍俊不禁。

（2）从不一样角度，看不一样的世界——《back to nature（回归自然）》。

观看优秀的自然风光类微视频，会给人身临其境的美妙感受。通过摄影机捕捉到的画面，让每个人对于所处的大自然产生更深层次的思考。

《back to nature（回归自然）》是新片场创作人安铮创作的两分钟短片，带你逃离喧嚣，来到世界上距离现代都市最近的冰川脚下孕育的自然世界，得到心灵片刻的安静。生活在城市中的人们，周遭充斥着各种声音，噪音不绝于耳，

被隔绝、被封闭在城市里。终有一天，发现只有找回安静才是人最本真的需求和内心深处的向往时，你会不会放下手头的一切，回归自然，在自然的恬静中感受珍贵的空气、声音、云？在城市中繁忙地奔走，抬头仰望却只能看到高楼、遮天蔽日的雾霾和正在运转的高空脚手架，多少人在城市中迷茫到失去了自己？微剧本创作者在自己心神所向上选择了自然，走到了自己魂牵梦萦的新疆某处，在林地的自然气息中回归生命律动的宁静。用一种最为纯净、纯粹的视角，重新审视我们的地球，探索生命，追寻自然秘密的背后所蕴含的人类思考。

2. 人文社会类

（1）爆点与热点：美食——《贪嘴意大利》。

很多美食爱好者都会对美食类的微视频抱有浓厚的兴趣，这一类主题在微剧本创作中自然会成为爆点和热点。受众希望既能大饱眼福，也能了解饮食文化背后的风土人情，这对于微剧本创作者对美食的选择、情节的安排、人文感受的表达都提出了较高的要求。

《贪嘴意大利》用微视频展现了美食的魅力。本片通过讲述两位意大利国宝级厨艺大师安东尼奥·卡路奇欧和詹纳罗·康塔多，回到阔别50年的祖国意大利，走遍意大利各个大区，回忆童年的味道、寻找美味的故事，将乡情、亲情融入其中。意大利是一个有着悠久的烹饪历史和传统的国度。在某种程度上，很多意大利人喜爱的是妈妈的味道，对很多意大利人来说，小时候吃到的食物总是最好的，尤其是妈妈亲手制作的食物，总是充满了亲情的温暖，不管成年以后吃到多少美食，那些记忆总是会如同珍宝一样保存在脑海里。片中很多温馨片段让人在看完后，会从心灵深处生出对意大利美食的向往，同时，也勾起了对家乡美食、对"妈妈味道"的想念。

（2）这不是你以为的世界：传承文化遗产——《了不起的匠人》。

在中国有很多如壁画、苏绣、唐三彩、皮影等非常有地域代表性的非物质文化遗产，但是只有少部分人了解它们。一些具有公益或旅游宣传性质的微视频以此为主题，意在要让更多的人知道、认识并传承它们。

近年来，常常能听到传统手工艺发展艰难甚至走向衰亡的哀叹，深究其原因，传统手工艺传承延续最大的瓶颈不外乎两个方面。一方面是制作形式和传承形式的老旧使其不再适合在现代社会中发展延续；另一方面就是热爱传统手工艺的年轻接班人的极度缺乏。而《了不起的匠人》这部片子正是从这两方面出发，一方面选材上添加了现代化的艺术题材，不论是从叙事风格、传播形式，抑或是拍摄背景、配音配乐方面，都最大限度地抓住了年轻观众的心。另外，片子还运用了边拍边销售的创新模式（片尾播放匠人作品的购物链接），为这些精妙的传统手工艺术的发展注入源源不断的经济活力，给同样面临失传问题的手工艺人提供了一些新的发展思路。

> **链 接**
>
> 有人说："去过一个地方，就会产生一种情怀。"自然与人文似乎不是一码事，但是仔细探究后，却发现二者的关系异常紧密，都能彰显返璞归真、人与自然和谐相处的意蕴。

04
第四章

拉开帷幕：塑造出色的人物

美国微剧本大家苏格拉夫顿说："情节是有限的，而人物是无限的。"做好人物塑造，微剧本整体才会有看点。情节可以勾住读者读下去，但人物才是读者情之所系。一个好故事之所以被读者喜爱，很大部分靠的就是主要人物。多年以后，也许我们早就忘了《射雕英雄传》的剧情，但永远忘不掉郭靖、黄蓉的形象；也许我们不记得《福尔摩斯》都破了哪些案子，但我们谈到厉害的探案高手首先就会联想到福尔摩斯——这就是塑造出色人物的魅力。

> 塑造出色的人物，是一个微剧本取得成功的关键。前文在关于故事梗概及人物网格的描述中也有所提及。本章将详细讲述在微剧本创作中如何将人物塑造得出彩而深刻。微剧本故事中的人物塑造，首先应当遵循故事发展与展开的逻辑。同时，微剧本的故事与人物也应当是相辅相成的，用故事带出人物，用人物推动情节。好的故事是塑造良好人物形象的基础，而清晰的人物设定才能够推动故事的良性发展。因此，故事与人物皆是优秀微剧本创作的关键，两者缺一不可。

4.1 人物分主次

在微剧本的创作过程中，创作者往往将一大半的心血和精力都花费在人物塑造上，特别是对人物深层性格的挖掘，以及人物与故事情节的设计安排，之后才是对白与场景的设计。所以在微剧本的创作中，特别是在反映现实题材的微剧本中，塑造一个鲜活而真实的人物，就显得尤为重要。事件、情节的设计其实并不算难，最难的是塑造一个精彩又立体、鲜活而真实的人物形象。另外，微剧本中的人物往往有多个，这些人物按照剧本设计安排可分为主要人物、次要人物和其他人物。其中主要人物是微剧本创作者塑造的典型形象，次要人物和其他人物都是为烘托和映衬主要人物而生的。因此，在微剧本创作中，编剧应着力刻画好主要人物，细致刻画次要人物，兼顾其他人物。

4.1.1 主要人物

主要人物就是故事的主人公，是整个故事讲述的核心。因此，微剧本的创作要紧紧围绕着主要人物，要通过主要人物演绎故事，同时，要通过他人来反衬主要人物。可以说，主要人物是故事得以成立的基础，是需要浓墨重彩地描绘的。

在微剧本创作中，应当如何合理地塑造主要人物呢？

1. 主要人物的特质

（1）有稳定清晰的世界观。

对于微剧本中的主要人物，其特质对应上文"制作一个人物网格"中的善良和勇气。主要人物的世界观必须足够鲜明与明确，富有正义感，才能让观众清晰地感受到他的立场，明白和预判人物的选择。反之，如果在微剧本中设定了一个情景，但是却无法让观众理解主要人物的选择与道德判断，就说明作者对主要人物的世界观表达得还不够鲜明与准确。

（2）有坚定不移的目标。

这一特质对应执着和努力。主要人物应该有一个明确的目标，这是故事得以顺利写下去的根本。如果作者笔下的主要人物没有任何目标，面对生活不能做出任何决定，故事情节也没有因其所言所行发生任何层面上的变化，那么，这个故事必定无聊透顶。想象一下如果笔下的主要人物是一个无所事事、碌碌无为、浑浑噩噩的人，那观众还怎么会有观看的兴趣呢？

（3）有面临两难的选择。

这一特质对应身处险境和受到家人和朋友的深爱。主要人物与我们在现实生活的遭遇一致，都会面临两难的选择，但其最终的决定应当展现出主要人物的性格和特点。观众们会喜欢微剧本中设计的主要人物，往往就是因为主要人物在面对两难选择时，能够做出正确的取舍。主要人物的选择决定着故事的走向和发展，主人公具有杀伐决断的能力是其人物特质中的巨大闪光点。

2. 主要人物的塑造

（1）用代入感塑造主要人物。

主要人物必须有代入感。所谓代入感，就是能够使观众在主要人物的身上，发现一些共通的人性，虽然这些人性不可能在方方面面都做到一致，但是人物的某些特质和性格能够触动观众的心灵，让观众产生瞬间的认同感与代入感。对于

微剧本创作者来说,让主要人物具有代入感的秘诀就是要时时自问:"如果我是他,在那种情况下,我会怎样做?"

短篇微剧本大师契科夫说过:"我所学到的有关人性的一切都是从我自己这儿学来的。"人性都有共通的点,无论是作者、读者,还是故事里的人物,面临选择时的反应要有最基本的合理性,这样观众才会理解他,进而才会将自己代入其中。如果一个战士明明可以从远处射死敌人,创作者却偏偏选择让他绑上炸弹与敌人同归于尽,观众一定会对微剧本创作者对"英雄"的理解和设定产生怀疑。

代入感与场景转换是一对潜在矛盾,因为观众跟随一个人物的时间越长,就会代入得越深,而场景转换则会削弱甚至终止代入。因此,在微剧本创作时也要注意场景转换的问题。好的场景转换会激发观众的好奇心,会起到设置悬念的作用,观者会带着期待感发问:他会怎么样?而坏的场景转换会扰乱观众的视线,让观众无所适从,不知道该关心故事中的哪个人物。

(2)用划分生活范畴来塑造主要人物。

对于主要人物的塑造,有很多种方式。不同类型的微剧本,刻画方式也应有所区分。针对主要人物的塑造,必须划分生活范畴来加以规划,首先要先确定故事的主要人物是谁,然后再根据微剧本剧情的需要,把主要人物的生活内容分成两个基本的层面,即内在的生活层面与外在的生活层面。内在的生活是形成人物性格的过程。外在的生活是揭示人物性格的过程。因为微视频是一种视觉媒介,因此,作者必须设法从视觉上去揭示人物的生活范畴,刻画人物的特点与形象。

总体来看,主要人物的塑造虽然重要,但并不意味着刻画主要人物可以忽视人的缺点。"人无完人",微剧本所刻画的主要人物也不例外。微剧本中的主要人物可能有一些观众不喜欢的特质,也有可能做出观众不赞同的决定,但正因为这样,人物形象才显得更加丰满和真实,也更容易得到观众的认可。在微剧本创作时,创作者可以在人物刚出场时从观众容易记住的某个特点开始写起,并随着剧情的进展一点一点揭示人物的各种侧面。切忌一上来就堆砌太多信息,让观众难以消化。用眉若青黛、明眸皓齿、冰清玉洁、肤若凝脂等再多的成语去形容一个女子的美,也不如"她回眸一笑"让观众印象深刻。

> **● 链 接 ●**
>
> 你想得越细致、越具体，你塑造的人物就会越立体、越鲜活。只有这样，人物才会变得真实可信，才会与微剧本的故事自然契合，相得益彰。在微剧本创作中，故事的发展自然而然，对话与行为才会顺理成章。微剧本创作者所需要做的，就是在剧情上做选择与铺垫，设计一个"不得不做出选择的处境"，将你的人物逼进角落，或者推到悬崖边上，让他做出抉择，而这个抉择足以揭示人物内心的真实想法。

4.1.2 次要人物

罗伯特·麦基在《故事》中说道："是主角创造了其他人物。其他所有人物之所以能在故事中出现，是因为他们与主角的关系，以及他们每一个人在帮助刻画主角立体形象方面所起的作用。"红花还需绿叶配，次要人物的出场是为了辅助主要人物，着墨必然要轻于主要人物，有时候甚至要被刻意地轻描淡写。当然，次要人物既不能写得比主要人物更有趣，误导观众，也不能呆板，让人感觉可有可无。这就需要在塑造次要人物时更加留意。

1. 注重次要人物的作用

微剧本创作的核心任务就是通过刻画人物、塑造典型人物形象来揭示社会生活的某些本质方面，从而表现作品的主题。分析微剧本中次要人物的作用，挖掘其典型性，把握人物性格特征所折射出来的社会历史的内涵，明确其对现实生活中人们思想的引导作用，这点极其重要。

（1）对情节的作用。

牵线搭桥，推动情节。在一些微剧本中，主要人物的一举一动、一颦一笑，往往是从次要人物的眼睛里看出来的；对主要人物的感受、评论，往往是从次要

人物的嘴里说出来的。通过次要人物的所见所闻,把与主要人物相关的情节自然地融合在一起,推动故事情节的发展。

(2)对主要人物的作用。

侧面衬托,就是通过对其他人物、事件的叙述和描写,来衬托主要人物。通过次要人物的活动来衬托主要人物的活动和形象,从而达到塑造主要人物形象的效果。也就是说,次要人物可以将原本单调的故事情节衬托得丰富多彩,凸显人物品质,表达思想感情,使主要人物的形象更加鲜明清晰。

(3)对环境的作用。

渲染气氛,奠定感情基调。很多微剧本中次要人物的出现为主要人物的活动提供了具体环境,起到了渲染气氛、奠定感情基调的作用。渲染气氛的次要人物多是群体人物。

(4)揭示主题,增添魅力。

次要人物的设置是为塑造主要人物服务的,更是为揭示微剧本主题服务的。如果微剧本对次要人物的刻画貌似平淡轻松,实则蕴含着厚重的力量,那将会在揭示微剧本主题的同时又增添微剧本的艺术感染力。

2. 如何塑造次要人物

对于每一个次要人物,创作时首要考虑的因素便是:这个人在与主要人物的关系中发挥着什么作用?对于次要人物的每个选择,都是应该为努力搭建一个与主要人物充满对照、冲突、观点相左的人物阵容而服务的。次要人物要么作为对照,强化突出主要人物的某个特点;要么和主要人物的世界发生正面冲突。如果次要人物无法以某种方式,深化观众对于主要人物核心身份的认识,那么,他们便没有存在的必要。

同时,主要人物与其他所有人物的关系,也应注意不要重复。微剧本创作者要把人物各自的核心身份、目的、动机、秘密、优势、缺陷、世界观叠加在一处,使之针锋相对,最大限度地酝酿矛盾与冲突。当然,也可以通过次要人物,呈现主要人物身上的多面性。例如,主要人物在辅导他代数课程的女孩身边时,会感

到紧张烦躁；但是和自己的一群朋友在一起时便无拘无束、没心没肺的。当在心上人身边时，他会显露出腼腆甚至羞怯的一面；但和田径队的对手比赛时，又会变得活力四射，咄咄逼人。

（1）打造后援团。

"人类从本质上，是一个相互联结的物种。"创作者在塑造主要人物时，要避免个人英雄主义的误区。有的创作者为了主角光环，往往将主要人物塑造得刀枪不入，无所不能，而这一点是需要避免的。生命之初，因求生的需要，每个人都会强烈依赖父母；随着逐渐长大，继续依赖家庭；后来，就更多是依靠朋友以及所爱的人。倘若思考一下自己的生活，你会发现，至少有一个家庭成员、朋友、导师，对你来说是不可或缺的。你可以拜访他们，可以时常见面，促膝而谈。每个幸运儿身边都会有这样的家庭成员、良师益友，构成了他们与家庭、社会的情感联系。

但是，大多数并不优秀的微剧本创作中，这样一个问题极为常见——主要人物时常独来独往，他们的生活仿佛与人类世界完全隔绝，这是一个巨大的错误设定。优秀的微剧本创作者应着重展现人物之间深刻的关系，实际上，通常正是这种关系，激励着他们去行动。所以，在深入研究具体细节、创建人物之间的冲突以前，记得为主要人物创建一个由至亲挚友组成的坚实后盾、强大后援团，为他提供支持、安慰、爱与精神食粮。

（2）充实人物阵容。

随着众多图书的出版，电影、电视节目的制作，一定的人物模式和人物关系反复灌输进我们的大脑。微剧本创作者必须注重尽己所能，避免次要人物的模式化。防止人物模式化，最简便的方法是使人物目的和人物塑造具有层次感。一旦赋予主要人物的最佳拍档自己的目标和驱动，那么他会变得更加复杂、立体。

当然，除了思考引入哪些次要人物，需要考虑的因素还有：如何引入？每部作品都有一个主角，这毫无疑问。不过，作品还需要有多少其他人物？他们应属于何种类型的人物？这些具体的考虑还不明晰。哪些人物出场很重要，但同样重要的是他们如何出场。永远不要在写前几章的时候，把书中所有人物统统介

绍一遍。首先，当人物成群结队出现时，观众会感到无所适从，无法对每个人物一一深入理解。其次，在没有任何情节发生时，将所有人物信息一股脑倒给观众，观众更会感觉无所适从且索然无味。

反之，在引入人物时，要有选择性地使之充实、具体化。最重要且最丰满的人物应该在情节发展的整个过程中，以重要的方式持续出现。搭建好这些联系，当次要人物经历重要时刻时，观众已经与其有了情感联系。

● 链 接 ●

人物为先，人物塑造及设定是重中之重。微剧本创作者设置好人物的性格后，通过映衬等手法来将人物形象塑造得更加鲜明、有特色、丰满。如果在创作中你还能做到缜思密想，挖掘到人物的内心深层，那么恭喜你，你的剧本离成功又迈进了一步。

4.2 让人物有定位

微剧本创作在人物塑造上的第一个原则是，一定要构建一定数量的人物。这一点之前已有系统的论述，不过多解释了。下面说说微剧本人物塑造的第二个原则：人物定位要明确，有的放矢。简单来说，要让拍摄者知道微剧本创作者塑造的人物是什么样的人物？导演应当怎样拍摄，演员应当怎样表演。这一点非常的重要，现实中很多微剧本创作者就是因为没有给笔下创作的人物一个合理的定位，使其剧本失去制片人的青睐。对于人物的定位，主要应从设计人物背景、勾勒人物性格、让人物真实可信几个方面入手。

4.2.1 设计人物背景

微剧本中的人物，不会是平白无故产生的，往往存在于一定的背景中。在合适的位置运用正确的表现手法体现微剧本人物的背景信息，是微剧本创作的重要方法。那么应当如何在微剧本中巧妙地设立和确定人物背景呢？

1. 使用或放弃旁白

对于有一定时长的视频来说，人物背景往往是很复杂的，可以缓缓展开叙述。对于微剧本来说，就要求创作者必须将背景简单明了地介绍出来。不过是否应当采用微剧本背景介绍中常用的旁白手法，就需要根据不同的情形做出正确的判断。有些微视频创作者喜欢使用旁白，认为在微视频的最开始使用旁白，能够有效地交代背景故事，使观众跟上故事的进度。但大多数的微剧本创作者不喜欢使用这种方法，认为那是在偷懒，这个想法也有一定的道理。目前在大部分微视频的开场模式中，几乎都会在一些说明性的画面上使用旁白，这样会影响观众对于微视频的整体代入感，而且旁白使用过于频繁就容易形成公式化的开场，让观众觉得索然无味。是否应当在微视频中使用旁白，必须全面、客观地看待，只有当旁白被正确地使用时，才能够使剧本增光而非失色。

还有一种经常使用的方法与使用旁白截然相反，那就是完全放弃使用旁白。

借助微视频中的人物角色，通过几幕场景来将人物背景介绍给观众。北京大学青春励志梦想微电影《星空日记》截取了男主角成长的几个关键性片段，多次将其之前受挫的镜像混合重叠，突出男主角在现实和梦想之间的挣扎。男主角五岁的时候就有了一个梦想：上天摘星星。但是，从小他就被老师当众嘲笑"摘星星"的梦想，被父亲提醒"别喜欢那些不该你得的东西"，被同学画满脸星星当众嘲讽，于是男主角不断逼自己成长，不断逼自己在人生计划表上画满新的对勾，考上北京大学，读经济学，拿到班里第一名，但是这依旧不能让他真正忘记摘星星的梦想。前面几组镜头的叠加渲染出男主角家境的清贫，于是梦想就显得越加遥远，因此最终他在毕业设计上的出彩表现就更加令人振奋。

2. 隐藏的背景故事

背景故事是人物身上所蕴藏的巨大宝藏，其中包含了很多角色身份的重要信息，提供了微剧本中的冲突内核。微剧本创作者在创作中表达背景故事，在一定程度上将会影响整个微剧本的故事结构及情节设置的优劣。因此，不论微剧本创作者是选择在微视频的开场就说出所有的背景故事，还是将它编织在故事发展的过程中，人物的背景故事和全剧的发展都应当是紧密连接在一起的。比如悬疑短片《跟踪》中，提到跟踪，你会想到什么？是潜藏在暗处的危险，还是对身后未知的恐惧？赛事期间华扬联众的短片以《跟踪》为名，却戳中了无数用户的泪点。故事由自助点餐功能入手，层层深入地挖掘一对父女的故事，最后与企业的核心诉求信息产生关联，形成了最终的整体创意。关注弱势群体不但展现了品牌的社会责任感，也与品牌价值观保持了高度一致。好故事配合上有力的传播形式，这就不难解释这个微视频广告为何能够征服大多数观众的心了。

背景故事也可以通过角色在情感上的表达展现，尤其是角色披露自我的隐私，这就是在影视作品中出现的"个人独白"。例如，微视频《凌晨四点的重庆》，影片讲述的是一个跨度为十年的爱情故事。故事发生在2008年地震发生后的重庆清北中学，摄影师陈林为重庆清北中学的优秀毕业生拍下了一张毕业照片，这张照片为此后的爱情故事埋下伏笔。而在这个故事发生的考试后阶段，大部分的

背景信息都是由故事的主人公和背景逐一展现的。故事中的男主人公因为相信命中注定而开始了对当时只有17岁的女主人公吴昕长达十年的爱情追求计划，这一计划过程也是由人物自身来披露的。从重庆到报考北京大学再到在上海择业，吴昕成功让男主人公认定"她就是自己命中注定的那个人"。订婚前夜，在"命中注定"和"努力争取"的价值观冲突中，吴昕决定回到重庆，男主人公也赶往重庆寻找她。在重庆，两个人不断地错过。最后，两个人凌晨四点在解放碑前相遇，完成对爱情是否该相信命中注定的追问。

3. 认同扩散

所谓认同扩散，就是指在微视频中，主要人物的动作言行都是由角色身份决定的，每一个具体情节与故事，也都是根据人物形象设计和展现出来的。对于有些微视频，特别是具有自传性和介绍他人故事题材的微视频来说，其背景故事都是复杂和繁琐的，往往需用认同扩散的方式来展开文本。《让爱回归》是苗晋玮导演拍摄制作的一部公益短片，影片聚焦留守儿童的愿望与困境，用纪录片的手法传递真实的力量。无论大小节日，在留守儿童的心里，都只不过是平凡的一天。留守儿童等父母回家过年，空巢老人等子女回家过年，就是这片土地上残忍的真实。走近边远贫困地区，触目惊心的，除了物资匮乏，还有留守儿童内心的苦。父母的陪伴，成了他们的奢望。看过此片的观众，在又一次低头玩手机时，也许会想到应该去大山深处聆听一下留守儿童的心声，用自己的智慧去引导和陪伴他们，走近留守儿童身边，更走进他们心里。

● 链 接 ●

如果你是一位身处异地的旅行者，面临着语言不通、水土不服、人生地不熟的窘境，并遭遇着各种各样的事情时，你很可能会手足无措。此时的你，最想看到的是出现一个导游或一部旅游攻略。微视频的观众也需要在观看时有一个"导游"，一部"旅行攻略"，帮助他们对人物故事进行清晰的梳理、合理的认识，而这个"旅行攻略"，很显然就是微剧本中的故事背景；这个"导游"，自然就是故事背景的创作者。

4.2.2 勾勒人物性格

微剧本是一种文字艺术，微视频则是快节奏生活下的一种视觉艺术。也许随着时间的流逝和碎片化信息的挤压，人们已经无法体验到最初微视频中展现的视觉奇观，也已经淡忘了微剧本中的情节或细节描写，但是其中成功塑造的人物却会在人们心中长存，甚至伴随他们一生。那么应该如何更好地塑造人物的丰富性格，揭示其心灵深处的活动呢？

1. 人物性格的设置

所谓性格，从心理学角度看，是指一个人对待周围环境的一种稳定的态度，以及与之相适应的行为方式。人物的性格塑造是微剧本创作的核心与关键，因为好的人物性格往往成为良好人物形象的切入点，有效地保证了人物形象的稳定性与个性化。

那么应当怎样设置人物性格呢？首先要进入人物本身，从人物内部出发，探究他的童年经历、家庭背景、教育成长、恋爱经历等。但实际操作时，我们还必须探究所写人物的语言习惯、行为举止、穿衣打扮、喜好品位等诸多生活中的细节，这样才会构建出一个性格鲜明的角色。以上所说还只是表层的塑造，还要进行内心的剖析，探究人物内在的情感、欲望，探索其性格形成的原因。这些小的"点"探究得越具体越扎实，人物就越鲜活越生动。当然，还可以有一些技巧性的东西，比如，让你笔下的人物不那么完美，有一定缺陷；再比如，可以让你的人物有一个小口头禅或者是小怪癖，这样也许会让观众更感亲切，印象更深刻，从而将情绪代入剧情中，体会剧中人物的喜怒哀乐。

2. 人物性格源于现实

剧本中的人物不仅仅应该属于剧中，还应该在现实中存在。因此微剧本中人物的性格与特色，也应当源于现实，源于人与人之间、人与社会之间纷繁复杂、变化万千而又富有魅力的各种关系。微剧本中的人物和现实中的人物是一种矛盾统一的存在，一方面，微剧本必须是现实生活的真实写照；另一方面，微剧本创

作应当高于生活。剧中人物性格的内在层面深植于社会生活的土壤，有其充分的现实依据；外在层面则可以表现得丰富多样、生动鲜明。

3. 人物性格的情感渗透

微剧本中的人物塑造，往往会陷入单纯地模仿，或者机械地停留在以现实生活中的某一类人物为模板。微剧本创作者们如果能够把自己的理想、爱憎和对生活意义的审美思辨，渗透于人物形象的血液之中，其创作的微剧本就能够更富有独特的感染力，人物塑造也就会更加突出。因此，这就要求微剧本中出现的人物，必须是微剧本创作者在对自己的理想和生活深入思考之后的产物。只有在微剧本创作者把自己对生活的剖析和思考及其炽烈的感情与微剧本所塑造的人物形象交相融合后，才能赋予人物以独特的生命和特质。

4. 人物性格的现实性与情感性的统一

人物性格的现实性与情感性相统一，能够更进一步的增强人物的生动性。例如，之前朋友圈有一部反映亲情和爱情主题的微视频《告白》，在这部微视频中，微剧本创作者讲述了一个老裁缝的时光爱恋故事。它的结构十分平常，简单质朴，至真的爱恋缓缓道来，就如我们的生命，自然流淌在这部微视频中。老裁缝其实是一个梦游人，他心里非常清楚地知道自己的老伴已经逝世了，但他不愿意醒来。即使他的孙女看到这一切，也不忍心把他叫醒。人物的性格在这种现实性与情感性中达到了统一，克制而没有落入俗套。

链接

从微剧本的角度来看，人物性格可以是丰富多面的，但更应当是统一的。黑格尔说过，"就需有某种特殊的情致，作为基本的突出的性格特征"。微剧本创作者在创作时把人物的丰富性格统一起来，能够更好地塑造人物，表现出"特殊的情致"。在微剧本创作中，塑造统一而丰满的人物性格，必须牢牢抓住人物基本的以及突出的性格特征，才能更好地塑造出让观众印象深刻的人物。

4.2.3 让人物真实可信

作家拉威尔·斯潘塞曾经说："你要能准确地描绘出一幅幅场景，使人物真实可信，他们在自己固有的视觉、听觉、嗅觉、触觉和味觉中进行着日常工作。"那么，怎么才能让人物看起来真实可信呢？这里主要介绍两种让人物真实可信的方式，供大家创作时参考。

1. 行为描写要生动鲜活

我们需要原创的思想和真实的人物，那到底应该怎样做呢？所有的人类情感都是相似的，改变的只是环境（时间、地点、目的、生活环境）和紧张的程度。举个例子，如果你曾爱过别人，那你就能体会到爱情是什么滋味；如果你遭到过拒绝，那你就能体会到找不到工作是什么感受……任何你想赋予角色的人类情感，都不需要凭空臆想，只要通过认真观察和体验，真实的感觉就能够跃然纸上。个人经验是很好的辅助工具，你可以将自己或是你知道的人作为人物的原型，将个人经历作为创作灵感的来源。每个人的经历各不相同，以此为基础的作品才是原创的、真实的。下面，我们就来讲如何对人物形象进行具体刻画。

（1）对白追求生活化。

对白应该注重生活化，这是微剧本创作中保持人物形象具体的一大法宝。当感觉到微剧本中的人物刻画得不自然、不真实时，就应当先从推敲、打磨对白入手，大声地朗读对白，如果遇到生硬、不自然的内容，不断进行修改，使其与人物更契合。人物的语言应该符合自身的身份，比如角色设定是知识分子，就要尽量注意措辞文雅有品位；而若是菜市场摊贩或者维修工人，对白则应尽量通俗接地气，还可以恰当使用方言或俚语。同时，因为微剧本最终是要通过后期制作，转化为视频呈现在荧屏上的，因此要尽量让人物对话简短一点。生活中人们总是喜欢以一问一答的形式展开对话，微剧本创作也要让人物合理地进行对话，而不只是独白。人们在谈话中经常会有叹息、抿嘴笑、摇头、鼓颊或是低头瞅瞅手指等小动作，微剧本中的人物恰当地使用这些小动作，人物的表现力会更强、更真实，人物形象也更鲜活、生动。

（2）特殊时刻所用的词要有特殊性。

请看下面两个例子。

例一："你为什么总是欺负我妈妈，你从来都没有认真听过我妈妈想要什么，想说什么，你从来就不喜欢我的妈妈！"小红大声嚷道，"砰"地一声把水壶放下。

例二："你从来就不喜欢我的妈妈！"小红猛地扔下水壶，跑出家门。

通过这个例子，不难看出，相比于例一，例二增加了紧张的程度，让故事情节更快地向前推进，去掉了多余的词语，增强了提示的效应，预示了小红接下来的行动——愤愤地扔下水壶，夺门而出，而不是单纯地告诉观众，小红只是在大声叫喊。因此，在情节紧张的时候，最好采用短小精练的句子。在剧本中，多用动作，减少不必要的对话，才能使故事情节突如其来而又在意料之中。当做到了这些，特殊时刻的特殊情感才会爆发出来，使观众有更强烈的代入感。

（3）动作要鲜活。

作家威廉·塔玻利曾说："人格化的动作，能够创造生动鲜明的画面和使对白富有活力。"微剧本创作也是如此，应该避免枯燥无味的情节铺设和平凡的动作呈现，这是微剧本创作的两大绊脚石。只有当人物的对话、动作、行为、情感、姿态有效地结合在一起，才能使微剧本的剧情设置更加合情、合理。通过生动、具体、细致的动作描写，使人物在动作中显露出独特的个性和鲜活的思想，进而使人物形象更加丰满、完整、立体。

如果希望某个人物能给观众传达一组具体的信息，如为了解决某些问题都采取了哪些措施，或者正在执行什么样的计划，那么，要做的就是：首先，确定这种信息不要被湮没在过多的动作中，反复张望、叹气、耸肩等，都会对情节推进起干扰作用。其次，为了调动情绪，应该把有目的的动作限制在一段对话的开头或者结尾。再次，如果你想让人物情绪随着故事的发展而变化，那么，就要通过使用不同的动作，让观众感受到人物变化的姿势、感情或者态度。微剧本创作者

只有经常深入到生活中，仔细观察人们的一举手、一投足，才能刻画出令人物更加鲜活、生动、真实的动作。

> **链接**
>
> 我们应该知道一点："微剧本创作者需要观众去相信剧情。"你所创造的这些人物是真实存在的，观众看到的和感受到的也应该是真实的。为了达到这样的可信度，一条重要的规则是："写你所知道的事实，从粗中写细，从小处写大。"在你创作的剧本中，只有在人物刻画生动、鲜活，情节真实、可信的时候，观众才会有认同感，进而产生共鸣。

2. 人物个性要鲜明突出

微剧本的人物塑造要突出人物的个性。什么是个性呢？由于生活经历不同、性格禀赋的差异，即便同一种美好的人性，在不同人身上也会有不同的体现，这就是个性。在微剧本中，只有当人物展现出与众不同的个性时，人物才会更鲜活、更生动，才能在观众脑海中留下深刻的印象。想要让人物有血有肉，个性鲜明，就应注意以下几点。

（1）创作中融入真情实感。

没有情感的表达犹如白开水，而优秀的微剧本创作者却往往能敏锐地捕捉到心灵震撼的瞬间。要写好微剧本中的人物，就要在叙事中准确把握剧中人物的情感表达的方式，注入真情实感。

（2）表现时融入细节。

微剧本创作，不能处处充满对话。适当地加入动作和细节，才能更好地表现人物性格。通过细节，可以传神地表达出人物的个性，凸显人物的品格，还原真实的生活情境，表露主题的核心思想。当然，如果微剧本到处都是细节，会使故事情节主线不明甚至支离破碎。人物的生活细节可能很多，但并非所有

细节都有价值，细节只有出现在最能表现人物情绪、品格时才会体现出它应有的价值。所以在微剧本创作中进行细节描写时要注意选材，只保留能体现人物鲜明个性的素材。

（3）选景时融入独特眼光。

在以故事为主的微剧本中是否需要很多的景物描写，很难给出一个确定的结论，但不可否认的是，恰当的景物描写不仅可以营造氛围、渲染气氛、烘托人物心理，还能推动情节发展、暗示人物性格。不过，如果在微剧本写景时，春天便是"风和日丽"，秋天便是"秋高气爽"之类，就稍显乏味，也很难在视频中展现。古人"景语""情语"之说值得借鉴，在一些景物的镜头中加入人物的喜怒哀乐，塑造典型环境中的典型人物，对于整个人物形象的塑造将大有裨益。

（4）创作时融入个性观察。

每个人观察的视角都与其习惯、个性息息相关，即便是观察同样的人和物，所获得的感受也会有所不同，甚至有时候是大相径庭的。让剧中人物成为"他自己"，这离不开微剧本创作者的个性观察，这种个性观察最直接的体现形式就是微剧本创作者的创作视角。

链接

好的人物塑造可以通过一组生活镜头或一个具体场景来展现，着眼于刻画人物性格的某一侧面，甚至是性格侧面的某一点，运用集中强调的手段突出人物性格的主要特征。同时，表现人物的个性并不需要大量的静态描述，有时一个动作、一句话、一个眼神便可展示出人物的与众不同。

4.3 人物关系安排要得当

我们之所以会为一部文学作品倾倒，不只因为其文字优美，词雅句妙，还因为其中的人物关系紧密联系、相互纠缠。在张弛有度的故事情节中，简单的人物关系逐步变得复杂，推动矛盾、冲突爆发和激化。好的微剧本也应具备得当的人物关系。现在的导演喜欢微剧本创作者用图解文来绘出全剧的人物关系表，而这就是对人物彼此关系的简单表述。这需要微剧本创作者首先找到一个中心人物——男或女，或两位一起，然后从中心人物展开关系线索。其中每一条关系线索均能用来说明其与主角的关系，例如父子、夫妻等，也会说明主角与他们的感情关系，例如亲人、恩人、仇人、情人等。在微剧本创作中构建合适的人物关系，合理地安排人物关系，对于微剧本整体情节构造具有引领意义。一般来说，微剧本人物关系有主辅式、对等式和对立式三种。

4.3.1 主辅式

微剧本人物关系中的主辅式关系，就是主要人物和次要人物之间要呈现的主要和辅助的关系，依据重要程度的不同，共同推动情节发展。

举个例子，由孙周执导的《铁树银花》就展现了这样一种主辅式的关系。影片中的父子原本存在很深的隔阂，但他们在灿烂的铁树银花中融化了彼此心中的坚冰，最后父子二人一起打铁花的场景情感真实，震撼人心。这部微视频不仅展示了二人精彩绝伦的打铁花手艺，还讲述了一个感人至深的回家故事。影片中无边的旷野开阔了我们的心胸，迸发的火花温暖了我们的心灵。在这个微剧本的创作中，主要人物是故事中的父亲，次要人物就是故事中的孩子，两个人对于剧情的发展都起到了一定的作用，但是，父亲起着主要的推动作用，而孩子则起到了催化的作用——推动着主要人物父亲的行动、对话与故事展开。

同样，《神探狄仁杰》这部剧中狄仁杰和李元芳的关系也是典型的主辅式关系，也正因为如此，才产生了"元芳，你怎么看？"这样一个经典的网络段子。很多时候，起到辅助作用的人物也可以是不重要的人，如给主要人物狄仁杰提供破案线索的

次要人物也可以只是故事中的次要角色，比如武则天、各级官员等，他们共同促成狄仁杰侦破了一起又一起惊天谜案。

辅助式角色有时候也能强迫主要人物发生转变。在这种情况下，辅助式的人物可能是和主要人物偶然邂逅的情人、产生隔阂尔后消弭隔阂的父亲或者从小一起长大的朋友，也可能是追捕主要人物的神探，还可能是与主要人物对立的对手与挑战者。当然，几乎每个故事的人物关系都有主辅式的关系存在，也会存在一个或者多个辅助式的人物。在微剧本创作中，构建人物的主辅式关系，有利于增强角色的活力，并帮助他们通过动作，通过对白来更好地推动故事向前发展。

链 接

经常有人这样说："人物关系设置得好，这部作品就成功了一半。"这是因为在戏剧作品中，推动剧情向前发展，推动矛盾冲突爆发，改变人物命运的重要因素，很多时候都和人物关系有着紧密的联系。合理设定的人物关系，使得人物一进入舞台空间就会有戏，并且给观众身临其境之感。面对这样有代入感的人物关系设置时，剧中人物自然会以最真实的内心情感来应对，这应该是合理设置主辅式人物关系对微剧本产生巨大而神奇的力量的关键所在。

4.3.2 对等式

很多微剧本创作者在刚开始创作时，面对的一大难题就是搭建人物关系。人们大多会觉得表现人物特质很难，将人物塑造得生动鲜活也不易。但当我们认真阅读了一定数量的微剧本，再仔细回味后也许就会发现，大部分的剧本，剧情都是合情合理的，大多欠缺的是合理的人物关系构建。在剧本的人物关系中，主要人物理所当然是核心，剧中的社会与情感关系也应当靠近主要人物，否则就很可能导致微剧本过于分散以及烦琐。同时，人物关系也不能建立得太复杂，纠缠不清的关系网容易使观众消化不良。因此，在人物关系的构建中，一种最为基本、

最为常见的关系——对等式关系，便出现了。

所谓对等式关系，就是主要人物和次要人物之间或者次要人物与次要人物之间存在一种分量相等的关系，两者或多者之间没有利益冲突。这种关系主要可以表现在夫妻、恋人、朋友等之间，是大部分微剧本中都会出现的一种关系。

先说主要人物与次要人物之间的对等式关系。主要人物和次要人物之间的对等式关系主要体现在微剧本创作中常见的密友式的角色定位。在微剧本中，常能看到密友式的角色。尤其是现代网剧中，丫鬟通常会成为女主人公倾诉她最隐秘的秘密的对象。女主人公信任她的丫鬟，向她倾诉自己对爱人、对即将来临的约会的惶恐、担心以及关切。这时两者已经不再是现实意义上的主仆关系，而成了微剧本中构建的平等式的闺蜜关系。

与主要人物形成这种平等式关系的角色，通常被认为是主要人物的倾诉对象。同时，这一关系的构建也常常用来给观众传递信息。当平等式人物关系出现时，往往会伴随着一些解释说明式和背景交代式的对白，这常常被看作是提供信息的机会。另外，平等式人物关系的构建形成了一个屏障，使得主要人物能够更好地在这个屏障的保护下展现自我，表达自己的情感与内心。可以说，平等式人物关系的存在给主要人物提供了哭泣、欢笑或者脆弱的时机、环境、场所，这也更有利于揭示主要人物的性格特质。当然，有时候，对等式关系中的另一个人也可能是一个合伙人，甚至可能是主人公之一。

接下来再说次要人物与次要人物之间的对等式关系。次要人物与次要人物的关系，万万不可以喧宾夺主，即使他们之间发生不相应的故事，也不可以盖过他们与主要人物的关系。否则，微剧本将失去主要线索，观众也就没有可以追随的了。举例，之前提到的微视频《铁树银花》中，父亲和孩子的关系是一种主辅式的关系，而孩子与孩子的母亲就形成了一种对等式的关系，两者共同作用于主要人物的蜕变和情节的发展。

> **链 接**
>
> 把剧中的人物关系复杂化，从复杂化了的人物关系中，制造并产生故事、情节，丰富剧情。"简单的人物关系中，是不存在戏剧的，甚至也没有戏剧的因素。"换言之，过于简单的人物关系无戏可言。知道人物关系对剧情发展的重要性，懂得如何把人物关系复杂化，然后在复杂的人物关系中，去制造故事和情节，这才是微剧本创作构建合理人物关系的关键。

4.3.3 对立式

人物关系不发生变化，剧情就没法向前走。因为剧情的发展和推进，首先就表现在人物关系的变化之中。这个变化的程度、广度、深刻度，不仅仅是两个人物相互之间的变化，更会带动周围的人，从而对整个剧中的人物关系进行改变、重组、推进。有的人物关系甚至会如同核裂变一样，使剧情发生巨大而深刻的变化，想要形成这种裂变，产生巨大的戏剧效果，主要依赖于对立式人物关系的塑造。

对立式人物关系也有两种含义。一种是外在特征的对立，比如说，一个高个子的女生和一个矮个子的男生的外形对立；一种是具有对立式意义，即内在特征的对立。通过对立式人物关系的塑造，可以在扩展故事的深度和广度的同时，让观众清晰地看出这一人物与主要人物的差异性，从而将主要人物的细微特征更加明显地表现出来，更好地帮助观众界定主要人物，了解主要人物的性格、特点等。

对立式人物关系往往是人物关系中最有看点和吸引力的一种。它首先必须注重人物之间化学反应的产生，要求不同性格的人相遇，以使创作者想塑造的对立式关系具备能够合理存在和出现的可能性。因此，微剧本创作者在设置一群角色的时候，通常会思考当某一种性格的人物遇上另一种性格的人物时将会产生什么变化，犹如两种化学物质混合时，会产生什么化学反应一样，期望能够产生强烈的反应效果。俗语说的"死对头""冤家""势不两立""你死我活""有你无我"的人物关系在微剧本的设计场景中，往往会推动剧情走向"九死一生""背水之战"

或"千钧一发"的情境。

当然，对立式人物关系也需要巧妙使用煽情技巧。所谓煽情，就是指微剧本创作者煽动观众的情绪，包括观众对角色的同情心、爱恨心。观众的情绪被牵动了，心被"悬"起来，观众的注意力就被吸引了，这也是对立式人物关系的一大作用。

● 链 接 ●

那些经受住了时间考验的经典名剧，哪怕剧中人物不多，人物关系也会有其复杂性。如果剧中的人物关系过于平淡、庸常，没有任何矛盾冲突，剧情后续发展中紧张激烈的矛盾冲突就都无法产生。脱离了人物关系矛盾冲突这个基础，一切戏剧都无从谈起。

05
第五章

循序渐进：策划跌宕的情节

英国诗人、剧作家和文学批评家T.S.艾略特曾说过："当被迫遵循严格的格式创作时，想象力才能达到最大化，并诞生最丰富的想法。绝对的自由，带来的只是漫无边际的散漫。"情节的构造就是如此。情节通常有着严格的格式，并具备三要素：有情感、有联系、有故事。大部分的情节都应围绕主要冲突展开，揭示人物的命运，展示主要人物的优势和劣势。微剧本创作者需要运用上述三要素，策划并推动故事情节。

在微剧本创作中，人物、情节、环境三个要素相辅相成。故事情节以人物为核心展开，人物推动情节的发展，环境使人物更具立体感、真实感。一个成功的微剧本，不仅能塑造令观众喜欢的人物，也必会留下令人印象深刻的故事情节。情节是故事的主要架构，同时，它也是发展的，会有一系列的变化，发展方向会改变，故事中人物的选择、命运和信仰也会改变。令人满意的情节应该能够通过决定、失误和行动呈现人物；能够揭示冲突，使冲突戏剧化，且能够化解冲突；能够给予作品复杂度和广度。只有掌握了这些，你的故事才是活生生的、有灵魂的、可掌控的。

5.1 情节——故事发展的线索

情节是故事发展的线索，它可能是以不利事件的发生为基础，由一系列麻烦事、意外和继发事件累积而成，这些事件交错着，给故事增添紧张感并推动故事向前发展。情节不是一条直线，有旁路、有弯路、有急转弯、有死胡同。每增加一处困难，就有更多的选择，有更多的路可以走。在每一个转弯处，都要处理不同的混乱、失序、争吵、挣扎、困惑。同时，情节也逐步升温、沸腾，直至在最后一幕爆发。根据故事发展的线索，可以将情节设置划分成三个方面：单线情节、平行情节和网状情节。

5.1.1 单线情节

上文在讲述剧本的结构时提及，剧本结构细分方式有很多种，有按叙事时空的不同处理方法而分的，有按情节线索安排方法不同而分的，有按人物关系设置方法的不同而分的。但就从情节线索安排来划分，主要以单线情节结构为主。按美国著名微剧本创作者、制片人悉德·菲尔德的说法，戏剧性的情节安排可以被规定为"一系列互为关联的事情、情节和事件按叙事线性安排，最后导致一个

戏剧性的结局"。在他的规定里,单线情节结构常常会被人们误解为情节发生的时间顺序上的线性安排,但实际上这只是指情节相互作用上的一种线性方向。简单地说就是,故事总像滚雪球一样,一开始是个小雪球,慢慢地越滚越快,越滚越大,但如果碰到坚硬的石块,噗!雪球散了!结束了!走向结局了!这种单线情节的发展可以理解为滚雪球的模式。

无论是微剧本创作或是写作,单线情节结构的概念都是最为基础且人们最熟悉的情节发展模式。现在,来看看单线情节结构的具体内容,以便更好地理解单线情节结构应该如何展开。

1. 提供人物和整个故事情景

对于单线情节结构来说,最开始的时候,观众往往对于故事一无所知,因此首要任务便是简单介绍人物与整个故事的背景情景:比如故事发生在现代都市,还是风光美丽的乡村呢?主角是大学生、都市白领,还是一个坚持理想和梦想的歌手呢?这时候,微剧本创作者要做的就是:

首先,在故事开始时,简单地介绍故事背景与人物身份等信息。当然,有些微剧本可能为了剧情的需要和亮点的突出,会有刻意的隐瞒,但是最迟在第一幕结束之前,应当将背景完整地展现出来,以明确作品的类型与主题。

其次,微剧本在故事开始时,需要明确主要人物的存在感,可以通过一系列与故事主线有关的事件,让观众渐渐喜欢上主要人物。如之前所提到的,主要人物不一定是一个"完人",但他身上必须要具备一些能够吸引观众注意的闪光点或可爱之处。只有这样,才能让观众愿意跟随着主要人物的脚步去冒险、去探究整个故事的发展进程。

再次,微剧本在故事开始时,也要注意预示的作用。虽然此时主要人物还没有开始冒险,主要人物与反派人物的对决也还没有展开,但应该通过合理的预示,为接下来即将到来的高潮提供铺垫,使微剧本衔接得当,情节合理富有逻辑。

最后,微剧本最好在故事开始时就能设置悬念。悬念是让人想知道答案的问题,在故事最开始丢出这样的问题,能够引发观众的好奇心,能够让观众继续观

看下去。悬念出现得越早越好，可以让故事开篇就充满了悬疑性。

一般来说，制片人、投资人或者观众大多会在故事开始前几分钟，甚至前几秒很快速地决定他（她）喜不喜欢这个故事。所以，微剧本创作，开篇是关键之关键。要尽可能让投资人、制作人、观众，在读剧本或看微视频时，一下子就被剧中的人物和故事所吸引。同时，在第一幕的结尾之处，要注意呼应故事的开头，让主要人物更快地跟上故事情节的变化节奏，踏上引人入胜的旅程。否则，故事会给观众拖沓的感觉，且不利于故事情节的整体推进。

2. 冲突不断推高至最高点

情节发展的主要动力是，故事中的一个变化跟随另一个变化，一个冲突引来另一个冲突，不断丰满充实。给主要人物确定了戏剧性需求，就要为这需求制造冲突，而变化、冲突则是微剧本戏剧性的基础。

因此，当剧情发展到高潮时，主要人物就需要面对各种各样的冲突，它们阻止了主要人物轻易达成目标，增强了情节发展的曲折性，并不间断地让主要人物身处困境，从而使主要人物必须不断排难除险。通过这些或大或小、连续不断的冲突，能够更好地串联起故事的情节，推动剧情的整体发展，调动起观众的情绪。在剧情发展的过程中，主要人物还可能会遭遇失败，或者说主要人物"必须"遭遇失败，因为从低谷中重新崛起的故事将更加扣人心弦。而在抑扬之间，主要人物也随之改变、成长，观众会跟随剧情的发展，始终站在主要人物身边，见证他从挫败中重整旗鼓、努力拼搏，会看到他从在磨难中逐步蜕变成熟。

当然，对于不同的微剧本来说，主角不同，其目标也各有不同，冲突、困境也大为殊异。这看起来就像"爆米花电影"的戏剧结构，事实上正面人物与反面人物的对抗只是普通的对抗。对于冲突和对抗，应该有多种理解，可以是外在的人与人之间的冲突，也可以是内在的心理冲突和心理对抗，还可以是人与自然灾害、正能量与负能量等之间的对抗。一般情况下，剧情发展和高潮阶段结尾处的情节点应设置在剧本的 2/4 到 3/4 之间。

3. 冲突和问题最终解决

微剧本情节的结尾意味着故事的结局，结局要明示或暗示故事中出现的所有问题最后是怎么解决的。结局可以在意料之外，但要在情理之中，要升华主题。

因此，随着剧情发展至高潮结尾处，剧情被引到故事的结局，结局设置也应该有一个具有强化性的故事，将整个剧情在此推上一个小高潮，使之形成一种对抗的局面，让主要人物通过戏剧表现的方式解决所有问题，迎来最终结局。当然，在结局的时候，必须将之前的所有伏笔、所有遗留的未解谜团都解开，主要人物的生死存亡、成败与否都应在微剧本的最后揭晓。因此，无论是悬疑推理类的微剧本，还是简单的故事型微剧本，最好都能设置一个震撼人心的真相，使结局有画龙点睛之效。

值得注意的是，微剧本情节的结尾可能只是故事的结局，尚不等于微剧本、微视频最后的结尾。整部剧的结尾应该是故事的最后一个场景或者镜头，要有很强的感染力，要余味悠长，令人回味无穷。

绝大多数的微剧本都是这种单线情节结构，事实上剧情就如人生，大多都是这种三幕式，剧情的开头、过程和结尾，就好比一个人的出生、成长和死亡。熟练地掌握了这种微剧本情节设置模式，就能够在此基础上进行变换，可以按着顺序来讲，也可以打破顺序来讲，但万变不离其宗。

链 接

创作微剧本是艺术，但源于生活，也有其基本规律。单线情节结构是微剧本创作最为基本的情节创作模式，创作者应在了解规则后再考虑适度打破规则、注入新意，增加亮点，写出特色鲜明的好剧本。

5.1.2 平行情节

除了单线情节结构，微剧本创作者还应掌握平行情节结构。在已有剧情的基础上增加复杂性，这并非是刻意规定的套路，而是很多创作者从多年的创作经验中总结出来的，并且通过了检验的方法。它能让你准确地把握微视频的叙事节奏，确保故事的完整性和吸引力。现在很多自媒体对故事型短视频都有涉足，虽然已推出不少作品，但编剧能力一直是很多自媒体的短板。视频虽短，但依然需要呈现一个完整的故事。如何吸引观众，如何保证故事出彩，如何保证故事的完整性，如何塑造人物等这些长电影中遇到的基本问题，对于短视频来说其实更加突出。接下来，就介绍两种常见的平行情节结构的展开方式。

1. 套层平行情节，戏中戏情节

戏中戏，即在一个微剧本中产生两种情节发展线，主要表现形式有三：第一，在微视频或者短剧中出现另外一个微视频或短剧的画面；第二，在微视频或者短剧中出现其拍摄过程；第三，在微视频或者短剧中呈现构思或者表演的故事。而这些画面、过程或故事是整部微剧或短剧的组成部分，这便是所谓的套层平行情节。

戏中戏短片《一镜到底》由德国导演迪特里希·布吕格曼携友人以近乎零成本拍摄完成，层层嵌套的戏中戏形式，戏谑地指涉着西方社会日益尖锐的移民融入问题。微视频开始时，土耳其裔青年对着镜头控诉，家族要求他对交了德国男友的妹妹实施荣誉谋杀，而他自己却是个同性恋，万般纠结下，他决定自杀。这时他的男友出现，要求与他共同赴死，二人正要深情拥吻……看到这里，观众会以为这不过又是一出关于宗教与世俗化社会冲突的老剧情，倒是演员略显笨拙的表演让人有点尴尬。没想到，情节突然反转，新的冲突爆发——原来这只是一群不同族裔的演员在拍摄一部关于移民融入问题的电影。"场务"和"导演"进入镜头调解，冲突看上去就此结束了？不，这只是个开始……

片名 one shot 有着丰富的含义，既可意指片中演员争执不休的"一镜到底"理念，也可以认为是最后一幕过后，黑屏时响起的那一声枪响，更重要的是，它影射了在移民和种族融合的大背景下，当代西方社会面对各种矛盾冲突时进退两

难却又别无选择的困境。短片里这场不欢而散的排演可以用"one shot"结束，短片本身的最后一镜也可以定格于此，但在现实中，面对复杂的移民问题，现今的西方社会却无法找到一个一劳永逸的出路。其实，戏中戏情节结构最大的特点是外层结构和内层结构的关系，实际上很多戏中戏的微剧本，如果不探究其外层和内层的关系，只看单个的情节发展线索，往往也符合单线情节结构的特点。戏中戏情节结构相对于普通意义上的微剧本情节，外层结构和内层结构的关系是其不同于传统微剧本的关键所在。

2. 对立平行情节

对立平行情节是现代电影中出现的一类颇有意思的电影剧本结构。这类电影的线索结构一般是多线索的，线索与线索之间呈现出相互排斥、相互对立，但又彼此平行的特性，这是过去的电影从未出现过的情况。微视频《尽管去跑：跑出你的小确幸》就是最新出现的这一类型的典型广告片。该视频由 8 个小故事串联而成，这 8 个场景虽然看起来是独立的，没有一根贯穿全片的故事线，但因为每个场景所表现的"跑者小确幸"都很有趣，文案都很有梗，所以串起来之后，接近两分钟的片子，看起来却感觉只有 30 秒，特别畅快，而且觉得还没有看过瘾。整部视频用了鼓声做背景乐，随着情节的缓急，鼓声也此消彼长，相比之前 NB 广告片擅长用的清新风，感觉突破了不少，有更多金属、摇滚的感觉，也加强了片中人物的张力。影片旨在用视频中跑者有趣的、励志的内心戏，来鼓励每个都市跑者都能放下包袱，尽情去跑！当然，因微剧本简单、简约之特性，目前在微剧本创作中，这种对立平行情节还很少出现，但可以学习借鉴这种技巧，如能运用得当，将会成为之后微剧本创作的又一利器。

> **链接**
>
> 微剧本的情节结构指的是故事的建构方式。微剧本创作者采取什么样的方式来建构自己的故事,取决于作者对故事的理解以及产品目标的确定。一般来说,如果微剧本的故事靠平行情节结构的剧情味道来吸引观众,剧情味道则是多样性的。一个微剧本也可能由多个故事或多条故事线索构成,多个故事或故事线索如何设置,谁主谁次,线索如何交织,都需要微剧本创作者花费心思。故事情节的设置极为关键,它关系到故事的格局,更关系到微剧本最终呈现给大众的质量。

5.1.3 非线性情节

微剧本情节安排除了之前所说的单线情节和平行情节外,还有很多其他类型的情节结构,如果说前两种都是线性呈现的情节,其他类型就属于独特的非线性呈现的情节。

微视频需要拥有一个有力的情节故事、一组鲜活的人物形象、一个令人思考回味的命题,还需要讲究和出色的画面,特别是蒙太奇的表现手法。多数微剧本创作者基本都会按照常规的、传统的线性情节结构来创作,铺垫、危机、高潮……但是,往往最能吸引人眼球的是情节设置的独特性和唯一性。如果了解了非线性情节结构设置的基本规律并运用到位,那么创作者的剧本就有可能成为万花丛中一点绿,让投资人、制片人眼前一亮,提高微剧本的转化率、成功率。

1. 散点情节结构

散点情节结构往往出现在表现某一个人个人事迹、宣传一个地方或者介绍一种美食的说明性的微视频中。这类微视频的剧本在情节结构上和其他的微剧本有所不同,它没有采用传统的戏剧性结构讲述一个有头有尾、冲突节节上升的故事,而是将焦点放在一个人物的一生、一个地方的历史、一种美食或者一门技艺的传

承中最精彩的段落,并将其不断扩充,展现在观众面前。

就表现某个人一生的微剧本来看,就是聚焦在人物最为重要的人生阶段,选取最能反映人物性格、体现人物命运的若干个点,按照时间顺序连接起来,构成整个微剧本的情节结构。这些点与点之间可以有铺垫、有呼应,但是它们之间没有传统结构逻辑上的因果关系。例如,韩国呼吁大众关注阿尔茨海默症的催泪公益广告短片《当我成为母亲的母亲》,虽然只有四分半钟时间,但剧情在进行到三分之二的时候突然转折,观众在忽然大悟中泪奔。剧本运用散点情节结构,在剧情刚开始的两三分多钟里就用散点:当女儿成为母亲的母亲时,她的耐心和脾气在担忧、焦虑中得到了磨炼,她耐心地帮母亲洗脸,耐心地带母亲逛街,一次次寻觅走失的母亲,一遍遍回答母亲反复的问话。这些情节展现虽然是散的,但是,它充分展示了女儿像当年母亲牵着她的小手温柔呵护她一样关爱着生病的母亲。

一幕幕都打动所有观众的心。只要是与这个人物相关的故事,都可以选出来,像珍珠一样串联起来,而不必顾忌传统剧作里那种因果逻辑关系,这就是散点情节结构在人物类微剧本中的运用。

2. 圆形情节(环形情节)

圆形情节或环形情节的微剧本的最大特点就是故事的开端和结尾是重合的,正好形成一个封闭的回路。这种情节设置对微剧本创作提出了很高的要求,要求微剧本创作者必须能够在故事中构建出一个有效的、可以循环展开的故事情节,类似于"等待戈多",可以无休止地延续下去。《堕落的艺术》是2004年上映的波兰CG动画短片,故事虽然只有四分多钟,却深刻揭露了社会现实,也获得了2005年Siggraph世界CG短片大赛第一名。短片讲述在太平洋某个被人遗忘的军事基地上,大胡子军官将一枚荣誉勋章授予某个士兵后,会将他从高崖上推落,士兵落地瞬间,一直守候着的瘦子医生便会迅速按下拍立得相机的快门。照片冲洗出后,会有士兵火速将之送给大胡子军官,供他用作"艺术创作"的素材。一旦他对"创作"结果不满意,上述故事就要重来……可怜的士兵以生命为代价换来的仅仅是军官短暂的娱乐,令人无限唏嘘,也让人深刻地感受到权力滥用的

邪恶。短片的结尾便是圆形情节式的设置，血腥的杀戮游戏或许永远都无法停止，这更加令人感到绝望。

> **链 接**
>
> 无论是电影，还是电视剧，以及微视频、短片等，大多数创作者采用的还是传统的情节结构，很少有人采用非传统的非线性情节结构。随着三幕剧的单线情节结构设置更趋成熟，一些创作者开始突破原有的传统，找寻新颖的情节结构设置方式。他们主要是在传统情节上做一些调整和尝试，特别是有意突破传统情节里的线性时空关系和线性逻辑结构。这对于创作者创作水平的提升具有重要意义。

5.2 情节设置要讲原则

微剧本在情节设置上，很难规定模式，也很难统一套路，因为艺术创作本来就应该是自由的，要讲究个性化，讲究百花齐放，竞相争艳。每个微剧本创作者对情节的设置也都渗透着自己对生活和艺术的理解。因此，在情节设置上首先要注重的就是个性化，即便是同一个故事、同样的人物，每个人对情节的构想和组织也是不一样的。但值得注意的是，这种个性化必须符合艺术创作的规律，注重情节设置的原则，比如要注意情节的节奏性和戏剧性、留意情节的连贯性和整体性等。

5.2.1 注意节奏性与戏剧性

在设置微剧本情节时，微剧本创作者首先要注意的原则就是节奏性与戏剧性的表达。因为情节是由微剧本中人物所处的环境以及人物的性格组合而成的，不同性格的人物之间会有冲突和矛盾，所以节奏性与戏剧性的表达就成为微剧本情节发展的关键。节奏的表达确定戏剧情节的"快慢"，戏剧冲突的发展确保戏剧情节的"强弱"。节奏韵律越顺畅，戏剧冲突就越鲜明清楚，情节的发展就越扣人心弦，作品的思想意图也就越富有表现力和感染力。接下来为大家进一步分析微剧本情节的节奏性和戏剧性的表达。

1. 节奏性以及表达

情节设置的节奏性表达，要求微剧本设定情节发展速度的快慢。微剧本情节发展的节奏，决定着故事的主线以及围绕着主线所形成的戏剧冲突与中心思想，这些都会或紧或松、或显或隐地联系着情节发展进程。因此，与主线和微剧本故事冲突联系紧密的、明显的情节，如同音乐中的强拍，节奏较快；联系较弱的、隐含的情节，如同音乐中的弱拍，节奏较慢。正是这样的强弱快慢的循环往复，营造出了微剧本情节的节奏感。

节奏性关系着微剧本表现故事内容的准确性、戏剧形式的表现力以及对观众

的感染力和吸引力等。因此,如何处理好微剧本的节奏性,就成了事关微剧本成败和质量高低的重要环节。那么,应当如何把握住微剧本节奏性的处理原则与方法呢?

(1)运用悬念制造节奏性。

说到悬念,首先想到的一个词语就是一波三折,其中"波"与"折"的过程,就是微剧本节奏性的产生过程。运用悬念制造情节的节奏性,首先要有效运用观众对故事情节和微剧本中故事中人物命运的期待心理,在故事中大量设置一些悬而未决、引而不发的场景,强烈吸引观众的注意力和兴趣点。其次,构成悬念最重要的一点就是要让观众对微剧本故事中人物的命运产生关注,通过对人物形象的鲜明刻画,引发共鸣感,只有这样才能真正地引发悬念效果。再次,在微剧本中,悬念一旦形成,就要使其发展下去,并适时揭晓。只有有始有终,有铺垫有交代,才能有效地形成完整的戏剧节奏。最后,还必须注意,悬念在微剧本的故事中出现得越早越好,这样才能抓住观众的注意力,让观众有兴趣看下去。

(2)通过对比表现节奏性。

节奏性既然是一种快慢兼具的表现形式,就意味着微剧本并非一味追求慢或者快。有快就要有慢,只有通过快与慢、强与弱的变化与对比才能形成鲜明强烈的效果。从心理学和生理学的角度说,单调的节奏对人的神经会有抑制作用。反之,如果节奏不断变化,就会给人的感官不断地输入不同的信号刺激,人的神经就会进入一种兴奋状态。生活中是如此,以短取胜的微视频更是如此。

因此,对于微剧本来说,节奏过快或者节奏拖沓显然都会使观众神经绷得太紧或者太过放松,极易产生审美疲劳。而且,从艺术的布局角度而言,这样也会失去应有的章法。只有把握好节奏感,微剧本才会既有美感,也符合审美愉悦的生理与心理规律。

2. 戏剧性以及表达

D.R.安德森说:"每一名戏剧家都是一位弗兰肯斯坦博士,企图为效力于舞台的每一页篇章注入活力。在一部好剧中,那心跳声该像雷鸣一般轰响。而戏剧

性正是一部戏剧作品的心跳。"简而言之,对于微剧本来说,最主要的"心跳"就是来源于其中戏剧性的表达。微剧本戏剧性的产生离不开冲突,它可以是内部的,也可以是外部的。一个人可以与另一个人发生冲突,也可以与社会、自然和命运发生冲突,很大部分的剧本都是内部和外部冲突的混合体,然而许多剧本仍缺乏"雷鸣般的心跳"。为什么呢?就是在于这些微剧本缺乏五种因素中最重要的一种或者几种,正是这五大因素掀起激动人心的波澜和引人注目的激烈冲突,构建起戏剧性的张力。

首先,永远要给主要人物留出足够的神秘感空间。为了做到这一点,你可以采用各种各样的表现手法。例如在情节发展的紧急关头显现主要人物的另一大性格特点,或者刻画主要人物的心理活动,或者通过主要人物与剧中人物对话中透露的信息等使主要人物具有不可预期性。让观众更加渴望了解剧中人物的性格特点,了解剧情的戏剧性发展,这才是能够让观众感兴趣的核心与关键。

其次,为了表现出微剧本的戏剧性,还需安排剧中人物经历一定的挫折与挣扎,并适时地把这种冲突的过程和状态展示给观众。这一原则应该是大家已知道的有关微剧本创作的基本原则,在此不再赘言。

再次,在让剧中人物面临挫折时,微剧本创作者所设置的障碍应当是真实可信的。观看微视频时不难发现,因为一些微视频剧情中所设置的障碍,场景会不免流于"假、大、空"的陷阱之中,剧中人物所面对的问题和困难轻易就能解决,根本未形成挫折与挣扎。如此,剧中人物的果断和勇敢也就没有了说服力和感染力。

另外,微剧本一定要做到有头有尾,要在临近结束的几个镜头里,交代清楚主要人物是否已经完成任务或者是否已实现了自己的愿望。微视频虽然短,但是应该有的内容却不能减少,观众花时间、花流量看剧中人物为了心中的渴望和理想打拼,当然也希望看到结局,希望看到这个在短短的十几分钟或者几分钟里牵动着自己心情的人,他的生活、人生究竟发生了什么。

最后,微剧本创作者一定要注意,对于主要人物内心真正的渴望,观众是寄予深切期盼的。无论主要人物的所作所为有多么离奇古怪,也不会让观众的信念发生改变和动摇。这也许是五大主要冲突中最重要的一条了,也是最不易把握

的一条。简而言之，在一部好的微剧本中，主要人物的性格可以独特，但总体来讲应该是可爱的、善良的，或是怀抱某种众向所趋的目标。

例如，陈可辛导演的一部微视频短剧《三分钟》就十分催泪感人。从微剧本的戏剧性来看，在短短的三分钟里，孩子表达爱的方式，不是眼泪，也不是"妈妈，我想你""妈妈，什么时候回家""妈妈，我爱你"——而是给妈妈背乘法口诀，这样就能到离妈妈近一点的地方读书，这样就能看到妈妈了。那一声声"一一得一，一二得二，一三得三……八八六十四，九九八十一"的稚嫩童音，敲击着每位观众的心灵，所有的人目光都跟随着剧本中的小主人公移动，陪着他着急，陪着他难过，陪着他思念，陪着他等待，这就是微剧本情节戏剧性的魅力所在。

● 链 接 ●

与微剧本的情节不同，微剧本因其时长所限，情节节奏感和戏剧感更为明显。事实上，剧作者在进入创作状态后，在与笔下人物进行对话时自然会产生心灵上的感应，从而产生出某种情感韵律，故事情节就会在这种韵律中或快或慢、或强或弱地展开，进而形成剧本中情节的节奏感与戏剧感。

5.2.2 留意连贯性与整体性

连贯性和整体性——这一要求听起来很简单，但是在实际操作中需要加以留意，以免造成情节前后脱节。一个微剧本如果遵守了连贯性和整体性原则，就可以说这个故事具备了完美而自然的品质。

只要遵守了连贯性与整体性原则，微剧本的故事就有了成为好故事的最重要要素。连贯性与整体性既然这么重要，那它具体是指什么呢？

正如一个笑话中所说的那样，把大象放进冰箱要几个步骤？一，打开冰箱；二，放入大象；三，关上冰箱。虽然好笑，却很有道理，你放所有东西都是这三个步骤，

包括你构建微剧本的故事也一样。打开冰箱是开头，放入大象是过程，关上冰箱是结尾。所以整体性就是指开头、过程和结尾的有机结合；连贯性就是按照开头、过程、结尾的顺序进行下去，即便是采用倒叙方式，同样具有连贯性。在微剧本中，整体性的要求是有层次的。微剧本最终是要被拍摄出来的，在极短的时间里能够吸引大众的目光和流量，就是因为它故事虽简短，但内容丰富。所以，微剧本只交代"把大象放进冰箱"还不够，还需要在"放"这个动作的每个细节同样遵循连贯性与整体性原则。比如，为什么故事中会出现一个大冰箱？如何解释这个冰箱存在的合理性？或者为什么要把大象放进冰箱？你为了把大象放入冰箱，都想了什么方法？这个动作是否在为你要表达的主题服务？类似的问题可以有很多，如果你没有遵守连贯性与整体性原则，上述问题就无法得到自然、圆满的解答。一个成熟的微剧本，其中所包含的故事情节、人物对话等内容，应该是有机地结合在一起的，具有整体性与连贯性，从而成为精彩和有价值的内容。

实践证明，要想写出具有连贯性与整体性的微剧本，就要有断舍离的精神，可有可无的东西绝不留恋！在一个优秀的故事中，小到一个细微的动作，大到一个人物角色，如果对整体性没有贡献，或者有损于故事的连贯性，都可以毫不留情地删除。

在开头把握整体性与连贯性，就是"在此之前什么都没有"。睁大眼睛检查一个微视频的情节是否是在应当开始时才开始，而不是提前出现！比如，之前提到的把大象放进冰箱的笑话，如果要讲这个故事，就应该从打开冰箱那一刻开始，无须啰嗦地告诉观众：这头大象可是非洲象啊，它是怎么从非洲运来的……微剧本的开头具有点题、总领全局、奠定全剧基调、设置悬念等重要作用，所以，微剧本故事的开头只需展示和主题最相关的点就好，因为只有这样，观众才会对接下来的故事产生期待。

结尾更要把握整体性与连贯性，即"在此之后什么都没有"。结尾，其作用就是总结、画龙点睛、升华主题等。好的艺术不只是回答问题，还可能提出问题、引人深思。微剧本也是一样，回答过问题的人都知道提问永远比答案简短。那么，如果是一个提问式的结尾，就绝对不能没完没了。提问式的结尾要在观众最揪心

的那一刻戛然而止，让观众感到意犹未尽。画面已止，牵挂、思索、探究之心未消。再回到把大象放进冰箱的例子，当冰箱门重重地关上的那一刻，也许冰箱里会传出来大象挣扎的声音，大象的喘息声会越来越弱，直至消失；也许非洲大草原上的象群正在寻找、思念着走失的伙伴；也许将大象送入冰箱的人也时刻担心着动物保护组织找到自己……但所有新奇的故事构想，都不再是这个微剧本中该出现的内容了，这个故事在冰箱门关上这一刻便干脆利落地结尾了。

● 链 接 ●

有戏则长，无戏则短。留意好剧本的整体性和连贯性，是对观众也是对剧本真正负责的态度。

5.3 情节策划要找套路

随着微剧本创作和微视频制作的日益增多，无论是题材还是情节设置，都会显得普通和老套，甚至有人感叹，已经很少出现新颖的创意了。那么，怎样把故事情节写得精彩，吸引观众，赢得流量呢？这就要靠微剧本创作者的奇思妙想了，把对生活的观察写得高于生活，让观众愿意花时间和精力去观看。因此，情节的策划也要寻找一定的方法，讲求一定的套路。

5.3.1 转折与抑扬

微剧本创作中的转折和抑扬主要表现在微剧本节奏的起伏和回旋转折中。这不仅要求编剧在微剧本的外部结构上下功夫，提升外部结构的弹性与控制感，也要求他在内在结构上增加厚度和充实感。其中，转折是指在情节发展上注重戏剧性，突出一种意想不到之惊奇；而抑扬又有欲扬先抑的意思，是指微剧本在创作上为了表达思想而采用的有节奏、有韵律，能够帮助思想与情感合理宣泄的小技巧。通过对转折与抑扬的巧妙运用，使微剧本的内涵更为丰富，结构更为合理，情节更为吸引人。

所谓转折，即表示某个事物的变化、改变，且强调变化后的状态。在微剧本创作中，转折包含两个层面的意思，即起点和突转。所谓起点，就是为转折所做的铺垫。而所谓突转，则是看似迷雾重重，"山重水复疑无路"，但终是"柳暗花明又一村"。简而言之，在微剧本创作中，转折要在起点处做好铺垫，避免转得生硬、无理，然后设计障碍，让故事和人物的情感渐渐饱满，同时使得事情的发展好似失去了控制，这就能使情节更加丰满；再通过一个巧妙的安排，使剧情在推进过程中不再按照之前的情节去发展，发生一个重大的转变；最后，或峰回路转，或绝处逢生，或苦尽甘来……总之，要能够感动或感染观众。这也是微剧本创作中比较常见的一个技巧，比如之前提到的《2017 把乐带回家》《三分钟》等众多微视频，也都较好地运用了转折这一手法。

所谓抑扬，抑为否定，扬为肯定。这是微剧本创作中讲述故事最为常见的一

种情节展开方式,也是最为实用的技巧,如能巧妙运用,可以增加故事的生动性与戏剧性。情节上的巧妙转变,能够产生节奏上的一起一伏,戏剧性上的大起大落,让人拍手称赞,产生了出乎意料的效果。

下面就以转折和抑扬技巧为中心,举几个微剧本中较为经典的例子。

(1)地铁站、火车站、飞机场定律。在微剧本创作中,当故事的场景被设置在地铁站、火车站、飞机场时,那么大多数会出现以下情景:如果是警匪片,下一个镜头将是激烈的枪战追逐,或者轰天的爆炸场景;假如火车正在行进中,那么就会有车顶上的打斗戏。如果设计的是爱情主题,男女主角相遇的地点可能是飞机场、地铁站,甚至就是"因为在人群中多看了一眼"。而离别或是男女主角想挽回失去的爱情的场景可能是发生在列车徐徐驶出站台,双方隔着车窗挥手告别时,所有的情感都在挥手间,或是在对方即将步入检票口的时刻,双方紧紧拥抱,和好如初。

(2)飙车定律。当微剧本剧情中需要出现逃离或者追逐的场面,主要人物一定要有一辆能够帮助他逃离或者展开追逐的交通工具。如果是用汽车在追逐,主要人物在快被追上时,微剧本创作者会适时安排出现一段铁轨,并在主要人物开过去后,有一列正好驶过的火车阻挡住追逐者,使故事的情节进一步延展。

(3)家庭定律。"幸福的家庭总是相似的,不幸的家庭却各有各的不幸。"但微剧本设计中所有不幸的家庭无外乎都会面临夫妻、婆媳或者两代人之间的冲突,并且随着故事的发展,在经历了一些改变后,一家人往往都能够彼此理解,并和好如初。

(4)情侣定律。好事多磨法则:微剧本中的情侣在开始时大多数都是冤家,他们在冲突中相识,在针锋相对中相知,最后会山盟海誓地相爱;"打是亲"法则:一对男女因生活琐事或不够理解彼此的感受,相互怨怼、争吵、愤怒升级,甚至动手……此时他们会被自己的举动惊吓到,他们会停下来,渐渐冷静,在泪水中反思,最终走向和解。

(5)离家出走定律。微剧本中还会出现一个经典的套路,一个女孩爱上一个她父母认为她不该爱的男孩,于是不久她就会面临一场谈心,但一分钟之内,

就会转变为争吵，然后她就一言不发立即奔回自己的房间，收拾行李。下一个镜头，女孩和男孩就会为了爱情商量着永不分离。当然，最后可能还会遇到更多的波折。

● 链 接 ●

在微剧本创作中，抑和扬可以互为目的和手段；转折可以成为情节推进的抓钩，转折、抑扬是微剧本情节设置的控制器，可以把握节奏。

5.3.2 张弛与蓄放

微剧本的情节按照其爆发的激烈程度，可以分为戏剧性情节和生活化情节。戏剧性的产生来自对出人意料的情境的营造，戏剧冲突是戏剧性情节的基础，其特征包括外在冲突和内在冲突。虽说戏剧性情节可使故事情节更具悬念，更扣人心弦，但是，在微剧本创作中，生活化的情节也是不能忽视和省略的。在情节创作上要注重掌握一些张弛与蓄放的方式，让微剧本情节设置张弛有度，蓄放自如。

所谓张弛是从情节的节奏层面来说的，在注重紧张的同时，也要强调节奏中舒缓的必要性。微剧本创作，若是一味的紧张，会给观众造成心理疲劳；而过于松弛舒缓，难免会有拖沓之感，难以引人入胜。因此，只有张弛有度才能更有看点。以微电影《欠条》为例，剧情开始，在镜头画面对欠条的拉入和展开时，情节相对平和，节奏舒缓；接下来进入剧情的中心段落，出现转让店面的情节以及病人的场景时，情节便渐渐开始紧张、扣人心弦；再接下来，便是一幕感人的场景，引人落泪；最后，回归到诚信这个主题时，剧情又开始温和、充满暖意地一点一点展开，这种故事的张力很大一部分取决于情节的张弛有度。

所谓蓄放，就是在微剧本创作中，用前面发展较为缓慢的剧情作为后面情节

急速变化的铺垫,厚积薄发,在积蓄后,迎来整个剧情的爆发点,迎来放的节点。一本广为流传的小说《麦琪的礼物》,开篇后节奏一直很舒缓,都是在讲两个人在为对方准备礼物,没有什么特别吸引人的。但当两人互赠礼物的时候,戏剧性出来了,丈夫为给有着漂亮长发的妻子买一把精美的梳子,卖掉了自己喜爱的怀表。而妻子则忍痛剪掉了飘逸的长发,给丈夫珍爱的怀表配了一条精致的表链。前面的所有看似平淡、平常、生活化的情节都在这略带苦味的浓浓的爱中爆发,令人回味无穷,这就是蓄放的技巧。

下面就以张弛与蓄放技巧为中心,举出几个微剧本中较为经典的套路。

(1)死亡定律。在微剧本情节安排的中间环节,主要人物与大反派即使受了很重的伤,也不会死掉。这个套路很显然是为了剧情发展的需要,如果主要人物死了,故事也就没有了发展的必要;而大反派,在故事推进过程中一般不是假死就是重伤后死里逃生,往往只有在剧情快要结束,才会为了凸显主要人物的能力,让大反派死在主要人物手中。

(2)洗手间定律。微剧本中安排的洗手间、仓库或者幽暗的小巷等密闭空间都不是"正常"行为的活动场所,其一般都充当职员聊八卦,是非,违法者易装、密谋,甚至是买卖毒品、假钞交易、谋杀等的活动场所。

(3)手提箱定律。"手提箱"这一意象类型在微剧本中成了一面旗帜,这就如同《疯狂的石头》里的那一块石头。从故事的开头,各路人马会因为一个"手提箱"勾心斗角,拼个你死我活,这个定律在某些枪战类、悬疑类微剧本剧情中具有重要的作用。

(4)没用的枪定律。在一些涉及功夫的微剧本里,枪似乎是"没用"的武器。微剧本创作者往往会将剧情设计成:双方枪战,当一方打光子弹后,另一方也会没了子弹。于是两人抛掉枪,开始搏斗,而一个旋肘,一个飞踹,拳脚之间,似乎招招都比开枪更为致命。

> **链接**
>
> 设置矛盾是制造戏剧冲突的起点。多重冲突的交织、蒙太奇手法的使用、音乐和音响的配合都是控制剧本情节张弛有度的重要手段。而适时、适度地淡化情节,适当蓄放的方式也有很多,如对某些信息暂时保密,给观众正确的预示,引而不发;然后,在适当的情节点爆发,使观众的情绪也为之一振。掌握上述技巧,对提高微剧本创作水平大有裨益。

5.3.3 延宕与伏应

在微剧本创作中,大多数时候微剧本创作者会选择在剧情发展的最后一环给观众有力的一击,而为了这一击,微剧本创作者一定会设置伏笔,这就涉及微剧本情节通常意义上的延宕和伏应。

所谓延宕,其本意是延缓、拖延,也让观众在观看了前期的剧情之后,对后面的剧情产生强烈的期待感,是创作者有意对情节进程做的艺术性延缓的设置。它会使节奏慢下来,甚至略显拖沓,让观众急切地想知道下一步的发展,增加观众探究的渴望。以微短剧《十万个冷笑话》为例,在第一季中,情节的安排并不是如观众所想象的那样进行,总是在最紧关头的时候,戛然而止,一定要卖个关子,吊吊观众的胃口。而在集数的安排上,也不是一个故事连着一个故事,在第一集哪吒的故事后,第二集却上演葫芦娃的故事,而观众只能耐着性子继续看下去,因为他们的好奇心已经被调动起来了,你越是延宕,他们就越发好奇。

所谓伏应,也叫藏露,其实也就是埋伏笔,这也是微剧本创作者在策划剧本情节时应掌握的一种表现手法。微剧本创作者在微剧本创作中运用伏应的手法,对要在剧情中出现并与中心事件有必然联系的人物或事件进行预先提示或暗示,并在事件发展的另一阶段与之呼应。观众在看前面的剧情时,也许尚未觉察,但到后面情节有了重大或奇异的突变时,才意识到前面的情节已有过铺垫或暗示。

这种手法的使用，可使故事结构紧凑，情节发展新异奇妙且层次分明，出人意料，又在情理之中。

下面就"延宕与伏应"技巧为中心，举出几个微剧本中较为经典的例子。

（1）最后一秒钟定律。这是微剧本中制造紧张气氛的最佳良方，对于"炸弹"来说，对于"赶飞机"来说，对于"我爱你"来说，都是最后一秒解决才会有看点。但是微剧本的剧情安排肯定会为这"最后一秒钟"铺垫了几分钟甚至十几分钟，但是只要这"最后一秒"够精彩、够扣人心弦，观众依然会坚持到"最后一秒"，并毫无怨言地为这"最后一秒"买单。

（2）替罪羊定律。当一个人神秘地在男主角面前死去后，男主角就会成为替罪羔羊，就会被莫名其妙地追捕。当然在没有找到真凶前，男主角在洗冤的路程中无论多么凶险都会活下来，而且多半还会碰到一位漂亮的女主角。并且即使全世界都知道这事不是他干的，却总是有警察不信，拼命地追踪他，直到最后一刻，才会真相大白，真凶被绳之以法。

（3）危险的飞机定律。在任何微剧本的设计中，镜头停留时间最长的交通工具一定是会出现险情的交通工具。镜头在一架飞机上停留的时间较长或特写飞机时，这架飞机一定会出事。同样，如果镜头给了一杯水，那么毫无疑问，这杯水要么有问题，要么会被碰翻。

● 链 接 ●

微剧本创作的核心问题是如何更好地塑造人物和设置微剧本情节。面对这一问题，无论微剧本创作中运用了哪些手法，无论剧情以怎样的发展趋势进行下去，延宕也好，伏应也罢，符合观众的接受能力才是最重要的。让微剧本的创作更加符合人们的需要，才能更好地提升其自身的价值。

5.4 情节策划要得要领

众所周知,好的微剧本故事是人物和层层推进的悬念冲突的有机结合。而微剧本情节的策划必须掌握要领,只有理论和实践都紧紧围绕故事的这一规则展开,注重开端要"推"、中间要"富"、收尾要"妙"的创作要领,把握人物、悬念、冲突这些基本的微剧本创作核心要素,并在这一基础上挖掘新意,才能更好地得到灵感与创意的启发。

5.4.1 开端要"推"

微剧本创作者应"带着将故事情节推至高潮的热情去写作",但并非念念不忘目的地。如果微剧本创作者把营造作品中高潮部分当作刻意的目标,只注意到了系结和解结,却忽视了故事情节的开端、情节的逐层推进、矛盾的产生和激化、人物性格的逐步丰满,反而难以满足观众对故事情节戏剧性的渴望。因此,微剧本在故事情节的开始、展开以及结尾等各个部分都要环环相扣,才能使剧情展开顺畅、人物行动充实、戏剧冲突合理。

1. 高潮到来前设立段落的迂回进展

故事是否有高潮并不能决定一个剧本是否精彩,但是剧本的精彩点、剧情的高潮在何时到来、以怎样的方式到来对于一部剧本的质量至关重要。剧情的高潮部分在恰当的时间以适当的形式出现能更具有震撼人心的力量。比如马云拍摄的微视频《功守道》,把主要人物与各个名家大师的切磋对决分解成若干节拍摄,主要人物至少存在三次以上与各家功夫对决的场景,从而凸显"太极"的威力。但在情节安排上并没有让故事过早结束,而是一层一层地推进,直到推向故事的高潮,才进一步彰显主题。

2. 人物发展是停滞的,节奏上是停顿的

电影《阿甘正传》里,似乎中年的阿甘一生中想做的事都已做过了,事业

有成，珍妮也与他在家乡度过了一段美好的日子。可有一天，珍妮还是独自离开了，他坐在自家门前，突然想跑，于是起身朝外跑去，跑到镇界，又跑到州界直到海边，又从海的一边跑到另一边……可是，奔跑中他没有遇上新的美女、新的恋情、新的故事等。这在戏剧性的层面上看，故事似乎是停滞的：核心动作没有进展，人物性格没有新的揭露，人物关系没有新的变化。但是奔跑了许久之后，阿甘停了下来，开始返回故乡，他在途中收到了珍妮的信，他立刻去见她，故事以对阿甘生命落点的呈现向结局转进。这样的手法在微剧本的情节策划中也是适用的。

3. 设置高潮的"假到来"，反复增强观众临界点

高潮的"假到来"也是一种推进手法。这样的做法在一些以爱情、侦探、悬疑等为主题的微视频中被微剧本创作者乐此不疲地反复使用。朋友圈曾经疯传过一部新影集团拍摄的微电影《独龙江交警中队》，讲述了一个守护在云贵高原独龙江上的交警们真实感人的故事。他们用爱心、耐心搭建起一座警民连心桥，他们用责任和生命为群众筑起一道安全屏障。在一次次的交通执法、抢险救灾活动中，他们的生命安全也会遭遇危险……独龙江交警中队的干警们在雪崩、洪水、泥石流等自然灾害的抢险前线和交通事故的现场拼搏、敬业的行动，一次次地将情感推至高潮的临界点，观众的心也一次次地被感动、被震撼。

链 接

开端要"推"——展示故事时空与人物背景，交代冲突双方与冲突目标。如果该阶段不能及时呈现此类信息，观众就不知道关注的重点，不明白人物冲突的理由。所以，在微剧本的最开始必须给观众推出他们最希望了解的主角视角，以利于剧情高潮部分的推进。

5.4.2 中间要"富"

每一个故事都必然要有冲突与危机，这两个元素是最能让观众感到紧张激动的元素。故事好看的前提就是让观众始终有紧张兴奋等情绪。随着剧情的不断推进，"富"的中间剧情，就成了必备的部分。那么剧本情节怎样才能做到中间"富"？一是素材的筛选，另一个就是"戏眼"的设置。

1. 所有素材价值的大小，都由其与高潮的关系决定

在《了不起的匠人》的微剧本设置中，讲述了匠人们对自己所要制造的工艺品要求严苛、仔细选材、认真加工的一系列故事。从一开始就连连显示出他们对匠人、匠心这些词的内涵的理解，这些都是为人物形象加分的，并由此塑造出他们"了不起"的形象——这些对于人物态度的刻画，就是微剧本中的素材。在素材选择上，其正面价值是沿着已定的人物性格和故事情境线索，推动故事情节走向高潮，并为人物性格、形象朝特定方向加分。而素材的负面价值则相反，主要是给人物的性格塑造提供相反的信息，如主角的脾气较为火爆，对家人、朋友的态度过于严厉甚至冷酷等。创作者需要凸显正面的素材，但也不能忽视负面的素材，在正面价值与负面价值的合理安排下，人物塑造才能更加丰满、生动，高潮才会被合理地推动，情节才能被合情地展开。

2. "戏眼"是故事核的原初、伏设及剧情冲突的焦点

在具体的情节中，可以凭直觉轻易地辨认出这些细节中的"戏眼"。如可口可乐的微视频广告《新年就要"连"在一起》，讲过年时，家人的情感连接，这时就有必要用一个镜头来展现"'连'在一起"的欢乐、喜庆和温馨，这就是"戏眼"。具体细节中激烈冲突的预设、矛盾焦点的渲染、高潮情节的了结，正是"戏眼"所在。我们在微剧本创作中也必须注重设置"戏眼"，"戏眼"的价值得到彰显，才能推动剧情高潮的出现，使微剧本成功的可能性得到提升。

> **链 接**
>
> 中间要"富"——展示故事发展演变的过程,展示冲突双方博弈与斗争的过程。如果微剧本在中间阶段不能呈现出故事情节的一波三折、跌宕起伏,观众就会缺少情绪波动,也就不会用积极兴奋的情绪或失望难过的心情关注剧情发展,很有可能就会放弃不看。

5.4.3 收尾要"妙"

一部微视频在剧情出现高潮之前的内容主要是为了打动观众,用生动曲折的故事吸引观众,及至结局时,就要体现创作者的思想和立场了。结局无论怎样去设计也总会有教导的成分在里面,因为这是微剧本创作者向观众展现自己世界观的时候。所以:收尾要"妙"。因为结局就是创作者思想的彰显。那么如何才能确保收尾"妙"?对此,推荐以下几种较好的结局设置手法。

1. 见好就收

所谓见好就收,就是在故事情节推进到高潮的时候,直接将剧情就此结束,将高潮转化为故事结局。但这并不意味可以虎头蛇尾,这要求微剧本创作者必须在情节高潮部分把应该交代的相关内容完全交代清楚。

2. 延伸

所谓延伸,就是对故事的高潮进行合理的延伸,进一步发展下去,使结局成为故事更加完善、情节更加合理、主题更加深化的关键点。当然,有的微剧本的结局也会对整个故事进行颠覆,逆转的结局会出人意料,但一定要在情理之中。

3. 圆满

圆满是大部分国内微视频常见的收尾模式，因为中国传统文化中强调善的观念，同时追求大团圆的美满结局。

4. 再生

再生就是指在故事的结尾，把结局设置为下一个微视频的开始，如可口可乐公司、百事可乐公司、杜蕾斯公司这种策划连续广告的营销模式，就可以采用这样的收尾方式。

● 链 接 ●

收尾要"妙"——以上介绍的四种微剧本结尾方式，既可以单打独斗，也可携手而战；既可独当一面，也可相得益彰。总之，无论是运用一种方式，还是融合几种方式，收尾一定是冲突发展到极致、悬念全部被解开的一刻，一定是故事角色最终命运有答案的一刻，否则观众不仅会失望，甚至会因完全不知其然而停止观看。

06
第六章

适时突击：聚焦激烈的冲突

俗话说，万事开头难。让微剧本创作者们冥思苦想的便是如何呈现"吸睛"的第一幕。单凭一个只有轮廓的故事主题、预设的概念或者断续的故事线索就开始动手创作，显然这是不成熟的剧本创作思路。"冲突是戏剧的本质"，一个编排完美的微剧本需要强烈的冲突作为坚实的基础，适时突击，聚焦矛盾冲突，把握戏剧的心跳，对准冲突的焦点，掌握冲突的设置技巧，这样创作起来才会更加得心应手，微剧本也更能与观众产生共鸣，令人回味。

> 《戏剧与电影的剧作理论与技巧》的作者约翰·霍华德·劳逊曾这样定义戏剧："戏剧的基本特征是社会性冲突——人与人之间、个人与集体之间、集体与集体之间、个人或集体与社会或自然力量之间的冲突；在冲突中自觉意志被运用来实现某些特定的、可以理解的目标，它所具有的强度应足以使冲突到达危机的顶点。"有些剧本中的情节就像一碗缺盐少醋的汤一样淡而无味，主要原因就是缺乏冲突。如此，必定不能掀起情绪的高潮、情感的波动，当然也就称不上是一部好的作品。因此，学会在故事情节中制造矛盾和冲突，是微剧本创作的必修课。

6.1 冲突——戏剧的心跳

"写戏须先找到矛盾与冲突。矛盾越尖锐，才越会有戏。戏剧不是平板地叙述，而是随时发生矛盾，碰出火花来，令人动心，在最后解决了矛盾。"老舍先生如是说。在当代戏剧理论上，"戏剧的本质是冲突"这一观点早已确立。那么，作为"戏剧的心跳"——冲突，该如何定义？《简明不列颠百科全书》如此解释：冲突是一个文学故事中具有决定性作用的对立力量，并表现为人与人、人与自然、人与社会等多方面的矛盾斗争。这个解释似乎点出了冲突的焦点，冲突不仅可以调动人物的情绪，也可以逆转故事发生的情景。

6.1.1 冲突调动情绪

琐碎的现实生活使人们每天都在经历着不同的情感及情绪起伏。回忆一下我们自己的经历，从早上起床开始，搅扰好梦的刺耳的铃声、母亲催促的呼唤、怎么也找不到的扔在床角的袜子……短短十几分钟，你的情绪有过许多次变换、起伏和波动。正是这些冲突将你从昏沉中剥离出来，调动你的情绪，开始了新的情绪探索体验。

1. 唤醒情绪的触角

百度百科解释，情绪是对一系列主观认知经验的通称，是多种感觉、思想和行为综合产生的心理和生理状态。当一个剧本承载着偏离常规、跳脱出既定轨道的使命的时候，也是情绪被唤醒的时候，更是使剧本真正成为故事的时候。因此在微剧本的创作中，不仅故事的设置需要调动表演者和观众的情绪，每个场景都需要运用情绪的起伏，由单一的感情线开始，在冲突中受到某事件或人物的触发，逐渐发展成为错综复杂的情感，给观众带来丰富的情绪体验。

2. 放大情绪的张力

唤醒观众的情绪并不是一件难事，反面人物的丑恶、弱小群体的无助、历经千辛万苦后的喜悦等，这些情节都会唤醒观众的情绪，但这只是迈出了第一步，情绪是转瞬即逝的，如何放大情绪的张力才是重中之重。

以初见科罗拉多大峡谷为例。当第一次参观科罗拉多大峡谷时，人们的反应是纯粹情绪化的，每个人都会感叹大自然带来的震撼，唏嘘自己的渺小，这种几乎是生命中最强大、最难忘的体验让人们感到震撼不已。但是，几分钟之后，最初的惊喜、震撼会渐渐消退，这时大多数人可能忙于选景拍照，甚至有人已经心有旁骛。明明上一秒还在惊叹大自然的瑰丽雄伟，下一秒这个情绪就随风而散了。是什么东西发生了变化？

原因就在于当情绪被唤醒之后，大脑并不完全受其控制，它快速地运转并吸收着信息，对新鲜事物有了认知后，情绪就会渐渐消退。尽管在精彩瞬间、神奇一刻等时刻，人们会沉溺于突发的情绪之中，但是这种情绪会因神秘感和新鲜感的减退而减退，甚至消失。

而情绪张力是指人的情绪具有可扩展性，对客观事物的主观体验是变化的，并非一成不变的。唤醒观众的情绪后置之不理，情绪会自然消散；创作者应该做的是放大这种情绪的张力，让这种情绪萦绕在观众心头，久久不散并时时回味。那么，方法是什么呢？如果你的微剧本里没有冲突，加上它；有的话，加强它！

例如一部关于反对性侵的微视频《朵儿》，该剧本由真实事件改编，催泪效

果无与伦比。微视频中对于潜在的性侵问题并未直接呈现，而是采用视听语言进行暗示，效果让人心惊。一个半小时的小提琴课，始于空荡的教室和老师"身体力行"的指导，刺耳的琴声和眼前的画面让人倍感不适。紧接着，朵儿被带进一个不见光的工作室。这里的几组蒙太奇来势汹汹，看完整个人都被代入其中了。微视频的创作者是这样来描述的："影片在基调上最初的设想是懵懂，偏向于孩子主观方向的镜头和色调，所以用了很多写意的广角近摄来扩大视觉的张力。在风格手法上我想保持纪实和克制，更加去贴近小女孩懵懂的内心和事实的客观视角。拍摄制琴房内的戏的时候想传达老师（犯罪者）的变态情绪，用一些静物和动作的特写进行描绘，片中也一直没让他露出正脸，想把犯罪者的形象虚化。我想通过小孩坐在大人腿上暗示猥亵和性侵行为，让观众明白小孩在其中的处境和危险。大人引导性的言语，象征力量的大手包住小手，暧昧的呼吸声，暗指性侵行为反复摩擦的推子，想让观众通过视听产生一种生理和心理上的羞愧感。"这一切的冲突安排，让无奈、揪心、愤怒、堵心的情绪，扩张到了最极致的程度，至于这种情绪，则会延伸到观影后的很长一段时间，每每回想都引起巨大的情绪起伏，引起了无数人对人性深入地思考和审视，不得不说是微剧本编排的一大成功。

跳脱出习以为常的既定剧本，以充满情感冲击力的冲突和不断添加的合理情节，唤醒观众的情绪，并以艺术的手法无限放大情绪的张力，才能持续不断地吸引观众的注意力，让观众发自内心地与剧中人共情、共鸣。

链　接

脱离一成不变、常规路线的人生剧本，才能唤醒观众意识背后潜藏的情绪，而情绪激发后如何运用、如何引导、如何扩大则是由微剧本创作者各显神通了。但万变不离其宗，冲突，作为戏剧的心跳，是调动观众情绪的利器。

6.1.2 冲突逆转情景

逆转，指剧情发展到一定阶段，陡然发生180度的大转弯，故事向相反方向突然变化，即由逆境转入顺境或由顺境转入逆境；人物的命运突如其来地由喜变悲，起死回生或者出现更大的困难和挫折。在剧本创作中，使故事能够具有生命力的冲突，作为逆转情景最有效的工具，不仅可以为平缓、平和的故事增添波澜，更能让剧情在冲突中逆转，成为由低潮到高潮的转折点，推动剧情的发展，引发观众的期待，给故事主人公一个华丽的转身，给故事情节一个跳脱平庸的神来之笔。

1. 创造观众的期待

比起汹涌澎湃的江河滔滔东去，奔流入海，山中的溪流蜿蜒曲折，一眼望不到头，它流向何处，可能会更激发我们的好奇心。

微剧本创作如果急速展开故事情节，将会很快耗尽观众对剧情的期待，故事结局会变得预知性太强；因此，要在微剧本中加入冲突，使情节逆转，让观众揣测故事将如何发展，并把他们代入情节当中去，为其创造期待，以一双"无形的手"推动他们不断去寻找故事情节的下一个惊喜。逆转的情节给观众创造了期待，并将他们引入一探究竟的好奇以及惊喜之中。

如经典古希腊悲剧《俄狄浦斯王》，这部作品集中体现了悲剧的核心意蕴——命运的捉弄。剧本利用远前史与近前史之间的张力，一点点把惊天秘密透露给观众，俄狄浦斯本意为善，他的一系列行动都是为了逃避不可更改的命运，强烈的冲突吊足了观众的胃口，为观众创造期待：究竟故事主人公的命运为何？直到最后一刻爆发出来，主人公由顺境转向了逆境，由万人景仰的国王变成了弑父娶母、自我流放的瞎子……瞬间摧毁了整部作品之前建立起来的王国，这种强大的冲突所创造的情景逆转，让人物的命运与内心的情感冲突进一步得到加强。

2. 推动剧情的发展

里昂·尤瑞斯曾说："一个微剧本家必须知道他的最后一章要讲些什么，以

及一种途径或其他的方法朝最后一章的方向进行……对我来说,这是绝对的基础,即使它看起来仍然是一个巨大的秘密。"如他所说,一个好的微剧本创作者需要知道在什么时候将情节朝着高潮推进,微剧本创作者必须知道故事的结局是怎么设定的,然后想出各种出人意料的方式来反转情节,推动剧情的发展,直到真相大白。在这里,冲突是逆转情景,推动剧情朝着预期方向发展的不二选择。

微剧本的故事发展要靠什么来推动?答案是:矛盾冲突。设想一下,如果没有矛盾冲突,那么微剧本的故事情节可能会平淡无味。故事的生命力是冲突。同理,合理的矛盾冲突使情节逆转,并将情节推向高潮是一个完美剧本必须具备的。

看一个由冲突逆转情景,推动剧情发展的经典案例:《赛前十分钟》这部微视频酣畅淋漓地讲了一个好故事,叙事流畅紧凑,剧情的发展引人入胜,情节的铺设亦引人入胜。在一场拳击赛前 10 分钟能发生多少你来我往的故事?这支由 Bugsy Steel 执导的短片用令人窒息的视听语言讲述了一个权利天秤不断摇摆的赛前故事。一个青年拳击手即将登上拳台,突然他理应面对的对手意外退赛。他的教练不遗余力地怂恿他登台、他的姐姐试图阻止他上台、拳场经理则在其中摇摆不定。赛前 10 分钟本应该是一切准备妥当,专心迎战的时刻,而在这里变成了你来我往、充满变数的时刻。这样一来,从故事本身来说,这个时刻就具备千钧一发的危机感。加上出色的视听配合,观众的心也随之跌宕起伏。

在信息爆炸、视听便捷的"微"时代,短时间内,安排强烈的冲突、生动的人物形象,逆转故事发生的情景,造成巨大的反差,微剧本才能够吸引观众的注意,勾起观众的情绪和共鸣,打动观众。

● 链 接 ●

微剧本故事情节的发展切忌平铺直叙,要以冲突逆转情景,推动剧情的发展,不断强化观众的期待,才能真正发挥冲突在微剧本创作中的效用。

6.2 冲突的类型

之前反复强调要将"戏剧的本质是冲突"牢记于心,但是在创作剧本时,到底如何创造冲突呢?是不间断地随时随地安排人物之间、事件之间错综复杂的矛盾和冲突吗?当然不是。连续、不停歇地随意制造冲突,只会让人产生情绪的疲惫感,并且可能会留下一大堆难以自圆其说的逻辑漏洞。冲突,是有焦点的,将冲突的制造集中在这些焦点上,而不是大规模辐射,它才会变成你剧本故事张力的源泉,驱动你的叙事主体在主故事线上正常运行。

戏剧冲突有三种类型:个人自身的冲突、人与人之间的冲突,以及人与环境的冲突。

6.2.1 个人自身的冲突

个人自身的冲突,指的是主角深陷于自我怀疑之中,不断地审视自我,叩问内心深处。这种冲突是内部层面的,也是剧本创作者容易实现的。也许在记忆深处的某个重要时刻,主角受过欺骗,或是因做了错事而充满内疚,再或者主角一直以来受到自卑心理的折磨。这样的主角必须要做的选择是跟他自己的内心信仰和日常言行相冲突的。

1. 我是谁

来自灵魂深处的追问和惴惴不安,始终伴随着"我是谁"这样一个常用常新的冲突话题。给主角一个预设,他不知道自己是谁,来自哪里,要去干什么,那么故事的发展就会变得有趣,观众会因为好奇而对主角接下来的行为产生浓厚的兴趣,而故事之后的发展就会变得丰富多彩,这个来自人物内部的矛盾冲突会为故事情节的展开提供广阔的想象空间。

例如:微视频《人生的选择》,一个小男孩坐在未来感超强的房间,看着屏幕上播放的画面,一对青梅竹马的男女从相遇相知,到结婚生子……相信我,不看完视频你绝对想不到最后会是这么一个反转。这支广告片的故事和拍法都算不

上有新意,但好就好在不疾不徐地讲述父母的感情,从侧面烘托这个宝宝有多重要,而这家人愿意选择这个品牌的空调来迎接如此重要的小生命,这肯定不是一般的空调啊!如果仅仅是一个空调广告,那么并不会引起观众的喜欢,好就好在广告的文案:看似平凡的日常,一举一动都有着温度。或许他/她们并不完美,但他/她们愿意付出全部的爱,那么你的选择是?用一句简单的话语引出了一个关于爱和亲情的故事,也从侧面突出了空调的品牌。

2. 我怎么了

当然,人物自身的矛盾冲突不仅有"我是谁",还有"我怎么了",即通过激发矛盾冲突让人物自身追问"我怎么了",从而扩展人物的复杂性,并将时间作为人物情感轨迹的基础,让他面对并了解这段经历,在角色自我矛盾斗争的过程中,完成对人物的塑造,创造出一个持有明确观点和态度的、包含矛盾冲突、充满活力的强有力的人物,这种来自人物自身的矛盾冲突,有时甚至可以成为整部剧的主题。

细腻成长题材独立短片《灰色阴影》改编自魁北克作者 Lionel Groulx 的短篇小说。短片以儿童视角,讲述主角第一次面对死亡的故事。没有商业片常见的那种夸张化的戏剧冲突,却让人在十几分钟内重温成长带来的阵痛。将细节和情绪酝酿在看似生活化的场景之中,是本片的一大亮点。虽然故事平淡,但全片的质感专业,画面明亮,镜头取景精细稳定。通过几个特别用心的特写画面,如一开始小女孩到羊驼棚子中喂养羊驼,并与动物亲密互动,传递出儿童对伙伴的那种纯真自然的依恋。片中用了很多看似无关紧要的画面,如女孩在学校的演讲和与姐妹的嬉戏,以及家庭合影的镜头,营造了一种宁静平和的田园风情。接着配合着室内温馨的画面与步步逼近的狼的攻击,以淡然而沉默的方式来展现突如其来的变故。面对死亡,女孩纯真的孩子气悄悄褪去,以她自己都无法理解的方式成长起来。导演 Hervé Demers 在拍摄本片的过程中,力图精准地捕捉到孩子在第一次理解死亡和失去这个概念的时刻。通过这样来诠释人们在走向所向往的成人世界,迈向成熟第一步时的微妙感觉。没有庞大的叙事,却真实反映出每

个社会个体的成长契机。也许是一个突发事件，也许是一件看似不经意的小事，让人长大成熟。通过自我的追问"我是谁？""我怎么了？"，可以衍生出一系列蒙太奇的、或奇幻或平凡的故事，而人物自身的冲突，正是人物寻找真实自我，探寻命运发展轨迹的重要历程。

---● 链 接 ●---

究竟是情节主导故事，还是人物主导故事，这个问题始终纠缠着剧作家。但不论是情节还是人物，都离不开人物自身参与活动。剧作家应聚焦个人自身的冲突，从内部层面打开写作的缺口，在人物自身矛盾冲突的过程中，创造不同寻常的故事。

6.2.2 人与环境之间的冲突

世界不是孤立的世界，人当然也不是孤立的人，而是处在一定的环境当中。这里所说的环境不是狭义的自然环境，而是广义的环境，指的是剧本中为刻画人物性格、制造戏剧冲突而展现的自然环境和社会环境。剧本中的环境，是故事中人物所生活的、展现自身独特性格并驱使其持续行动的特定环境。人与环境的冲突可分为人与自然环境的冲突、人与社会环境的冲突两个方面。

1. 人与自然环境的冲突

对于自然环境来说，人类从大自然当中得到许多珍贵的赠予，但人类在生产、生活中又有意无意地对大自然进行着或大或小的破坏，同时人类常常面对可预知与不可预知的自然灾害。微剧本当中的人与自然环境的冲突，就是珍惜爱护还是予取予夺、和谐共生还是相生相杀的选择。

在微剧本当中，可以把自然作为剧中人物的直接对立面，使其与人物发生冲突。如灾后心理呈现短片《消防员的恐惧》，就把撕心裂肺的伤痛血淋淋地摆给

大家看。短片讲述了一位消防队队员在一次救火过程中受到了重创，灾难后心理重建，又重新回到消防队的故事。英雄不是高大威猛、无所不能的，而是从伤痛中恢复，克服自我恐惧。所以即使他脱下消防服，离开消防队，也没有人会苛责他。最难能可贵的是他"知其不可为而为之"，知道重新冲进火海，是对自己创伤心理的一次又一次的冲击，每一次的回想对他来说都是残酷的，但他依然选择了勇敢面对。也正如电影《比利·林恩的中场战事》，都是从灾难之后的心理创伤这个角度来表现灾难的残酷性和对人的消磨，从而赞扬战胜伤痛、战胜自我的真正的英雄。

高科技时代的到来，让人们离不开网络，离不开手机、电脑等一些通信工具，所有人的生活仿佛都被格式化了，城市化的进程让人们每天按照既定的剧本，上班下班、交际沟通、柴米油盐，我们与自然环境的亲密接触仿佛只剩下了旅游散心、游山玩水，何来冲突之说？但媒体时不时爆出违规工厂废料、污水污染土地、水源，无序开采破坏生态以及海洋垃圾等触目惊心的事件，也让我们目睹了人与自然环境的冲突。微剧本创作者有义务担负起呼吁人们保护自然、保护环境的使命。

当然，也可以在微剧本中展示世外桃源般的田园牧歌，展示人与自然的和谐共生。微博知名美食视频博主李子柒，作为微博签约自媒体，她的"古香古食"系列微视频《小孩小孩你别馋，过了腊八就是年》《卤水点豆腐，一物降一物》《川菜之魂——豆瓣酱》等作品，一直以古典的食物、古法的工序、古老的传统、古朴的炊具和古雅的氛围为素材，再配以素淡的古装和悠扬的古调，就像是一幅挥洒自如、闲适恬静的水墨画。这个女孩仿佛从古代穿越而来，静静地制作美食，静静地享受生活的美好，远离城市的喧嚣。返璞归真的自然气息，弱化了人与自然环境的冲突之后，留下的是深深的感动和岁月静好的祝愿。

2. 人与社会环境的冲突

所谓社会环境，则包含了时代背景、风俗习惯、传统习俗、文化观念以及政治、经济、道德规范、行为准则等固有的社会因素。相较于人与自然环境的冲突，

人与社会环境之间的冲突在剧本创作中运用得更多一些，更具有戏剧化的色彩。人与社会环境之间的冲突可概括为以下几种：文化层面、政治层面、利益层面等。

（1）基于文化层面的冲突。

人之所以区别于动物，就在于人类能够使用工具，这便是人类文明的开端。不同地域、不同种族、不同宗教、不同时代的人们，自出生起就沐浴着不同的文化氛围，当他们聚集在一起，冲突就在所难免。在日常生活当中就能寻找到素材：出生在城市且家境良好的女孩与成长在农村且家境贫寒、靠自我奋斗的男孩之间，即使有爱，也会因为生活习惯、三观的不同太大，有吵不完的架、拌不完的嘴；不同民族的朋友们相聚一起，虽亲如兄弟姐妹，但依然要注意尊重对方不同的生活习俗、饮食习惯；上海弄堂里吴侬软语的阿姨与豪爽干脆的东北大叔若发生了口角，起了争执，那肯定是各说各话，妙趣横生。

因此，基于文化层面的人与社会环境之间的冲突，在微剧本创作当中可谓有说不完的话题、道不尽的故事。

（2）基于政治层面的冲突。

基于政治层面的冲突，可宏大，也可于细微处见真知，给了微剧本创作非常大的空间。可以拿整个封建势力、封建思想、新生力量、进步思想的冲突做文章，如想要冲破枷锁却被牢牢束缚住等等；也可以抓住小人物随政治变换的起起伏伏，演绎乱世中人性的坦诚、奋斗的茫然，如《白鹿原》两个大家族不同子孙在不同的历史背景下，曲折的人生轨迹和命运归宿。

（3）基于利益层面的冲突。

俗话说"亲兄弟明算账"，自古代物物交换开始，人与人之间就有了利益的关系。柴米油盐酱醋茶，衣食住行，简简单单几个字，你可曾有想过它们背后是什么在支撑？是金钱，是利益。你可曾见到医院里，老父亲躺在病床上奄奄一息，门外的子女们却为手术费、治疗费、住院费吵得不可开交，红面赤耳？你可曾看到原本亲如姐妹的两闺蜜，因争夺一个出国进修的机会，戏剧般地演绎着塑料姐妹花的剧情？

基于利益层面的冲突，将人与人之间的关系残忍地剖开，展示出赤裸裸的人

性，贪婪的、懦弱的、争强好胜的、得过且过的……还怕你的剧本无内容吗？还怕剧本无故事情节写？只要找准了冲突的聚焦点，动人的故事和曲折的情节就会聚于笔端。

公益广告《竞价》，虽然不能说剧本有多么好，但导演通过讲述一个有关人类利益与生物链条关系相互冲突的典型故事，淋漓尽致地反映出法律与道德、人性与利益、正义与罪恶互相纠缠、互相博弈的社会现实，带给观众无尽的思考。"每隔十五分钟世界上就有一只大象被宰杀，为了它们嘴里的象牙。"国际上已经明文规定象牙交易是非法贸易，但许多国家都对自家边境的象牙交易睁一只眼闭一只眼。《竞价》中这种钻空子的做法让屠杀大象的现象屡禁不止，人们必须认识到：唯有禁止买卖，才能禁止杀戮！

在关系的层面，人与社会环境之间不论是基于文化层面，还是政治层面，抑或是利益层面，都会有着这样或那样的冲突，在生活中观察这些冲突并整理成你的创作素材，在创作中细化并放大这些冲突，让一个个冲突对剧情的发展起到推波助澜的作用。

● 链 接 ●

环境作为剧本中故事的大背景，有着太多可被挖掘的地方。不论是人与自然环境的冲突，还是人与社会环境的冲突，都可以作为剧本设置冲突的方向。透过人与环境的冲突，展示人物的生活、展现人物的性格、展开人物的活动，是延伸故事线、拓宽故事内涵的一条途径，观众将会从中看到更多、想到更多、收获更多。

6.3 冲突的设置技巧

通过前面两节已经充分认识到冲突在戏剧中的重要地位，以及如何聚焦冲突的焦点，现在来回忆一下：冲突作为戏剧的心跳，正确、适当地安排冲突能够充分地调动观众的情绪，并放大情绪的张力，使情绪的影响持久、深刻；同时冲突能够逆转情景，创造观众的期待，并推动剧情的发展；基于冲突在剧本创作中的重要地位和作用，创作者需要聚焦冲突的焦点，宁缺毋滥。这包括追问自己灵魂的个人自身冲突，基于文化、政治、利益层面等的人与社会环境之间的冲突，以及人与自然环境之间的冲突。接下来看一看剧本中冲突的设置技巧，大致包括但不限于以下四种：差异制造冲突、悬念延缓冲突、意外放大冲突以及巧合助力解决冲突。

6.3.1 差异制造冲突

其实在上一节当中讨论人与社会环境之间的冲突时，还曾经涉及以差异制造冲突，不论是文化层面的差异、政治层面的差异，还是利益层面的差异所产生的冲突，大体来说都可以将其归为"差异"制造的冲突。为免赘述，本节要讨论的以差异制造冲突只涉及角色塑造方面，将差异聚焦在角色本身，包括角色的性格差异、价值观差异和认知差异。下面以一部经典微剧本——女性细腻文化差异反思短片《奈茨维斯小镇》为例，进行具体的分析。短片讲述了年轻女孩Sara在离开家多年后，返回家乡小镇庆祝传统的天主教朝圣日，但由于文化的冲突让她感到难以融入。导演来自纽约，是一个自由导演和摄影师。故事来源于她的个人经历，她和家人从意大利来到美国，一直努力去适应她所生活的美国小镇，但是当她去到大城市纽约生活，再返回家乡后，她觉得家乡不再是记忆中的模样。

本片摄影一开始是1分钟的长镜头跟拍，直到Sara上车。这段跟拍调度暗示了Sara经过了一个身体层面的长途旅程，但是即将开始精神层面的更长的旅途。冲突表现在Sara在游乐场和儿时的好朋友碰面，她喝了朋友递给她的水，结果却是伏特加。她对此觉得不理解："你们就用这种把戏吗？"

她向邻居大妈介绍着她们没有听过的工作，叔叔乔伊给小女孩讲着故乡意大利天主教玛丽的由来，人们也不知道为什么要去庆祝，可是却一直这么做，对于不再信仰天主教的 Sara 来说这很困惑。最后引爆冲突的是她和妹妹的谈话，她们互相埋怨对方没有融入家庭，没有经常看望对方。

直到她遇到一位老者，跟她讲述自己年轻时的故事，她才明白人们不能改变什么，但他们活在当下的道理。短片最后一个镜头，Sara 和妹妹一起脱掉外套，跳进游泳池，曾经激烈的矛盾似乎在清冽的水中得到了化解。

1. 性格差异

龙生九子，各不相同。生活中每个人的境遇、过往、经历不同，自然会形成各不相同的性格。以性格的差异来制造冲突在剧本中是最具潜移默化的效果，也是最容易被观众接受的，其逻辑上也会更具有合理性。比如在讲述家庭亲情的剧中，父亲是一位沉默寡言，只愿意沉浸在自己世界中的艺术家，母亲是一位活泼开朗但是急性子的教师，那么两人势必会在日常生活中出现很多小矛盾。或是父亲包容母亲，或是母亲影响父亲，就是在这样的性格差异中上演一幕幕亲情、爱情的温暖故事。性格是一个人物设定和发展的最根本动力和最本质原因，通常说这个人物的发展不符合逻辑，这个"逻辑"很大一部分就是指性格逻辑。人物性格差异也是推进剧情发展的重要原因，矛盾、误会、争吵、和解、成长等都是剧情发展中的高潮点，不同性格的人物面对同一状况产生的截然不同的反应也很容易造成喜剧或者催泪效果。

2. 价值观差异

戏剧冲突通常都需要一个具体的对手，来代表群体的价值观。因此，以价值观的差异为切入点制造冲突，将艺术创造拉回现实生活，剧本的可信度就会明显上升。《欢乐颂》五个女主角因其原生家庭和生活经历、所处物质世界的不同，代表着不同的阶层群体，价值观必然各不相同——或独立、自强、努力，或尖酸刻薄却玲珑剔透，或一心摆脱生活困境而误入歧途。价值观深入骨髓，成为习惯，

并像箱子般封闭、固定，且逃离不了，使角色陷入一个反映其精神困境的环境当中。剧作者将价值观的差异放大，挖掘出人物内心深处的想法和矛盾，从而制造人物之间的冲突和矛盾，塑造的人物和故事才会接近现实生活，才能够最触动观众内心敏感之处。让我们每个人对号入座，在她们的行为里找寻到对应自己的那一个。在观看完整部作品之后，观众对作品的价值观以及剧中不同角色的价值观会有一个属于自己的完整判断。

3. 认知差异

任何人为人处世的态度和方式都跟其从小到大的家庭、社会环境因素有着重要的联系，而这些影响反映在人们的言谈举止上，最显著的就是认知的差异。一般来说，不必太过讨论剧中人物的认知差异，因为它经常在与价值观的差异里映射出来，更多的讨论常集中在剧本编排如何利用观众的认知差异去推敲情节、安排线索，但在这里，想提供一个稍显不同的角度，或许会对你有不一样的启发。知识水平、眼界的开阔与否造就了人们认知的差异，同样，经验也会导致人们认知事物存在差异。为剧中的人物角色增添认知的差异，并以此制造冲突，会使人物形象更加丰富饱满、富有生机。

6.3.2 悬念延缓冲突

剧本在根据整体构思去细化、组织各个段落或者场景部分的时候，不仅是机械地把这些情节和场景连接起来，更应该研究和引导观众观看画面后产生的心理反应，使观众牢牢地被情节所吸引，留下深刻的印象。从这个角度上说，创作的一些技巧，如制造冲突很大层面上是为了追求叙事的戏剧效果，而悬念则是延缓冲突的一条百用不疑的捷径。

亚里士多德在《诗学》中认为，人物的动作必须使"事件的发展顺序按照偶然的或必然的规律容许一种从佳运到厄运，或从厄运到佳运的转变"，而这种被剧作者有意安排的转变或机遇影响着剧情的发展。可以这样理解，这些转变或机遇，在剧本中可以将它设置为悬念，延缓冲突，吊足观众的胃口。

1. 什么是悬念？

希区柯克曾为悬念下过这样的定义："如果你要表现一群人围着一张桌子玩牌，然后突然一声爆炸，那么你便只能拍到一个十分呆板的炸后一惊的场面。另一方面，虽然你是表现这同一场面，但是在打牌开始之前，先表现桌子下面的定时炸弹，那么你就造成了悬念，并牵动了观众的心。"这个定义非常精准且通俗易懂地给我们讲清楚了悬念是什么。

悬念是来自心理学的名词，是指欣赏影视戏剧时存在的一种心理活动，这种心理活动是和故事中的人物、事件紧密相关的紧张心情，由持续性的疑虑不安而产生的急切期待心理。短片《宵禁》是 2013 年上映的美国微电影，短片开头是一个男子割腕自杀的场景，这极大引起了观众的悬念，原来正在割腕自杀的里奇突然接到关系疏远的姐姐玛姬的电话,恳求他去照顾九岁的侄女索菲娅几个小时。虽然里奇正处在人生的最低谷，本来已经决定放弃生命的他还是勉为其难地答应了姐姐的恳求。洗掉身上的血渍，包扎好伤口，里奇和索菲娅开始逐渐走进彼此的生命。几天相处下来，索菲娅慢慢接纳了里奇叔叔并依赖上了他，两个人的相处让里奇心中的坚冰逐渐融化。而当里奇再次准备自杀的时候，电话铃声又一次响起，人们刚被抚平的心再一次悬起，这次里奇会自杀成功吗？又发生了什么事情？当然，短片的最后，里奇放弃了自杀的念头，使他真正摆脱轻生念头的原因是他的姐姐需要他，他的外甥女需要他。因为亲情的滋养，里奇走出了人生的黑暗，这部短片让观众明白人生的美好或许就是因为有值得守护的人或事。《宵禁》这部短片 2012 年在克拉克夫电影节上映之后受到了广泛的好评，并且获得了第 85 届奥斯卡金像奖,这部短片的导演后来还将这个短剧本扩充成两个小时的大电影，但反响并不如短片强烈，可见短剧也存在独有的优势。

2. 为什么设置悬念？

在希区柯克的定义中不难发现，悬念即观众或者听众对文艺作品中人物命运的遭遇以及未知情节的发展变化所持有的一种急切期待的心情，本质上是为延缓冲突、造成观众情绪紧张的情节设置，是文学、戏曲、影视等作品中的一种常用

表现技法，是吸引受众兴趣的不容忽视的艺术手段。在微剧本创作中，营造悬念进而延缓冲突，并由此形成剧情前后的反转和剧中人物命运的转变，必然会使观众对剧情中的悬念以及由此产生的冲突、转折、发展、结局等剧情环节更加充满好奇心和探究心。

所谓以悬念延缓冲突，其实与情节设计技巧之中的"延宕法"，有着异曲同工之妙。延宕，之前所提到的，是在故事中有意表现出的延缓，在使观众着急上火的同时，却又增强了其想知道答案的迫切心情，而那些自以为已经从蛛丝马迹中推断出悬念究竟为何的观众，更是迫不及待地想求证自己的推论正确与否。悬念的设置，就是要"卖关子"，延缓冲突的发生，进而增强剧本整体叙述的张力和表现力，达到特定的艺术效果。亦如明末清初著名文学家、戏剧家、戏剧理论家李渔在其《闲情偶寄》中提出的有关"收煞"的要求："暂摄情形，略收锣鼓"，令人揣测下文，不知此事结局如何。观众欲知下文如何的探究心更加强烈，观剧愿望也就更加强烈。

这里，以一部英国悬疑短片《疲倦不堪》神结尾为例说明设置悬念的意义。该片开篇以特写镜头暗示了一个破碎的家庭，主人公口中的条条罪过都是他对父亲的谴责。而细听前面自述时的口吻可知他其实并无"悔过"之意，当事者可能已经不以为然，但得到受害者的宽恕却没那么容易。结尾剧情反转得当，将短片提升到一个新的层次。"对不起，我已精疲力竭，于世界亦再无留恋，今日我写下遗言，自作了断与世辞别……"一间精致的屋子里，男子手中的笔缓缓落下，心中默默忏悔罪责，仿佛只是一场普通的自杀事件，但短片在末尾镜头一转，揭开这桩蓄谋已久的弑父阴谋。整部剧紧凑地围绕着这个谜团和悬念在展开、推进，而牵扯出的可能却是更加深层次的东西，进一步吸引观众的注意，引发观众的好奇，延缓冲突发生，将更大的冲突和矛盾藏于悬念之后，增强戏剧的张力，让观众心甘情愿地等待新的剧集更新，等待着谜底的揭开。

3. 如何设置悬念？

西方剧作家贝克曾经说过："引起戏剧兴趣的主要因素是依靠悬念。"悬念

设置的成败对于剧本创作的成败具有决定性的影响，因其关乎着剧本所要表现故事本身的可欣赏程度和叙事的完整度，更直接影响着剧本是否有足够的魅力从观众的期待视野以及审美心理两个角度吸引观众，将故事讲述给观众，完成自己的价值传递。因此，如何成功地设置悬念，是一个非常值得探讨的课题。

下面将以几个案例，从叙事结构、人物塑造两个方面入手，由点及面地具体分析剧本中悬念的设置技巧。

（1）叙事结构。

首先，叙事结构可分为线性叙事和非线性叙事。依托线性叙事创作的剧本，主要是围绕故事发展的因果关系和事物发展的不可预知性来设置悬念；而依托非线性叙事创作的剧本，主要通过倒叙手法预设结局倒推情节发展来设置悬念。

线性叙事作为最常用的叙事手法，按照时间顺序、因果关系来建构故事情节，配合这种叙事结构来设置悬念需要遵循事物发展的逻辑和内在动力，并能够预设伏笔，充分激起观众的好奇心。此种方式的优点在于，观众被蒙在鼓里，一直在为剧中人物担惊受怕，直至剧终的那一刻才会真相大白，观众也会将悬着的那颗心放下，长舒一口气，或感动，或悲伤，或叹息。

如阿加莎·克里斯蒂的《东方快车谋杀案》，这部来自世界推理微剧本三大宗师之一的代表性微剧本，曾三度被搬上银幕，不仅因为这是"阿婆"最具代表性的作品，更因为在线性叙事下其惊世骇俗、颠覆套路的反转结局。微剧本用了很大的篇幅来描写当凶案发生时侦探波洛先生如何询问列车上的人，也用很多描写让观众感知那个杀人现场的不合情理之处，当观众从已显露出的蛛丝马迹中费尽心力寻觅，并以为自己已一步步接近了真正的凶手时，故事的结局来了一个翻天覆地的反转：是除波洛及其朋友之外的那一整个车厢的人，共同谋杀了被害人，估计绝大多数观众都被震惊到了。这就是线性叙事设置悬念，让人沉浸其中却又对结局震惊不已，印象深刻。

非线性叙事是体现蒙太奇这一影视艺术特有手法的典型，于悬念设置来说也非常重要。如倒叙手法的运用，在剧本创作中倒叙手法常表现为将结局在整个故事的开端就抛出，让观众带着答案去剧中探索原因及其细节。

典型的例子如新世相戳心短片《一个下班不回家男人的回家之旅》。某天晚上，一个下班不爱回家的男人收到一条神秘短信，他开始思考这个人是谁。看着未知号码，他尝试回复对方，在离家300米的地方，对自己的生活开始重新审视，关于工作、关于家庭……倦怠之感神不知鬼不觉地袭上心头。这样的生活真的有点糟糕吗？也许并不是吧！由此，影片开始后，无旁白、无对话，仅仅通过一个下班不回家的男人伫立、沉思等一系列动作向观众抛出疑问，悬念设置完成。

（2）人物塑造。

人物是剧本故事情节的主体，从人物的角度入手制造悬念是非常好的选择，这其中包括对于人物的设定、新人物的出现以及人物之间的关系等三个方面。

剧中出现的任何一个人物都有其特定的作用，或者是揭示剧情发展的深层逻辑，或者是替导演表达创作意图，又或者是调剂主要人物关系。对于剧情片来说，好的人物形象塑造是剧本故事能否充分表达的最重要一环。一部优秀的剧本，其人物设定应该有层次、有冲突。人物层次指的是每个人物背后都要有其他人物所不能完成的叙述功能，人物和人物之间要建立尽可能复杂的关系网络。人物设定有冲突指的是人物的性格、目的、思维等要尽可能地有差异，雷同人物在短剧本中完全是浪费时间的。

新人物的出现一定要掌控好节点，如果已经出现的几个人物能够将剧情顺利地展开下去，那么就不需要再出现一个新的人物。但如果是正好在疑团丛生的时候，出现了一个新人物，那么观众就会被自然引导去思考这个新角色对眼前的谜团产生怎样的催化作用。小孩这一角色通常在以家庭亲情为主题的剧情片中承担着促进家庭关系进一步和谐发展的作用，但也暗示着老人加速衰老的事实。忘不了过去恋情的男子长久地沉浸在悲伤中，而一个新女孩的出现说不定可以帮助他走出悲伤，但也很可能使他道出一些不为人知的故事。

人物之间的关系网络是剧本最精彩之处，尤其是随着剧情的发展，观众能够隐约感受到人物之间隐秘的关系，秘密、过往、心事、矛盾等导演不愿意让观众直接感受到的部分，随着剧情发展都能被观众找到蛛丝马迹，这样才能不断吸引观众的注意力。当然，人和人之间的关系有很多种，朋友、情侣、父母、师生等，

这构成了宏观的社会关系，也是每一个人实实在在身处其中的生活。如何和朋友相处，如何处理失恋、离婚的悲伤，如何面对父母的不理解，如何在老师面前表现优异又能做真实的自己，这是每个人成长过程中都需要面对和思考的问题。好的影视作品应该给人以启发，给人以共鸣。因此，剧本人物的关系设置一定要真实，要细腻，但也要高于生活中的某一种具体类型。

> **● 链 接 ●**
>
> 悬念设置之于剧本冲突的延缓，是一种能够全面、充分地调动观众好奇心和情感张力的有效技巧，其对于剧本故事情节的推动更有着非常重要的作用。想要讲好一个故事，并将故事讲得精彩，使剧本本身富有艺术性和新颖独特性，不妨试试设置悬念吧。

6.3.3 意外放大冲突

威廉·弗洛哥，UCLA 电影剧作计划的传奇领导人，对于"意外"曾这样举例："假如你上了点年纪，坐在公园里，想用一袋鸟食喂喂鸽子，你会怎么做？如果你把整袋鸟食都倒出来，鸽子们会一拥而上围着你，不过 45 秒的狂欢之后，鸽子就会吃光所有鸟食，然后拍拍翅膀飞走了。但是如果你是一会儿扔出一点鸟食，一会儿再扔出一点，那么它们就会围着你一整天。"

举这个例子来形容剧中的"意外"对观众情绪和注意力的掌控再合适不过了，将观众们想要知道的东西展示给他们的过程持续的时间越长，就越能吊足观众的胃口，观众保持兴趣的时间也会随之变长。而一旦观众早就已预料到了故事中人物、情节的后续发展，可想而知，观众对剧情的兴趣就会骤减。这个道理对于冲突的设置来说也是一样，意外之于冲突就像手里的鸟食之于鸽子，当你在剧中不是按部就班地描述情节，而是不时制造些意外，就会有效地抓住观众的注意力，

而原本不那么明显的冲突，或者隐藏在某种情势之下的冲突就会意外地出现而浮出水面，一句话，意外能够放大冲突。

意外在微剧本创作者的手中不是制造小惊喜的"鸟食"，而是制造巨大惊喜的秘密，是能够调动观众吸引力的"重型武器"，需要经过深思熟虑、周密部署。那么对于微剧本创作来说，如何才能通过意外来放大冲突呢？

回到情节构建的三个重要的要素上：人、事、物。人，是故事情节的主题；事，是串起故事情节的环扣；物，是用来完成剧情环境造型或人物造型的。所以，想要利用意外来放大冲突，离不开人、事和物。

1. 意外的人

在剧情发展时，意外的人出现会使故事变得更加扑朔迷离，特别是对于剧中冲突的放大，有着非常重要的作用。

以马思纯主演的北电 2011 届联合毕业作品《十字路口》为例。这部短片讲的是一个小故事，主角是一个心软的交通警察和一个想凭美貌钻空子的女车主。故事讲得很轻，多数镜头是在马路边和女孩（马思纯饰）的车里取景。虽然两人从头到尾都只淡淡地开着玩笑（最亲密的接触是女孩强迫症发作，咬掉了男交警肩头上的线头），但胶片对于整体氛围的塑造实在不容小觑，光看着他俩的交流都能感受到温暖亲和。男主角"警察"的身份也很有趣，虽然应该是铁面无私的，但在坚持原则的同时非常意外的人性化。在微剧本的意外的人物设置上，虽然不会有长剧那么多，但是出现意外的人，对于剧本中冲突的放大仍然有关键作用。

2. 意外的事

平铺直叙，淡淡地讲述一个故事能让观众从中找到一种平和与安静，但是若在平常发生的故事中添加一些意外的事，必能产生不一样的效果，可以说意外发生的事对于冲突的放大也有很大的作用。

悬疑反转人性短片《撞车》是新片场创作人阿门的个人作品，简短的篇幅充分体现出了人性的脆弱和难以逆转的命运安排。整部短片将空间局限在车的狭小

空间内，从整体的视觉上给人带来一种紧张和焦躁的情绪，通过演员的表演，将主人公的人物内部矛盾最大化，从而给观众带来特殊的视听感受。当一个人遇到极端的困境，对自己的人生感到无望，甚至是绝望时，他面对周边的一切会有什么感受？而周遭的人对他的劝导又能产生什么作用？其实这也回归到了人性的问题，你内心承受着无限的自我矛盾而没有好的发泄渠道时，也许毁灭就会是最自然的办法。然而，不走到终点，你是不会知道命运之神到底对你的命运做了怎样的安排的。一切并不是你所想的那样，这就是你的思索给你的，以及命运给你的。

3. 意外的物

与意外的人和意外的事一样，某一个意外事物的出现，其特殊的象征意味，会对剧情的发展产生或反转或推进的惊艳效果，也会对剧本中情节冲突的放大，具有难以替代的促进作用。

青少年间的霸凌问题一直是国际化的社会问题，魁北克天才青年导演哈维尔多兰的《学院男孩》便运用抽象的超现实手法描述了此现象，让观众的心灵和视觉都产生深深的震撼。短片运用了许多对主角的特写或中景镜头，从而使观众可以一直牢牢跟住主角的情绪。片中并无过多旁白，只一个眼神、一个手势便能很好地表现出导演希望表现的情绪，含蓄和真实有时候在微视频里才是最有力的武器。

总之，不论是意外的人、意外的事，还是意外的物，对剧本中冲突的放大都有着非常重要的作用。如果你觉得剧本过于平铺直叙，如果你觉得故事可能会索然无味，那就制造冲突，并用意外将冲突放大，你将发现故事由此风云突变，观众则被牢牢吸引。用意外放大冲突的创作技巧在篇幅较短的微剧本中更能显现出"速率刺激"的效果。

> **链接**
>
> 为冲突的设置加上意外的元素吧!出人意料的情节和意外的发生都会瞬间将观众的情绪调动起来,为你的剧情加上震惊和意外的效果。这种做法是保持悬念,放大冲突,让故事环环相扣却又充满戏剧性和审美意味的重要法宝。

6.3.4 巧合助力解决冲突

本章用了大量的篇幅和案例来讨论如何在剧本中设置冲突,制造高潮和矛盾点,激起观众的探究欲和好奇心,给故事增加波澜。但是只有冲突而不想办法解决冲突,连"欲知后事如何,且听下回分解"的机会都没有的故事,就不是完整的故事。

解决冲突,让一切归于平淡,是对冲突最好的收尾。而巧合,就是助力解决冲突的办法之一。下文将讨论如何用巧合来化解冲突。

1. 巧合的意蕴

所谓"无巧不成书",这里的巧,就是巧合,即若干小概率事件一起发生,恰巧吻合。在微剧本创作中,巧合即利用生活中发生的偶然、凑巧的事件来组织故事情节,解决矛盾和冲突。

微电影《调音师》在充满悬念的情节中开始,诡异的气氛、暗沉的色调,一个光着上身的男人身后一片模糊,伴随着阵阵钢琴声,又在同样充满意蕴的情节中结束,主人公依旧弹奏着钢琴,伴随着"砰"的一声,不知是关门的声音,还是枪响的声音,短片终结。本片讲述一名学习钢琴15年的天才钢琴家阿德里安,在梦寐以求的钢琴大赛中功败垂成,15年的努力付诸东流,人生跌落谷底。经过一段时间的调整,阿德里安重新振作,成了一名"盲人"钢琴调音师。别人认为他听觉非常敏锐,他由此得到更多的认可和同情,但事实上他只是带上了一副

墨镜,借以窥视别人的生活与隐私,他沉浸在这种虽处闹市又仿佛置身世外的超然之中。但是有一天,他来到一户人家工作,殊不知这里刚刚发生一起凶杀案,他目击了整个案发现场,为了活命他只能克服心中的恐惧,视若无睹、强自镇定地继续给钢琴调音,他最终有没有被杀?短片并没有交代,短片停留在戛然而止的瞬间。人们看完短片,内心忍不住为主人公捏了一把汗,但同时也为主人公感到可悲,生活不能因失去信仰就寄望于伪装,而自作聪明其实是另一种自寻短见。

2. 如何设定巧合?

巧合之于冲突的解决有着颇为重要的作用。创作者已经下了很大的功夫制造冲突,那么为了解决这些冲突,到底该如何设置巧合才不至于突兀,不至于让剧情前后看起来不相干,给观众一种草草了事的感觉呢?

设定巧合,要力求真实合理,要巧在理上。巧合,要成为逻辑上的必然,成为命运的出口。用巧合化解冲突,让故事有一个完整的结尾,是一项艰巨的挑战和任务,而这需要微剧本创作者们不断在创作中推演。

● 链 接 ●

《辞海》中关于"冲突"有如下释意:文艺作品中所刻画的不同性格、不同情势、对立力量或人物内心各种思想感情的矛盾及其激化。在叙事性作品中,冲突是构成情节的基础,是展现人物性格的手段;戏剧影视作品异常注重冲突的展示,因为没有冲突,就不能构成戏剧。因此,学会制造冲突、找准冲突的焦点,并巧妙地设置冲突、延缓冲突、放大冲突,最后圆满地解决冲突,是每一个剧作者毕生研修的功课。

07
第七章

稳扎稳打：锤炼视听语言

视听语言集影像艺术和语言表达于一体，涉及多层次审美鉴赏。观众对艺术作品的要求越来越高，开始追求观看视频过程中真实且丰富的审美体验，这就要求创作者在创作剧本时要稳扎稳打，设计好视听语言这一重要部分。

> 有声电影发明以来，声音成为影视剧作重要的组成部分。声音的介入，为影视艺术的发展带来了质的变化，观众对影视作品的视听审美感受变得更加深刻、更加全面。特殊的性格、特定的环境和某些场合中的人物的深层次心理活动，是很难用画面去表现的，因此需要声音的辅助。"台上一分钟，台下十年功"，研究剧本创作中的视听语言，稳扎稳打，同样是一个优秀的剧作家应该提前修炼的功课。

7.1 何为视听语言？

所谓视听语言，就是利用视听刺激的安排，而向观众传达出来的感性语言，包含影像、声音、剪辑等各个方面。其中言语内容是最重要的一个部分，是传达人物内心、处世原则、人生哲学，以及故事发展线索的重要媒介。微剧本中的视听语言主要包括独白、对白、旁白、潜台词等，是一种体现创作者初衷的方式，更是用作品反映生活的艺术方法之一。

7.1.1 独白

在剧中超过 8 句以上的连续口头表述，被称为独白。所谓独白，是指以剧中人物自言自语或以画外音形式出现的剧中人物的内心独白，是一种最私人的交流方式，它单刀直入地向观众传达信息和主题，特殊情况下也有在对白中以独白形式出现的独白。（"画外音"，即角色谈论一个场景，但他在说话时，观众并不能看到他的嘴部动作，甚至该人物可以不出现在场景内，但是他置身于影片世界之外并实时地对正在发生的事情发表一些言论。也许独白角色不想让场景中的人听到他实际在想的事情，但他希望能被观众知道。）

独白的主要功能是揭示人物内在的心理活动，是剧本塑造人物的一种常用手段。同时，剧作者也会借此来表达自己的立场和观点；独白的段落总是力图使镜头的视点更具有主观性，或者逼近人物的真实状态，或是模拟人物的视线进行叙事，呈现人物丰富甚至矛盾的内心世界。

1. 独白的类型

独白包括角色的"内心独白""自言自语""讲解说明"等三种形式。

（1）内心独白。

所谓内心独白，就是剧中某一角色在其他人物的动作影响之下，随之产生的内心反应和波动。内心独白往往不是该角色与其他剧中角色进行直接交流，其作用在于从人物内心来呈现人物性格，塑造人物形象。因此，在应用时应该注意人物语言的个性化，并赋予内心独白丰富的潜台词。

如《一个人的香港》当中，导演张金煜通过一名失恋女子的内心独白，讲述她治愈失恋的日常，画面清新文艺，香港街道的繁华与女主角的失魂落魄形成对比，舒缓的音乐带着淡淡的感伤，缓慢的节奏将人带入悲伤的氛围中。失恋很容易，告别也很容易，但是如何度过失恋的这段时光，却是最难熬的。见不到那个曾经熟悉的人，却忘不掉曾经养成的习惯：在同一个站台等候同一班车，在熟悉的街道来回走过，在相会的小店一个人品味两个人吃过的菜……"习惯，像永不愈合的固执的伤痕，一思念就撕裂灵魂。"失恋的伤痕，或许要时间才能弥平，片尾空镜头的留白或许便是暗示这样的感悟。

（2）自言自语。

剧中人物自言自语的声音与画面基本同步，人物直接表达自己的观点、看法，不受其他人物和情节的干扰，而观众也最容易被人物自说自话时的情绪感染。

二更视频曾经制作过一个小短片《九十九位老人讲述人生故事》，4分多钟的时间里，老人们分别介绍自己的年龄，分享自己年轻时的梦想，回忆岁月印刻在他们内心的遗憾，让观众瞬间泪湿眼眶，内心却温暖治愈。有位老爷爷开了新

中国第一家私人照相馆，他这样回忆道："1986年我结婚，妻子拿出钱让我到上海买衣服，结果我买了老相机，婚礼只能穿工作服，导致她父母亲和她哥哥全部不参加……"观众听到老爷爷真诚执着的回忆，既佩服他又觉得他可爱，老爷爷的形象就在这样简单的几句独白里丰满了起来。另一位72岁的老奶奶深情地回忆了自己当年的跨国恋情："曾经有一个越南的翻译，我们给他们演出，那个翻译跟我同台报节目。后来我们就通信，那个时候他甚至抛弃自己的工作跑到国内来寻找我。后来信被团里领导发现了，不许我们交往。我，就拒绝了。"任谁听完这段回忆都会唏嘘良久，老奶奶听似平静的语调中透出的是对错过的爱情、遗失的美好的深深遗憾。

剧中人物的自言自语向观众展示其矛盾且丰富的内心世界，娓娓道来的话语之中，人物的形象更加丰满了，角色特征更加清晰了，也让观众印象更为深刻。

（3）讲解说明。

讲解说明应该是对情节发展最有影响的一种独白类型，因为它可以阐述观众所想知道的关于剧中故事的所有事实，并满足观众对剧情的好奇心。

摄影师竹子为手机品牌vivo拍摄的《寻城记·伦敦》这一部3分钟的小短片中，开头就出现了竹子的讲解独白："我叫竹子，短片摄影师，北京人，这是我在伦敦生活的第八年。八年里，跟三个男人分手，搬过五次家，买过一辆车，送过十多个朋友回国，回头的时候只有你一直在这里。谢谢你啊，伦敦。"简单抒情的几句话就将观众带入了一个女孩在伦敦的生活。随着镜头的切换，伦敦的街头、河流、书店都渐次出现在观众的眼睛里，竹子这样说："我曾经想把一整座城市装进我的镜头，在河道上漂流的惬意，在旧书店里发现一本爱书的惊喜，老友厨房里的温馨，午夜邂逅陌生人的悸动……眼睛如果可以发现美，心也会快乐起来。"随着独白出现在屏幕上的是vivo手机镜头中的伦敦，观众也跟随着竹子和她的独白来了一场短暂的"伦敦旅行"。

你的剧本当中也可以出现这样一个剧情，让你的人物出现一段独白，解释所有的事情，并表达出他的感受。

2. 如何创作独白？

如果想要训练出扎实的人物独白写作功底，让人物独白令人印象深刻，就请在写完独白之后，着重思索如下问题，并将其当作审核独白是否合格的标准。

（1）这段独白是不是对角色的塑造大有帮助？如果少了这段独白人物形象会不会不完整、不突出呢？这段独白非要不可的原因是什么？

（2）这段独白能不能推动情节的发展，并揭示出主题？

（3）这段独白的表达是否独特？是否能快速吸引观众的注意力？

（4）除了独白的方式，人物或者故事情节还有没有其他的方式表达呢？换一种方式表达是不是更好？

独白的运用需要谨慎，因为剧本需要选择形象化的表达系统，即用画面和印象来进行叙事。只有在必要的时候、需要创造出特定效果的时候才可以使用独白。滥用独白，会使影片的视觉感染力下降。且应该注意，独白的内容不应该重复画面上已经表达清楚的信息，而应该提供画面上看不到的东西，如人物的内心世界。在独白创作中，要注意通过声画结合的原则来给观众提供两种信息：一种是具体可视的画面视觉形象；而另一种是抽象的语言描述，形成完美的组合。

● 链 接 ●

独白，是影视作品中人物语言的重要形式之一，是人的内心世界的外化。通过独白展示人物的内心世界，能够充分地展示人物的思想、性格，使观众更加深刻地理解剧中人物的思想感情和行为动机。独白作为剧本的重要组成部分，创作独白需要细细揣摩，多多练习。

7.1.2 对白

悉德·菲尔德在《电影剧本写作基础》中曾经这样给对白下定义："对白是

人物的一种功能，它可以推动故事向前发展，向观众传达事实和信息，揭示人物，建立人物之间的关系，使你的人物显得真实和自然，揭示故事和人物的各种冲突，揭示人物的情绪状态，对动作进行评价。"

1. 了解对白

对白是指两个及两个以上人物的交谈活动，也是塑造人物形象的基本手段。通过对白，能够有效揭示人物的内心世界，叙述说明、刻画人物的性格，以及推进剧情的发展等。运用对白时，应该达到以下基本要求：

（1）对白应该符合人物的身份和性格，具有鲜明的性格特征。让一个本就内向安静的人，每天大喊大叫恐怕是不合逻辑的。

（2）对白应该符合当下的情景，并符合人物之间的关系。

（3）对白应该简明、生动，在必要的时候还应该设置潜台词。

（4）对白更应该与画面及其他元素，如音乐等密切配合。如人物在安静的咖啡馆交流，对白就应该是轻声细语的。

（5）对白不宜太多，且应该口语化，否则会显得生硬、做作。

有声电影发展到今天，对白在影视剧、各种视频当中的作用至关重要，在一部影片中人物对白的质量常常是决定这部影片能否成功的重要因素。但对白又是剧本创作当中难以掌握和运用的部分。好的剧本对白一定是符合情节设定的语言，一定是贴合人物性格设定的语言，一定是充满潜台词和深意的语言，一定是能够诱导观众或者让观众恍然大悟的语言，一定是帮助剧作者交代说明人物内心、深藏不露但却不可或缺的语言……而所有这些，对一个初出茅庐的剧本创作者来说都是难以掌握和运用的。

于初学者来说，对白仿佛能够信手拈来——表达人物感情时，直白地说出"我爱你""我恨你"就好了；想要铺垫人物背景时，简单告诉观众"这个姑娘从小被父母抛弃，家境贫寒，从小受尽欺凌，性格孤僻敏感"即可。看起来好像是这样的，借剧中某个不起眼人物的口，简单交代故事发生的背景，一切不就迎刃而解了吗？

但事实是怎么样的呢？毫无掩饰的对白写起来倒是简单，但这样的对白展示出来的剧情，就像白开水一样，让观众食之无味。这样的剧本还有审美价值吗？

2. 如何练习对白

（1）从无对白写作开始。

对白对一部作品来说是至关重要的，对于画面感的营造能力、想象能力对影视作品来说也无比重要，但这都不是容易掌握且成功操作的。对于初学者来说，过度依赖对白极易影响画面营造能力的培养和提高。因此，几乎全世界范围内知名的、不知名的电影院校在培养新入行的学生微剧本创作能力的时候，都会将无对白的小品练习放在首位。

也就是说，学生们在最初试着创作剧本的时候，是被规定创作的人物不需发声，即没有对白。当然这么做的目的不是让学生去创作一部默片或者无声电影，相反，这么做是为了教会学生如何利用电影中除了人物对白之外的其他内容如声音、背景、音乐、故事情节去引出情节，传递思想。

将无对白的写作放在最初的学习阶段，促使学生将注意力放在画面的营造和情节的把控上，以此来训练学生的影视思维能力，等学生对电影造型艺术有了更深刻的理解，体会到人物性格塑造的基本方法时，再进行对白写作，会达到事半功倍的效果。

（2）适时进入对白写作。

盲目地回避对白写作是绝对行不通的。自有声电影发明以来，对白对于影视剧本的重要性是不言而喻的。人物之间的对白不仅构成实际日常生活的重要组成部分，于剧本来说更是重中之重，对白所占的比例甚至比场景描写、动作描写和心理描写的比例都要大，对白更是刻画人物心理、塑造人物性格的重要武器。一个妙语连珠、拥有精彩对白的剧本，必然会获得观众的青睐。在这里，对白变成一个微剧本创作者功底的试金石，最容易暴露微剧本创作者的创作水平。所以，要提升创作水平就必须适时地进入对白写作。

3. 撰写对白

（1）撰写对白之前。

创作者需要有一些语言方面的储备：记录生活中所听到过的对白，并研究人们讲话的各种模式。你是否曾注意到人们习惯用哪种特定的方式谈话？闺蜜之间如何聊天？兄弟之间如何互相调侃？父母与子女之间呢？是严肃还是温馨？尽量把你所听到的能够真实反映出人物想法的对话模式和经典台词细心记录下来。

此外，你有没有意识到不同省份的人，讲话方式是不同的，他们的习惯用语也是不同的？不断更新自己的语言储备，并将那些有趣的、有特色的对白记录下来。这里有一个小窍门，在不同地方旅行的时候，可以特别去一下当地的菜市场或者小饭馆，因为那里总是隐藏着当地最纯正的口音，是一笔宝贵的财富。

（2）撰写对白之时。

创作者需要时刻谨记一条原则：让观众渴望对白的出现，对白只能用在当视觉效果无法传达信息的时候。因为对白越多，观众对人物和剧情的印象越深。

莎士比亚的戏剧中，每个角色的语言都是独特的，烙上了本人的印记。在撰写对白之后，通读一个脚本，如果在不清楚具体的情况下，仅从对白中就能够分辨出来是谁在说话，你创作的对白就是成功的。而为了能够写出贴近现实生活的对白，写出有质感的对白，你需要学会倾听，在生活中用自己的耳朵去记录声音，记录形形色色的人不同的说话方式。

（3）需要注意的方面。

用语恰当。应让每个角色都有其特定的说话方式，不仅能够和剧中其他人物区分开来，而且应该是独一无二、别具一格的，让每个角色的魅力在用词、口音、语气中生动地表现出来。比如大家熟知的著名小品演员冯巩，每年的春节晚会上，他都会以一句"我想死你们啦"作为开场，"想死你们"这句话用得就非常考究，不仅表达了一年时间之后相见的喜悦，更表达了与观众之间浓浓的情谊，拉近了与观众的距离，并成了冯巩独一无二的风格。

语法结构。可以根据人物角色所处的历史背景和社会环境创造一些有趣的词语，或者对旧词进行改造。试着减少一个词语，或者调整一下语序，再或者创造

出一些新的词，或者为人物选择一种与众不同的讲话方式，也可以巧舌如簧、滔滔不绝，也可以经常说一些不完整的句子，或者在句末加上一些习惯用语等。

看看那些经典角色是如何组织语言的：

NEW ERA 青年电影季最佳动画 / 实验短片奖《爱山记》用喜剧结合人物自述的形式讲述了一位 1992 年出生的盲人女孩的乐观生活。影片伊始，黑漆漆的屏幕里传来女孩的声音："哎哟我去！完了，老了，我要死了。死之前再去吃一顿黄焖鸡米饭，哈哈哈我怎么觉得自己就这么点出息。"此时观众并不知道主人公是一位盲人女孩，但是会被她的乐观和幽默吸引。在她讲述因为从小眼睛看不见而被家长忽视的时候连用了四个叠字成语"孤孤单单、冷冷清清、困困劳劳、凄凄凉凉"，并且用京剧的形式唱出来，貌似冲淡了悲情意味，但实际上让观众心里更加五味杂陈。在回答别人提问说因为眼睛问题找不到男朋友的时候，她戏谑地调侃自己说："可惜啊，CPU 出产的时候黑屏了。"她用幽默乐观的态度，把因为眼睛看不到，所以找不到工作，也没有伴侣和婚姻这一系列的苦难云淡风轻地讲给观众。她的讲述越是淡定、从容，越是在观众心里激起了层层涟漪。

创造习惯。这个世界上没有哪两片叶子是一模一样的，同样，任何剧本当中也没有两个角色是一样的，即使双胞胎都会有自己有别于对方的小习惯。这些习惯用语向观众展示了真实的人物内心。如著名评书大师单田芳在讲到深仇大恨时，总会说"一天二地仇，三江四海恨"；喜剧演员宋小宝常挂在嘴边的一句话就是"没毛病"，而且一定要带上正宗地道的东北腔；等等。

对白是一种塑造人物形象的重要工具，更是人物本身的一种功能。毫无疑问的是，在对白描写功力上，有些剧作者总是表现得更加有天赋。但是，不要气馁，多多观察、多多练习、贴近你的人物，足够了解他，让人物活在你的心里，这样就能创作出一个完整的、多维度的人物，并写出隽永和精彩的对白，展示你的人物，增加你故事的张力。

故事中的人物对白，就像是跷跷板的两端，两个人你上我下，忽高忽低。因此，对白不能是直来直去的，应该要让人听起来自然，除此之外还得能够给观众透露出点什么。这两个诉求听起来是矛盾的，而剧作者要做的，就是将这两个诉求和

谐地统一起来。不妨试试潜台词吧，将要展示的内容隐藏起来，让观众细细体会，仔细寻找，这样剧本是不是更有趣味呢？

> **链 接**
>
> 有人说，画面是电影的生命。任何一部影视作品，单靠人物对白是不能创造出精彩的画面质感的，因为对话再多总有停止的时候，总不能让人物滔滔不绝地说话。当对白停止的时候，微剧本创作者要做的就是让对白的内容延续下去，充分激发观众的想象力和创造力，在观众的脑海里形成相应的画面。

7.1.3 旁白

《阿甘正传》中有这样一段旁白："人生就像一盒各式各样的巧克力，你永远不知道下一块将会是什么口味。"这样一句简单的话，概括出了浅显但又深刻的人生感悟。这就是旁白。

在剧本中，旁白可能是比独白使用得更为广泛的描述性语言，相信大家对于旁白一定不陌生。最常见的旁白往往是一个客观的第三者的声音，向观众娓娓道来，将观众逐渐带入故事中的世界。

1. 了解旁白

旁白是指某一位戏剧角色在其他剧中人物不知情的情况下对观众说的话，也包括影视片当中的解说词。旁白的说话者不出现在当前画面当中，直接以语言来介绍剧中的内容、交代剧情或者发表某种议论。

作为戏剧名词而产生的旁白，用在影视剧中则成了一种独有的人声运用手段，它常以"画外音"的形式出现。同时旁白又可以分为主观旁白和客观旁白两种，前者以剧中某一角色的第一人称出现，后者以作者或作者假托的第三人称出现。

在写作旁白时，并不要求非常口语化，反而应该具有一定的文学性，避免画面内容的重复和对主题的直白讲述。

2. 旁白的类型

通常，旁白作为剧作结构的一种辅助性手段，用来说明剧情发展的时间、地点和周边环境，交代故事发生的大背景；或者连接剧情的大幅度跳跃，使观众及时跟上剧情的发展；介绍人物具体情况以及对剧情当中某些内容作出必要的解释或者发表具有某些哲理性、思辨性、抒情性的言论。具体总结如下。

（1）说明性旁白。

这类旁白是剧作者为了让观众快速了解即将要展开的故事的大致背景，以一段旁白作为开头，不仅涉及故事背景，还会指出剧中的主角，讲述这部影片会展开怎样的一段故事或者讲述什么样的观点。

《狮子山下的故事——让下一代看见》是刘德华担任旁白的一部影片，他这样讲道："你觉得香港还有没有希望？有的人说没有，但我觉得，有。"很快观众就会知道这是一部探讨香港未来的影片。紧接着影片进入了回忆，"香港不一定是现在这样，（20世纪）八九十年代的香港好有冲劲。地方小小，志向远大，好像什么都有可能发生。"那个年代香港的经济成就举世瞩目，香港的影视作品远扬日韩甚至欧美，但是这颗曾经耀眼的星星逐渐黯淡了。目前香港最大的问题是人多地少，资源极度紧张，因此房价居高不下，交通拥挤，上学困难等等民生问题日益突出。那么填海造田，创造一大片新的土地也就是题中之意。"可能有人说填海造田要很久，但我认为不应该因为时间的问题而犹豫，相反只要值得做，就应该抓住机会马上做，缩短等候的时间。"刘德华在片尾鼓励香港人大胆积极地去开拓新的土地，找回香港的新希望。

（2）过渡旁白。

过渡旁白，指的是在剧情大幅跳跃时，对删除的事件过程做简单的交代和说明，起到过渡性连接的作用。这种旁白用在剧本的中间段落部分。常常是在故事的时空跨度太大，又不能以几句话简单带过，因为故事的走向已经发生了非常大

的变化时，就会用上过渡旁白，起到"桥梁""穿针引线"的作用。

台湾温情公益短片《爱的密度》就是通过片中的儿子这一角色对剧情的发展和人物的内心变化的旁白来讲述。"从我有记忆以来，老爸每天除了教书就是在书房里画画，典型的艺术家性格，不食人间烟火，就只沉浸在自己的绘画世界里面。而老妈则刚好相反，因为个性活泼开朗，好像精力永远都用不完……"就此旁白完成了对父母性格的介绍。那具体家庭生活是怎样的呢？还是由儿子的旁白来解说："看似老爸的幽默，背后是老妈的体谅与牺牲。若不是老妈接一些家庭代工，帮人缝缝补补，我们一家人恐怕也无法安稳坐着吃每一顿饭。"镜头一转，爸爸妈妈就变成了爷爷奶奶，儿子的工作也越来越忙，中秋节也没办法回老家和父母团圆。没想到，那一天来得如此突然，父亲走了，任谁都没有心理准备。母亲因为长期骨质疏松，在一次跌倒后竟然只能长期卧床。母亲节这一天，儿子带着全家来到医院看望母亲。小孙子拿出了爷爷之前给奶奶准备的礼物，是爷爷画给奶奶的樱花，并且许诺来年春天带她去日本看樱花，连机票都已经买好了。儿子的声音慢慢插入："我总算代替老爸实现了他的诺言，带着老妈来看他所描述的那片樱花。只是如果一切都发生得早一点，也许，也许就不会有这么多的遗憾了吧。"

（3）点评旁白。

点评旁白是在剧情发展结尾或者故事结束时作出的点评，它的作用是对整个剧情收尾，对故事中的人物、情节都有所交代，以求故事的结局能够完整，类似于我们做文章时所说的凤头、猪肚、豹尾。

● 链 接 ●

独白的实质是影视剧本中人物主动向观众表露心声，交代故事情节的直观表达，常常以画外音的形式出现。而旁白是由画面时空之外的人所发出的声音，它的时空与画面时空是不同的，并非是画面中的人物的内心独白，它独立于画面，故而能够生成一个完全自主的世界，对瓦解传统的文本格局提供了非现代主义的方式。

7.1.4 潜台词

莎士比亚说潜台词是"来自内心深处的情绪",它蛰伏于所说话的表面之下,是最不易处理的深层心境。优秀的、功力深厚的潜台词能够通过人物的动作、眼神、言语的歧义甚至微表情来传达原因、结果和深层次暗示。

1. 了解潜台词

潜台词能够让人物活起来。如果台词过于直白,不仅演员演起来毫无生气,就连观众看了也会觉得别扭。看这两组对比。第一个场景中,男人抓住女人的手,看着她的眼睛说,"亲爱的,我爱你,但我不得不离开你",并真诚地道出离开是为了从军,保护心爱的人。而第二个场景中,男人同样抓住女人的手,看着她的眼睛说,"亲爱的,我爱你,但……",表现出浓浓的悲伤和不舍,至此画面切换到男人入伍从军,保家卫国的画面。这两个场景当中,哪一个更能触动观众呢?毫无疑问是第二个,只有那未说出口的潜台词,才能展示出故事的张力和直抵人们灵魂深处的情感。

潜台词也是微剧本创作者最好的工具之一,它可以用非言语的方式,慢慢地展示出来。比起纯粹的对白、旁白或是独白,潜台词能够让微视频更加有角色感和代入感。除此之外,潜台词还能够强化剧本中出现的人物,因为你给予了角色一个说谎的机会,更给了观众揣摩人物真实想法的空间。语言往往是能够误导人的,而行为却常常带我们看到一个人物内心的真实世界。

如果将你的剧本写作停留在表层,在毫无悬念的故事之中,剧情就会显得只有一个维度,而没有深层内涵,场景所表现出来的效果也不会很好,因此,在剧本当中加入潜台词,能够让剧本活起来。

微剧本创作者的工作之一是为每一个场景准备严密清晰的结构脉络,观众可以随之展开更深的挖掘,继而发现人物真正想要表达的是什么,这样比人物直接告诉观众他的意图更加富有趣味。那么一个人物,他试图掩盖什么,真正想要表达什么,潜台词是什么,哪些是他藏在肚子里的话,还有哪些秘密是观众不知道的,这些才是潜台词真正的内涵。

每设置一个场景、建构一个情节，都需要问一问自己，这场戏是不是单调乏味？能不能给人一种意犹未尽的感觉？确实，剧本中的每场戏都是有作用的，但是，那些隐藏在表面事件之下的内容往往才是最能决定事情成败的关键。

2. 生活中的潜台词

艺术来源于生活，想要在剧本中运用潜台词，有一个必要的前提，那就是学会在生活中寻找潜台词。作为剧作者，学会观察生活，用一双善于发现的眼睛去观察不同人物的行为、动作和话语，并琢磨其中蕴含的深意是微剧本创作者必修的一门功课。

不妨回到生活中去看看：失魂落魄的中年男人不甘心被贫穷摆弄，在和朋友的饭局上一直重复自己年轻时的光辉事迹，他的朋友们终于不耐烦但友善地提醒："现在想那些还有什么用啊？过好以后才是正理。"小孩子去同学家玩，到了吃饭时间仍然不回家，同学的妈妈就会问他："你们家几点吃饭呀？要不然今天在我们家吃饭吧。"其实这样的话语背后都隐藏了说话者真实的意思和情绪，但又能恰到好处地让听话者听懂话中深意。

真正观察了生活之后，就能够发现，生活中绝大多数人出于礼节或出于无奈，都会有隐藏自己最真实感受的时候。剧本潜台词的创作跟这种掩饰是有着异曲同工之妙，它就像是现实中的人，藏在心中、话中的才是最真实的部分，这也是揣摩人性最有趣的部分。

3. 如何埋伏潜台词

在剧本中出现的潜台词有着各种各样的方式，有时，潜台词通过背景信息得以表露，人物不需要说得太多，简单几句话和未尽之言以及他们所处的环境就能将一切说清楚。而有时，潜台词通过对白表达出来，人们嘴上说的和心里想的并不是一码事，关键就看潜台词的包袱设计得怎么样。尽管如此，潜台词都需要通过行为落实，那么如何将潜台词有血有肉地传达给观众呢？

可以进行一个潜台词小练习。请尝试在你的剧本中的每一个主要场景使用潜

台词。并为每个场景中的每一个创意动手制作一张索引卡片,将这些索引卡片放在剧中合适的位置。列出人物主要的行为以及对白,将其贯穿起来,思考其行为或对白时潜在的情绪、隐藏的目的以及隐秘的安排是什么,并进行详细的记录。

同时用以下的问题反复向自己提问,并重新设计故事中的台词,为重要人物的台词或对白加上潜台词。

(1)在这个场景中,是什么因素激起了不同人物角色的情绪?

(2)是什么导致了人物关系之间的内在矛盾?

(3)在哪些时候,需要用清楚直白的对话表达人物的观点?如果加入潜台词,是含蓄的表达更好,还是从根本上就不需要表达出来让观众猜测?

(4)用来潜藏人物内心情绪的动作、表情都有哪些?是动作、表情,还是语言更适合在这个场景里作为台词?

(5)原本两句话表达的意思,精简成一句话能不能表达?或者能否代之以图片、声音、场景?

(6)如何才能做到让剧中的人物一语双关,让台词含有玄机?

相信多做几次这样的潜台词训练,会对你在创作潜台词有所帮助,开始练习吧。

这里还是进行一下案例的分析。短片《永久居留》根据真实故事改编,2013年纽约布鲁克林发生了一起让纽约和华人社区都极为震惊的五口杀人案。偷渡到美国,借住在表哥家的25岁打工仔陈闽东因为无法取得美国身份,杀害了表嫂和她的4个孩子,被判125年。在影片中,导演多次安排主人公陈闽东通过语言、表情和动作来表现其暴躁不安的情绪,最终一步步做出杀人的疯狂举动。比如他在天台上反复多次地质问潇潇"你喜欢我吗?""我们是在一起吗?"潇潇给了他虽然模糊但实际上是否定的答案,也在很大程度上催生了陈闽东对美国的仇恨。在最后一场杀害表嫂的戏中,他的表嫂在不知情的情况下不断询问其开庭留美国的事宜,还提到让陈闽东买隔壁的房子这样可以做邻居等等。陈闽东多次暗示表嫂早点去休息不要再说了,但很遗憾她并没有明白陈闽东的潜台词,最终陈闽东的情绪失控将其杀害。而观众是明白这一切的,正因为明白每个人物在隐瞒什么,

在试探什么，当剧情走向偏离观众预期的时候，才创造出了精彩片段。

　　剧本中的人物角色通常会做一些或者说一些有着多重意义的事情或话语，以此来掩盖其隐藏的真实想法和感受。对观众来说，剧中人物没有说出来的话和说出来的话一样重要。人物可以意识到或者没有意识到这些细微的、隐蔽的想法或者感受，而观众则对人物的言谈和行为方式一清二楚。

●　链　接　●

潜台词在剧本的每个场景中都可以有效地引发、调动观众最强烈的情绪。观众往往喜欢试着去找出剧中人物为什么要这样做，哪怕是一个下意识的微表情、一个皱眉，或是一次抿唇。除此之外，于观众来说，那些把自己真实的动机深藏在心里的人物比那些直接用话语、表情、动作等把动机明显表现出来的人物要更加真实，更加贴合实际生活。

7.2 视听语言的撰写策略

上一节已经谈过视听语言中的独白、对白、旁白、潜台词的重要性，部分内容的创作技巧和注意事项，以及它们创作的难点和困难程度。但是再神秘再难搞定的问题都是有应对策略的。俗话说"办法总比困难多"，所以，这一小节就来分析一下视听语言的撰写策略，例如如何运用艺术手段将生活语言加工成艺术语言。

7.2.1 留意生活语言

艺术来源于生活，一切脱离生活的艺术都不能称之为艺术，更何况是影视剧本这种描写人物生活、讲述人物故事的艺术文本形式。影视剧是反映生活的，一部影视作品之所以能够成功，就在于它表现了生活当中看似普通却能够扣人心扉的东西。所以说，留意生活语言，是每一个剧作者都应该具备的基本观念，更是必备的技能。

具体来说，该怎样留意生活语言呢？并不是每天坐在街头听马路上传来的各种嘈杂声音，或是窝在家里看看新闻联播，又或是到菜市场听小商小贩的叫卖……作为一名专业的影视剧剧作者，需要的是带着专业和技巧去留意生活中的种种语言。

1. 记录生活中的语言

从小学时候起，老师就教我们把超长的单词、难背的古诗词和复杂的数学公式记在笔记本上，以便于随时随地拿出来查看，以加深记忆。那么这个方法为什么不可以用来帮助记录生活中的语言呢？

可能书本可以告诉你该如何让剧本变得更加有趣、更加简短、更加尖锐、更加深刻、更加具有哲理性、更加具有思辨性、更加具有讽刺性，或者说如何把对白写得不那么生硬，以及更加口语化，贴近生活，但是如果你不知道生活中的语言是怎么样的，你又如何能真的学会处理剧本中人物的语言呢？

可能书本可以告诉你更加真实、更加立体化的人物角色该如何创造，他们该

怎样表现出棱角，怎样与别人起冲突、发生争执，让你了解在什么样的情况下人物应该说什么，做出哪些动作，但是如果你对生活中的语言不够了解，你又怎么能够知道剧中的人物具体应该说出哪些字眼来呢？

可能你的创作老师可以给你布置许多写作练习，并给你设置戏剧化的状况，告诉你在这个状况下有哪些人物，他们发生了什么样的事情，以及做这个练习有什么样的意义，目的是什么，但是他无法告诉你情景中的人物具体会说出哪些话。

他只能在你写出来的人物对白或者独白等的基础上，去修改，去帮你揣摩，哪些是合理的，哪些是需要精进的。但是请记得，这一切都建立在你知道人物该说什么样的话，为什么这么说的基础上的。

因此，拿出你的记录本，走进生活。去商场里、去咖啡店、去饭馆，甚至去洗澡堂、去夜店，用笔记录不同的人、不同的事件，以及不同场景下的对话。请记住，这些记录下来的语言，积累到的经验和智慧，都将会出现在你的某一个剧本的某一个场景下的某一个人物身上。就像阿娜伊斯·宁曾经说过的那句名言："写作是为了二度品味人生，一次是在当下，一次是在回顾过往之时。"

2. 模拟不同的对话场景

任何从书本中学到的知识和经验都是二手资料，只有配合实战演练，才能精准掌握一门学科或技艺。前面已经积累了足够多的语言素材，了解到了不同场合、不同阶层、不同年龄的人物说话的特点和方式，那么接下来需要做的，就是学以致用，在实际运用中，模拟不同的对话场景，将你所积累的语言素材用到你的剧本台词创作当中去。通过这种具体实践，你才能清晰地看到自己的问题，哪些技巧是你已经掌握的，哪些地方你的台词语言还显得生硬突兀。这就像在现实生活中，一个人在公交车上坐几小时，你都看不出他的性格是怎样的，但是只要他打几个电话，与别人沟通对话，那么他的修养、他的性格都会多少有所暴露。

如果你善于观察生活，你将会发现，同一个人在不同场合下，说话的语调、习惯是不同的；不同的人在相同的场景下，说话也是不同的。更不要说不同的人，在不同的场合下说话，那更是天差地别的。所以，在练习时，就需要模拟不同场

景当中的对话，仔细揣摩人物在不同情境下的心理状态、目的动机、讲话习惯等。

例如，练习这样几个不同的场景下的对话：人物 A 是一个护士，在与一个脾气暴躁的女医生交流时，说话的语调是怎样的；在与关系较好的闺蜜、同期小护士交流时，说话的内容该是怎样的；在与自己暗恋的科室实习男医生交流时，说话的情态是怎样的；在回到家与父母日常交流时，说话的方式又是怎样的；等等。这样通过设置不同的场景，来模拟同一人物的不同说话方式，相信你对如何构建人物的对话，就有了一个大致的了解。

场景、氛围、对象、时间等，都是影响视听语言风格的重要因素，在撰写视听语言的过程中，要想使人物的语言生动、准确并符合逻辑，就必须不停地对人物对话进行琢磨和推敲。千里之行，始于足下，要想写出质量较高的微视听剧本语言，就只有靠模拟练习和实践。

3. 推敲你创作的台词

经过以上种种准备工作以及模拟对话练习，你的台词创作终于到了实战演练阶段。人物台词好不容易写好了，你也回归到生活，倾听了生活中的语言，并将其运用在台词写作中。接下来的工作就是推敲你创作的台词，看看它们是不是还有什么问题需要修正。

莎士比亚曾经说过："强有力的理由产生强有力的行动。"在剧本创作过程中，如果你不知道你剧中人物的性格、行为动机，以及由其所产生的独特的行为方式，那么你写出来的剧本台词，就是经不起细细推敲的。

首先，如果你并不清楚角色的动机，那么剧本情节会是不连贯的，在逻辑上也是说不通的。这种情况下，不论对白写得多么妙趣横生、多么精彩有趣，观众都会去思考人物为什么要说这些话，这样你塑造的人物就立不住了，因为再华美精彩的语言也拯救不了一个逻辑混乱、顺序颠倒的剧本。

其次，角色动机不明确的人物台词，会使人物角色扁平化。在剧本创作中有一个由来已久的写作原则，即对白里的每一句台词都必须要能够展示出角色的性格特点、人物特质，或者推动剧情的进一步发展，或者能够博观众一笑。如果人

物的台词不具备这样的效用，那么这样的台词也是可有可无的。

比如以下这样的场景：你的剧本是讲卧底警察 A 搜集情报，一网打尽某个犯罪团伙的故事。有一个场景是这样的： A 一个人坐在广场的长椅上，悠闲地吸着烟。这时出现了另一个人物也坐在长椅上。A 上前借火并说："兄弟，明天这个时候某小区会下雨，记得带伞。"如果你不知道 A 坐在这里吸烟是某种暗号，其目的是有重要的情报要与便衣警察接头，那么前面的一段台词，就会让人觉得莫名其妙，摸不着头脑。这就是"强有力的动机产生强有力的行动"的最好证明。

走进生活，培养自己发现生活中的美的能力，将生活中那些令人印象深刻、饶有趣味的人物对话记录下来，将之收进你的语言储备宝库。与此同时，适时地进行场景对话的模拟，不怕枯燥，不怕重复，实战演练人物台词，从多个角度推敲你的台词。功夫不负有心人，只有这样，终有一天，你的人物对话，你的视听语言将会成为你的剧本中耀眼的一环！

● 链 接 ●

巧妇难为无米之炊。戏剧来源于生活，没有丝毫生活素材积累的人不是好的剧作者，也写不出好的剧本。或许你正在忧愁自己经历简单、阅历不够、没有生活经历。但是，作为现代社会生活中的一员，怎么可能会没有生活经历呢？上下班是生活，逛街是生活，聚会是生活，甚至乘地铁、喝咖啡、吃早饭等都是生活。只要是在一定的社会环境当中，每个人的生活内容都是具体而生动的。生活中有许多有趣的小事情和简单动人的话语，正等待着你去发现。因此，注意观察生活，留意你身边正在发生的对话，用深刻而清醒的眼光，去挖掘、去发现你周围鲜活、真实的生活语言，并将其放进你宝贵的台词库，积累下来，然后运到你的创作中。

7.2.2　借鉴经典文本

前面已经探讨了如何走进生活，留意生活中的语言，并做大量的场景对白练习，磨炼你的视听语言创作技巧。但不得不承认的是，总有一些人，总有几个剧

作者，仿佛天生就是应该进入这个行业，成为佼佼者的。他们有着非比寻常的天赋，似乎很容易地就能写出精彩绝伦的剧本，剧中人物的语言、对白那么贴近生活，那么充满生机与活力。这些经典的剧本是经久不衰的，在任何时代都能焕发出强大的生命力，所以，学习和借鉴经典文本是剧本创作最基本的要求。

在借鉴经典文本过程中，需要做的有这样几个方面：离那些烂片远一点，多看一些好的剧本，并分析这些剧本中的经典台词。

1. 离那些烂片远一点

在网络新媒体如此发达的时代，各种网络微剧本、微电影、微视频层出不穷。自媒体的发展，又使文字创作领域的门槛一再降低，任何人都可以进入剧本创作的领域。这就使得当今如雨后春笋般爆炸性增长的剧本，呈现出良莠不齐的状态。因此，去借鉴别的剧本，以期对自己的剧本创作产生良好的启发作用时，请离那些烂片远一点，因为它们往往是粗制滥造的：混乱的逻辑、糟糕的情节、理不清的故事线、低俗的人物对白等，这些坏毛病都会对初学者的剧本创作产生潜移默化的影响，这是要尽可能规避的。

当然，也可以专门找几部大众评价非常差的影片来看，这样做的目的是仔细分析其"烂"的原因，来作为前车之鉴。

2. 多看一些好的剧本

任何事物的发展都不是一蹴而就的，影视剧作从最初的无声电影、默片发展到今天的异彩纷呈、硕果累累，有一些经典的剧本可供借鉴。古有程门立雪，虚心求教的感人故事，今天有志于剧本创作的年轻人更应该虚心借鉴剧本中的经典之作，多看一些优秀的剧本，在反复观赏、反复推敲其精彩有趣的人物对白过程中，找到值得自己学习和借鉴的地方。

这里举出几个台词制作精良的剧本供大家参考。

（1）中央电视台2013年春节拍摄了一系列讲述平凡人回家过年的短片。《63年后的团圆》中的台词：全中国，让心回家。《过门的忐忑》中的台词：我们

这一生，都走在回家的路上。

（2）亲情短片《回家的方向》中的台词让人感动。"大宝回来啦，我得给他包酸菜饺子。我那个酸菜没渍好，先从你这拿点，还是咱自家的味道正。"只是因为儿子说了一句想吃酸菜饺子，老母亲便在晚上11点多踏雪到村里乡邻家取酸菜。质朴的台词里满溢亲情，更加深入人心。

（3）短剧《离开雷锋的日子》上演了一场揪心的误会，乔安山和女儿好心救了一位老人，但是被老人家属和老人指认为肇事司机，当他交出驾驶证被认出是乔安山时，被老人家属怒斥："乔安山，你真的是乔安山？你就是撞死雷锋的乔安山？！你连雷锋都敢撞更别提我们了，我要是你我都不会活到今天！"直接将剧情矛盾推向高潮。

以上都是高分电影和纪录片中的经典台词，因为电影和纪录片的片长比微视频要长，所以台词就有更多可供发挥的空间，而微视频受限于时长，就必须精简台词，不能浪费每一句话每一个字，更需要对台词千锤百炼。

• 链 接 •

很多人说，看的风景多了，眼睛就疲乏了，审美就会陷入疲劳。但是，只有身处优美风景中的人，才会有发现美的眼睛，发现生活最细微处的美！因此，远离那些烂片吧！你需要的是精雕细琢过的优秀剧本，只有在研究大量拥有优秀视听语言的经典剧本的基础上，你的剧本台词的创作才能获得质的提升。

7.2.3 妙用艺术加工

虽然说，艺术来源于生活，但是请不要忘了下一句——艺术高于生活。因此，在视听语言的撰写上，虽然要留意生活的语言，要从人生百态中积累生活化的语言，但是完全生活化的语言是不能够满足观众的审美需求的。那些来自生活的语言、

对话，需要进一步对其进行艺术化的加工，不论是在遣词造句上，还是在意境营造上。

1. 注意视觉的形象性

苏联的普多夫金曾经说："微剧本家用文字描写来表述他的作品的基点，戏剧家所用的则是一些尚未加工的对话，而电影微剧本创作者在进行这一工作时，则要运用造型的、能从外形来表现的形象思维。微剧本创作者必须经常记住这一事实：他所写的每一句话将来都将要以某种形式出现在银幕上。因此，他所写的字句并不重要，重要的是他的这些描写必须能在外形上表现出来，成为造型的形象。"

看一个简单的例子，如剧中描写两个人的关系："张三和李四别扭了一辈子，临了却成了亲家，真是一对冤家。"作为微剧本的文字，这么描写当然可以，不仅简单直接，而且给观众留下了想象的空间；但是作为影视剧本，这就完全不行了。张三和李四怎么别扭了？为什么别扭？他们两个人之间发生了什么事，结果怎么又成了亲家？儿女之间又有什么事情发生？全都是抽象的东西，是根本无法展示在画面当中的；当然，虽说有时旁白能起到概括整个事件，一句话揭示某个人物形象、性格的作用，但是，还需考虑，真正影视化制作时，当旁白响起，屏幕上不可能是一片漆黑，画面应该和旁白相对应的。

获得第 88 届奥斯卡最佳短片提名的《口吃》几乎全部是由主人公的内心独白架构起剧情的。男主角是一名孤独的印刷工人，思维清晰活跃但是口吃让他无法顺利地自我表达。为了避免尴尬，他甚至自学手语，时常装作聋哑人。当在 Facebook 上联系了半年多的女孩告诉他想在伦敦见面时，他内心不断挣扎，充满恐慌。镜头拍摄他晚上辗转反侧，在镜子面前多次试装，摆弄头发，买了花又扔在垃圾桶，重新买了书，在公园漫无目地走来走去，同时他自己内心不断地在说话："我有点紧张，真是太荣幸了，我就在这儿等着，这太超现实了，我真的很想见你，我从来没想过会真的见到你……"当他在街对面看到自己梦想中的女孩时，空气突然安静了。两人对视而笑，谁都没有说话。这时观众不免要为男

主角感到紧张，但女孩突然比画了手语，男主角向她走了过去，之前的担心原来全都不需要。

因此，在影视剧本当中，不论是旁白、独白还是对白，需要尽可能地避免说明性文字以及陈述性文字。对于影视剧本语言来说，不论是推动剧情的发展，还是塑造人物的性格，都应该是形象具体的，有着直接的视觉体验效果，而不仅仅是一段概括性的模糊的背景介绍。

2. 利用声音辅助渲染

"电影的发展带来了声音和视觉的融合，听觉上的隐喻赋予了影片诗一般的意境。"这是沃尔特·莫奇对于电影艺术当中声音的评价。是的，我们赶上了叙事声音设计的黄金时代，能够自如地运用声音资源，而声音对于剧本当中视听语言的呈现，有着非常强大的辅助作用。

卓越的声音设计始于剧本创作，原因在于当剧中的对白、旁白或者潜台词内容比较隐晦，不容易被观众捕捉到的时候，声音的出现能够弥补这个缺憾，并加强台词的表现力。

例如，第 87 届奥斯卡提名动画短片《单曲人生》用两分钟的时间讲述了一个单身女孩的一生：机缘巧合下女孩收到一张唱片，她一边吃比萨一边听歌曲，却发现唱片仿佛与自己的生命历程相契合，女孩兴致勃勃地拨动唱片，体味自己妙趣横生的未来。整部片子小女孩没有说一句话，全部的情绪和剧情发展都是由乐曲声音来表现和推动的。岁月如歌，一个人的一生也如同一支乐曲，或悠扬绵长，或激扬铿锵，或哀婉缠绵。两分钟音符流转，年华老去，转眼间繁华落尽，生命曲终。整部片子的主旨也由这支人生乐曲讲述给观众了。

我们知道，电影等影视剧当中的对白是通过人物来传达的，人物真正的思想和感觉是隐藏起来的，通过稀松平常的生活化对白，并不能够表达出人物最幽深细腻的情感体验。这个时候，观众会自然而然地在视听当中去刻意寻找传达潜台词的那些听觉线索，这也告诉我们一个道理：在影视剧当中，视觉信息和听觉信息的完美结合才能呈现出最佳的观赏效果。

无独有偶，"动作比话语更响亮"，这个观点和上述观点是一致的。毫无疑问，剧本创作时，确实是这样，纵使再怎么强调有声语言的重要性，动作语言和场景呈现都是不能忽略的。因此，如果某段对白对你特别重要，而你想要让观众们重点关注对白传达出来的信息，你就需要为你的台词增加力度，让台词完全盖过动作，而不至于被喧宾夺主。

来重温一下高尔基的著名诗作《海燕》。

在苍茫的大海上，狂风卷集着乌云。在乌云和大海之间，海燕像黑色的闪电，在高傲地飞翔。一会儿翅膀碰着波浪，一会儿箭一般地直冲向乌云，它叫喊着，——就在这鸟儿勇敢的叫喊声里，乌云听出了欢乐。

在这叫喊声里——充满着对暴风雨的渴望！在这叫喊声里，乌云听出了愤怒的力量、热情的火焰和胜利的信心。

海鸥在暴风雨来临之前呻吟着，——呻吟着，在大海上面飞窜，想把自己对暴风雨的恐惧，掩藏到大海深处。

……

一堆堆乌云，像青色的火焰，在无底的大海上燃烧。大海抓住闪电的剑光，把它们熄灭在自己的深渊里。这些闪电的影子，活像一条条火蛇，在大海里蜿蜒浮动，一晃就消失了。

"暴风雨！暴风雨就要来啦！"

这是勇敢的海燕，在闪电中间，高傲地飞翔；这是胜利的预言家在叫喊：

——让暴风雨来得更猛烈些吧！

虽然《海燕》不是常规意义上的影视剧本，但是这并不妨碍从它的诗句当中学习加强台词力度的技巧。祈使句的使用，能够鼓舞人心；反复的修辞手法，让话语传达的信息更加突出；惊叹句的使用，让情绪的表达更加饱满、更加穿透人心；结构上的层层推进，让剧情步步紧逼，情绪饱满……

灭了你揭开所有谜团的乐趣，估计此时的你在心里已经默默将这个朋友拉入了黑名单。

这两个非常生活化的场景，形象地展示了什么叫无趣的"直肠子"，什么叫直截了当地破坏了让人产生美感的享受。在影视剧本创作当中也是这样，如果你设计的人物语言过于直白、过于直截了当，几句对白就把剧情暴露无遗，根本就不需要观众的参与，不需要观众随剧情的发展产生猜测、焦虑、期待的心情，观众也就没有了观影兴趣。所以不要做无趣的"直肠子"，有时候，拐弯抹角或者半遮半掩的语言，会增加你台词的魅力，更会增加观众的观看欲。

黑色喜剧微电影《问题先生乌尔曼》以一名精神病人和医生的对话的形式讲述了一个具有《禁闭岛》风格的悬疑喜剧故事。威廉姆斯医生被请来检查一名叫做乌尔曼的精神病人，乌尔曼认为他自己是神。乌尔曼扬言说他九天以前创造了宇宙，整个宇宙都是他想象出来的。他要让比利时在下午茶的时间消失，连比利时的人民都不会想念它。看到这里，观众肯定也深深以为乌尔曼先生精神错乱，出现了严重问题，当威廉姆斯医生回到家里和妻子说起比利时的时候，他妻子连续问："比利时？是另一个犯人的名字吗？是新上市的奶酪吗？你在开玩笑吗？"医生只能拿出地图册来给妻子看。结果却令医生无法相信，地图册上果真没有比利时这个国家。这个时候，乌尔曼荒诞不经的台词就发挥出它的作用了，这个故事的走向也就出乎观众的意料了。

2. 学会"此时无声胜有声"

白居易《琵琶行》中"别有幽愁暗恨生，此时无声胜有声"的经典名句，就是对在艺术创作适当的留白所产生作用的诠释。将其用在剧本的台词创作上也是一样。剧中台词想要展现出来的东西，不能如表面意思那般直白，要学会"此时无声胜有声"，在人物台词、独白，甚至旁白中加上隐喻的味道，带上潜台词的意味，才能给观众营造一个想象的空间，增添语言的魅力；在留白的同时，如果能运用表情、动作表达台词未尽之意，那就更为完美了。

这里涉及前文中曾讨论过的潜台词，潜台词是剧本台词的潜在内容，包括了

人物表演台词时的内心想法和目的。

巧妙的潜台词可以激发观众的参与意识，调动观众的联想，满足观众的审美需求。深入挖掘潜台词及其隐喻的魅力，学会"此时无声胜有声"，不要让你的剧本台词过于直截了当。这是一个优秀的编剧必备的技能。

影片《爱你在心口难开》中并没有直接以对白或旁白的方式告诉观众梅尔文有强迫症，而是在观影过程中通过梅尔文如何按照仿佛电脑程序般设置好的顺序一遍又一遍锁插销；又如何用固定牌子的露得清肥皂洗手，并将只用过一次的肥皂毫不吝惜地扔进垃圾桶等具体情节、画面，使观众不仅直观地看到了一个强迫症患者的行为举止。同时，还能使观众在这无声胜有声的情节中检视自己或自己身边的人有无强迫症的表现。

● 链 接 ●

> 每当完成大量台词撰写的时候，剧本创作者一定会感受到巨大的成就感。但剧本中沉默的力量也是不能忽视的，一个优秀的剧本应该留给演员一些用面部微表情、动作等身体语言来展示人物内心的发挥空间。不要做无趣的"直肠子"，学会"此时无声胜有声"，不要让你的台词语言过于直截了当。很多时候，可以运用留白的方法，将你要表达的内容以非言语的场景精心编织到你的剧本里。

7.3.2 过于零碎

对于微剧本的创作来说，过于零碎化的故事和剧本语言，会使整个剧本没有主线，也没有重点。观众在观看的过程中也会显得非常迷惑。要知道除了人物台词以外，一部微视频还由人物动作和行为、环境氛围的渲染、剧情的推进等多方面因素构成，因此人物台词只是其中一个环节。微剧本创作者首先要意识到台词必须精简、恰当、符合人物形象设定。其次，人物台词要适合剧情发展的需要。此情此景需要人物说哪句话，而什么话不需要说出来，都是要仔细斟酌的。绝对

不是说人物台词越多越好，越详细越好，絮叨的台词反而会让观众感到厌倦。不断重复的叙述方式适合特定的人物，比如智力出现退化的老人，颤颤巍巍的老奶奶不断重复对于孩子的牵挂和惦念当然会让人十分感动，但是其他人物若也用零碎的表达方式就不免违背常理了。

1. 絮絮叨叨只会让人心烦

还记得之前讨论过，台词对于一个人物形象的建立、性格的塑造有着非常重要的作用，因此许多刚刚入行的微剧本创作者，为了凸显人物的性格，塑造人物的形象，有可能把自己的人物变得絮絮叨叨，让整个剧本充斥着各种各样的对白、独白或旁白。这样做似乎能让剧本表面上看起来比较充实，但实际上，若为了"充实"随意填充台词，只会适得其反。因为不论是生活，还是影视剧中，人物絮絮叨叨的说话方式都会招人心烦和厌恶。

为了避免这种情况的发生，就不要让你的人物一直去"说"，也要让他去"做"。例如你的剧本要表现男一号对女一号的爱慕和喜欢，如果是这样一幕：男一号深情款款地看着女一号，拉着她的手含情脉脉地说："山无棱，天地和，才敢与君绝。这辈子我最爱的人就是你，我一定会对你好，为你洗衣做饭，让你十指不沾阳春水。你就天天在家坐着，我负责挣钱养家，你负责美貌如花。我愿意用一世的真情，来呵护你的柔情，我愿用一生的信念，来给你最好的生活，我要用一生一世的真爱，牵着你的手走向幸福，直到年华老去，白发苍苍……"剧情进行到这里，你觉得女一号会眼含泪光、感动不已吗？按常理来说，应该不会，估计女一号已在男一号絮絮叨叨的表白声中昏昏欲睡了。相信每个女性都不会喜欢过于话多的男性，更不会喜欢只耍嘴皮而不行动的男性。但如果是这样的一幕：男一号向女一号表白"我爱你，我一定会对你好！"之后呈现这样一幕幕场景——男一号为了给心爱的人买她最爱吃的蛋糕，挤了两个小时的公交到人气爆棚的蛋糕店排队；为了照顾生病的她彻夜未眠，时不时抬头看看输液瓶是否空了；为了给女朋友买到偶像演唱会的票，盯着屏幕全神贯注抢票……

那么，不管是对于剧中的女性还是作为观众的女性，哪种男生更能够打动人

心呢？哪种男生表示爱恋的台词才真的是一字千金呢？毫无疑问，肯定不是光说不练的那个。所以，在微剧本创作过程中，一定要避免人物一直絮絮叨叨、喋喋不休。

2. 零碎、重复，让人抓不住重点

过于零碎的语言、重复的对白不仅无法让观众抓住重点，而且会让观众感觉到剧作者在检验他们的智商——生怕观众听不懂似的。观众会对影片产生抵触情绪。

对于微剧本来说，本来影片时间就很短，在有限的时间里呈现一个完整的引人入胜的故事就已经很难了，人物的台词和动作都必须要为剧情发展和人物情绪表现增光添彩，所以，之前才会着重论述人物的潜台词、内心独白、角色对白要有层次可挖掘。如果，人物台词发生重复，不能有效地传递信息，对形象塑造也毫无意义，势必会引起观众的不耐烦情绪。因此，你剧本中的人物台词，需要传达出一些有用的信息，需要推动故事情节的发展。没有绝对的把握和扎实的功底，请不要尝试过于零碎和重复的台词。

● 链 接 ●

"碎嘴子"专指那些说话不讲逻辑、没有重点、絮絮叨叨的人。在你的剧本当中，这样的人物可以有，但是，必须要有鲜明的人物特色作支撑，同时千万不能絮叨过了头，这样会适得其反，不仅不能有效展示人物特色，而且会让观众感到厌烦和无趣。在人物的台词设计时，应该简洁明快，抓住重点，不要过于零碎、重复。

7.3.3　过于冗长

在剧本的视听语言之语言（台词）撰写当中，还有一点要谨记：不能过于冗长。人的注意力很难长时间集中的，在做着自己感兴趣的事情时，人们常常都会

因受外界影响分散自己的注意力。剧中，不论独白、对白或旁白，冗长的台词都会变成论述或心灵鸡汤，让观众感到被说教，在影视特别是微剧本中的台词更是切忌冗长。在台词创作中，请让你的语言精炼再精炼。

1. 不要梦想成为莎士比亚

莎士比亚是欧洲文艺复兴时期英国最重要的作家、杰出的戏剧家和诗人，他创作了大量脍炙人口的文学作品，在欧洲文学史上占有特殊的地位，被喻为"人类文学奥林匹斯山上的宙斯"。任何接触戏剧的作家，跳不过的一个人物一定是莎士比亚，不能忽略的剧作也一定是莎士比亚的作品。有的创作者觉得莎士比亚的台词就很多，但为什么能经久不衰呢？

来回顾莎翁经典剧作——《罗密欧与朱丽叶》的台词再来分析这个问题：

> 没有受过伤的才会讥笑别人身上的创痕。轻声！那边窗子里亮起来的是什么光？那就是东方，朱丽叶就是太阳！起来吧，美丽的太阳！赶走那妒忌的月亮，她因为她的女弟子比她美得多，已经气得面色惨白了。既然她这样妒忌着你，你不要忠于她吧；脱下她给你的这一身惨绿色的贞女的道服，它是只配给愚人穿的。那是我的意中人；啊！那是我的爱；唉，但愿她知道我在爱着她！她欲言又止，可是她的眼睛已经道出了她的心事。待我去回答她吧；不，我不要太鲁莽，她不是对我说话。天上两颗最灿烂的星，因为有事他去，请求她的眼睛替代它们在空中闪耀。要是她的眼睛变成了天上的星，天上的星变成了她的眼睛，那便怎样呢？她脸上的光辉会掩盖了星星的明亮，正像灯光在朝阳下黯然失色一样；在天上的她的眼睛，会在太空中大放光明，使鸟儿误认为黑夜已经过去而唱出它们的歌声。瞧！她用纤手托住了脸，那姿态是多么美妙！啊，但愿我是那一只手上的手套，好让我亲一亲她脸上的香泽！

读完，我们也许会有这样的感觉，莎翁作品中的故事离我们的时代如此遥远，

台词也常是大段大段的，但读起来依然感到字字珠玑，句句精彩，魅力无限。

虽然莎士比亚以剧作家身份闻名，但是他的文字更加接近于诗人的优美。在对他的台词进行解读之后能够发现，莎士比亚埋藏在大段台词之中的是想他让观众捕捉到的潜台词——诗化的语言。在他的剧作中，所有的事物都有着被隐藏起来的深度。只有细细地去品味，欣赏莎翁的那些诗化的语言，你才会被他绵长的台词之优美而吸引，而感动，感受到美的熏陶，这就是莎翁的作品被称颂数世纪至今的真正原因。

那么结论就有了，这种将故事埋藏于绵长台词中的天才剧作家寥若晨星，请不要轻易尝试写长台词，它之于你，很可能真的只是冗长而已。

2. 让台词精炼起来

最后，想要让剧本中的人物表达更加顺畅，对白更加精彩，就要做到台词精炼有魅力，要努力做到以下几点并融会贯通。

（1）对想要表达的语言做到理解正确，选择的词汇要能够传递出哪些确切的概念，这是对语言语法上的一种准确把握。

（2）正确地使用恰当的修辞，增加剧中人物语言的说服力度和可信度，原本想用两三句话传达出来的意思，尽量用一句话表达；比如祈使句、强调、反问等，这是对于语言技巧运用的一种追求。

（3）有理有据，前后逻辑连贯。后面所说的话如果要建立在之前对白的基础上，那么请务必保证人物的台词与事情的发展在逻辑上是相通的；且只有逻辑连贯时，人物的对白才不需要进行多余的解释，前后照应就好，这是对于语言逻辑运用的一种要求。

（4）试着删减剧中人物的对白。如果一句话能够表达的意思，绝不用两句话，要用尽可能简练的语言，充分地表达出人物所要表达的思想、内心的真实情感，传达出人物的内心世界。

语言是沟通的桥梁，以独白、对白、旁白等形式呈现情节的过程就是使用语言进行沟通的过程，将语言艺术的感性与逻辑推理的理性紧密结合，充分、

合理运用语言语法、语言技巧、语言逻辑等的台词，才是最能够打动人、说服人的。

● 链 接 ●

视听语言之语言（台词）撰写的禁忌包括不要使剧本人物的对白过于直截了当，学会迂回策略，在无声中展示出人物的内心才是高级的做法。过于零碎、重复的絮絮叨叨让人抓不住重点，且看起来无聊、索然无味，让你的人物远离惹人不悦的"碎嘴子"。摆脱冗长的台词，让语言精炼起来。但愿这些方法和建议能使你的剧本变得更加精彩，让你对于视听语言之台词的创作更加得心应手。

08
第八章

实战演练：微剧本的编写流程

爱迪生说："天才是百分之一的灵感，加百分之九十九的汗水。"没有人能随随便便成功，只有那些勤学苦练，将平日积累到的知识、技巧全部应用到实战当中去的人才有可能成功；只有那些经过千锤百炼的人，才有资格站在金字塔的顶端，眺望塔底一望无际的美景。在经过大量的、成体系的剧本创作基础知识填塞和灌输之后，接下来的工作，就是进入微剧本的编写流程。

> 戏剧反映生活，但生活不是戏剧。生活中的事件常常是无序的、零散的、平平淡淡的。如何将生活中平淡的小事，转化成剧本创作的素材，将一个个生活事件、一个个鲜活的人物编织成一部精彩的剧本，是微剧本编写的临门一脚。进行实战演练，用心编写你的剧本初稿，用脑修改你的初稿，并最终润色你的剧本，至此，恭喜你终于进入了微剧本创作的大门，欢迎加入微剧本创作者的行列。

8.1 编写初稿：用心写作

戏剧需要将生活艺术化，将零散的生活事件浓缩成一个个场景、一桩桩事件、一段段人物之间的关系，这一切在刚开始进行剧本创作之时，都是复杂而分散的。因此，在进入微剧本编写时，请用心写作，并严格遵循以下原则：观众至上，考虑观众的感受，满足观众的需求；明确主题是什么，并知道如何在错综复杂的剧本故事线当中提炼主题；做好充分的事件管理，列出计划，拟定短期、长期的目标。

8.1.1 观众至上

不论是电影，还是电视，总之影视行业，就如其他服务业一样，是顾客至上并被顾客的需求所引导的；这个"顾客"，就是你的观众，是为你的剧本买单的人，是你用心写作、卖力推销的对象。因此你需要时刻牢记——观众至上，这是个铁原则。

你并不知道具体观众是谁，他们从哪里来，他们各自喜欢什么、讨厌什么，但是你可以对观众群体进行大量的分析研究，做统计，并以受教育程度、收入

情况、年龄层次等为标准来进行分析,并根据这些分析,做出大致的判断。

1. 考虑观众的感受

剧本是写给观众看的,如果不考虑观众的感受创作,那么这个剧本估计只能是孤芳自赏了。一个剧本倘若没有观众,那么所有的努力、付出的所有汗水和心血都是白费。因此,为了让你的剧本能有一个良好的开始和最基本的观众保障,请考虑观众的感受,并满足观众的要求。

(1)千万不能无聊。

著名广告大师大卫·奥格威曾说:"无聊的作品永远别想卖出去。"因此,给你一个创作的忠告:千万不能让你的故事无聊。

事实上,许多刚刚入门的微剧本创作者意识不到,他所写的内容在观众看来是非常无聊的。作为前车之鉴,当你开始动笔创作的时候,就应该将观众的感受放在心中,切记:剧中的故事不能无聊,否则你就有可能失去观众,也就意味着你的剧本将没有市场,因为永远不会有观众心甘情愿掏出自己的血汗钱坐在电影院里,看长达两小时的无聊肥皂剧。就像微剧本创作者、微剧本家威廉·吉布森所说:"对于微剧本创作者来说,最重要的一条就是不要让观众从座位上走开。"剧作者终日都要思考的应该是这样一件事情:如何让你的故事避免无聊。

有时候,会搞不明白剧本忠于事实和最终电影大卖之间的关系。有人会觉得自己的故事因忠于生活、忠于事实而导致有些无聊,因此就强行装裱高级的意味。但是只有还原生活真相的故事,才是真正值得写作的故事,才能保证作品的真实性,才能创造优秀的作品。

而对于剧作者来说,应该正视这个观念,真实性可以有,但是剧本的趣味性更重要。如果故事不吸引人,那么观众是不会想要去看的,因为你的剧本不是用来自娱自乐的,你需要靠剧本吃饭,靠观众赚票房,因此,观众的感受才是至关重要的。

(2)唤起情感的反馈。

著名作家海明威说过这样的话:"找到了是什么触发了你的情感,是什么让你感到兴奋,然后把这些都写下来,确保观众能体会到同样的心情。"

而作为剧本创作的初学者，常常会忽略一个对于剧本故事创作来说最基本的认知：只有剧本当中传达出来的故事能够真正地感动观众，他们才会去喜欢、追捧、期待、认可这个剧本。任何一个故事，喜剧还是悲剧，纪录片还是剧情片，它最基本的魅力都是来自于它能够与观众之间产生微妙的情感关联，实现彼此之间的情感互通，继而能够很好地引起观众的情感共鸣，并为观众认可。这是一个非常重要的认知，只有将与观众产生情感的沟通和共鸣放在剧本创作首位，放在重中之重的位置，这个剧本才有可能是成功的，这也是制片方能够选中你的剧本的最重要的衡量标准。

但是，往往对一些初学者们来说，关于这一点，他们想象的，远远要比他们切实感受的要多得多。

在你的故事中，展示出所有人类共同的情感，诸如难过、悲伤、沮丧、委屈、快乐、幸福、愤怒、懊恼等，这些才是我们在创作过程中应该秉承的原则和坚持的信条，而这更是我们的天职和职业要求。

但我们不得不说的是，总有一些人，他们能够轻松地在剧本当中驾驭人物的情感，并将人物的情感毫无阻碍地传达给观众，当然，这一定是建立在对生活的观察，在对生活的体验上。这倒不是说只有那些头发花白、体验过人生沧桑的耄耋老者才能写出这样的作品，生活经历固然重要，但对于情感的敏感性更为重要。

为了能够弥补自身生活经验的不足，微剧本创作者需要将唤起观众情感的反馈这个重要的任务时刻记在心里，并将它拿来做你创作中任何一个情节效果的判断标准。这是一个很好的办法。同时，当构思情节、人物关系和行为时，经常思考并反问自己这样一些问题：在这个情节中，这样的场景下，人物到底会产生什么样的情感呢？我又该通过哪些方式将人物的情感状态准确地传递给观众？我可以借助哪些道具？需要制造哪些冲突？情节上如何处理？下一步该怎么走？需不需要安排一个转折？在自己思考并反问自己这些问题的过程中，可以更加顺畅地将情感融入剧情当中，并让观众感同身受。

当然，让你的剧本努力唤起观众的情感，并不意味着毫无底线地讨好观众，也不是精心谋划要控制观众的情感。需要时刻明白的是：剧中的人物角色在当时

的情况下，应该产生怎样的情感，这种情感又需要借助什么样的方式向外传递给观众。

如果你的剧本中，男主角想要表达对女主角的爱，不要简单说出"我爱你"，而应该通过对当时人物所处环境的展现，对人物的表情、状态、动作、话语等进行渲染，让观众在不知不觉当中，体会到人物之间微妙的情感传递。也就是说，不要直白地说出某些话，考虑观众的感受，而是要潜移默化地唤起观众的情感体验，为自己剧本中的故事增加看点和亮点。

2. 满足观众的需求

生活在现实世界中的人，总是面临着多重压力。而这些需要通过某种方式进行发泄和排解，观看影视剧就是最能释放观众压力的一种途径。因此，从你剧本的长远发展出发，请满足观众的需求。

（1）故事的吸引力。

你的剧本在一开始，就应该能够吸引观众的注意力。你需要创造出剧本的主要角色的主要特征，并且为角色制造一些非解决不可的难题，比如孤儿寻亲、生命垂危等。

艺术作品之所以能够打动观众，并给观众留下深刻的印象，让观众产生深爱、痛恨、同情或者反感的情绪，一定是因为剧本中那些有血有肉、生动鲜活的人物形象。从观众的角度看，除了欣赏故事本身，那些栩栩如生的人物形象更是观众想要看到的。这些人物，都是观众们津津乐道的角色，他们代表的群体各有不同，代表着某一类人的观点、生活状态，给观众们留下了深刻的印象，让人回味无穷。

在理想的状态下，观众是能够迅速投入剧情的，但是如果你做不到迅速、准确地抓住观众的注意力，勾起观众的好奇心，那么观众的兴趣就会飞速地丧失，就像你在看电视时，一旦遇到广告、电视购物，就会毫不犹豫地转台。

你剧本的主角可以是正义凛然的，可以是美丽娇小的，可以是脾气暴躁的，可以是冷静自持的，可以是风流倜傥的，也可以是年逾古稀的，但是有一个共同的问题摆在主角的面前：他（她）必须能够在第一幕的结尾成功吸引观众的注意。

只有让观众好奇，忍不住想看看这个主角如何处理难题、脱离困境，那么你剧本的第一步才是成功的，才有继续下去的必要。所以，在第一幕的结尾你要把主角推入危机或许是一个精心安排好的陷阱，用一个刺激性事件勾住你的观众。

如斩获三十三项大奖的哲思短片《背影故事》，短片的内容不难理解，记录了一个生命从男孩变成男人，由生老病死、亲情羁绊等纠葛所带来的人生的跌宕起伏。幼小年纪时模糊记忆中的纯美瞬间；那个悠长到似乎不会完的暑假；第一次初恋所带来的怦然心动……成长过程中的每个事件，相信大家或多或少都能有所共鸣。影片最后说"你的故事结束了，你会慢慢开始去放手"，年老的男主角坐在长椅上，这一短片的关键时刻开始，观众终于看到了男主角的正脸，也是从这里开始，那些以后背展示过的瞬间，以正面的视角再次展现在观众面前。同时，也是在这里，观众开始了真正的感动。当然，对于男主角来说，他正是从这里学着慢慢放手的，微视频的吸引力也是由此展开的。

（2）观众的期待视野。

姚斯指出："一部文学作品在其出现的历史时刻，对它的第一观众的期待视野应该满足、超越、失望或反驳，这种方法明显地提供了一个决定其审美价值的尺度。期待视野与作品间的距离，审美经验与新作品接受所需求的视野之间的距离，决定着文学作品的艺术特性。"

一般情况下，剧情发展到中间部分时，总会出现拖沓的情况。而随着故事的展开，要向观众充分显示出剧中故事的张力，让观众不停地期待故事该怎样向前发展，满足观众的预期心理，将变得平淡的剧情拉回来。不论是令人恐惧的事、趣味盎然的事，还是具有重大转折的事，它们都绝不是毫无意义的小打小闹，而是串联在整个故事发展的结构中，各自承担着推动故事发展的责任，互相补充，互相辅助。

这些情节要能充分引起观众的好奇心，故事的内容也要是观众感兴趣的，主角的人物关系是什么，他的成长背景是什么，他的特殊经历是什么，他面临的挑战和困难是什么，他如何解决这些困难，这都是微剧本创作者应该想到的。观众需要剧作者营造紧张的气氛，并继续为主角制造困难。换句话说，就是让剧本中

的主角被迫承受某种打击、冲突甚至灾难,只有如此才能在主角应对、解决这些问题时,让观众窥见他(她)的内心世界。

前文中提到的第85届奥斯卡最佳真人短片奖获得者《宵禁》讲述了抑郁大叔和纯真萝莉之间情感救赎的故事。影片一开头,里奇正在浴室里割腕自杀,突然他接到关系疏远的姐姐的电话,恳求他去照顾九岁的侄女索菲亚。里奇正处在人生的最低谷,本来可能用不了一个小时他就会永远离开人世,但他居然勉为其难地答应了姐姐的请求。几天的相处下来,叔侄两人逐渐接受了对方并且对彼此产生了依赖。但是里奇还是决定再次自杀,这时电话铃声再次响起……接下来会发生怎样的故事呢?里奇究竟能否渡过这一难关呢?估计每位观众都很牵挂里奇接下来的命运抉择。但是,需要记住的是,在微电影极短的片长里,如此剧烈的剧情冲突不能出现得过多,否则不仅无法呈现清楚,也会让观众感到疲惫。

● 链 接 ●

微剧本创作者想要让故事有继续下去的机会,都需要将观众放在至高无上的地位,秉持着观众至上的原则,考虑观众的感受,让观众不感到无聊,同时唤起观众的情感反馈,并最大限度地增加剧本所讲故事的吸引力,满足观众的预期心理和好奇心理。

8.1.2 关于主题

戏剧和影视剧本的主题,也就是你所创作的剧本的主题。一般来说,创作的过程不是单单靠微剧本创作者头脑当中事先确定好的抽象的概念来操控的,即主题先行论是站不住脚的。真正能站住脚的,是剧本创作者想要在他的作品的当中反映出什么以及最终在多大程度上将主题呈现出来。那么,一部微剧本的主题究竟应该如何选择和呈现呢?

微剧本的主题应该是剧作者经过长期对生活的观察、体验、分析、研究之后，将自己的所见、所闻、所感，转化成在所创作的剧本中体现出来的对于生活的深刻认识和理解。主题思想通过人物、情节、冲突矛盾等恰当地表达出来，在原则上必须是鲜明的、单纯的、新颖的，并且又能给观众以充分的思考空间，让观众既能很好地接受这个主题，又能从中展开深刻的思考。那么关于微剧本的主题，需要思考和注意什么呢？

1. 你的主题是什么？

首先，从常规的写作顺序来看，每一个微剧本创作者在开始创作剧本之前，都需要考虑的是：我要写什么？这在很大意义上只是围绕着剧本的故事来说。而剧本要表现什么才是剧本的主题。任何一个剧本都必须有一个主题，这个主题才是统领整部作品的灵魂。

当你在剧本的故事当中或鲜明，或隐蔽地表现出自己对于某件事的态度，或者表达埋伏在整个故事当中的精神、情绪时，你就触碰到了一部剧作的主题。高尔基说："主题是孕育在作家的体验中的一种思想，这种思想是生活暗示给作家的，它潜伏在作家的印象仓库里还未形成，当它需要用形象来体现时，它会唤起作家心中要形成这种思想的欲望。"其中的"思想"就是作家在剧本当中想要表现出来的主题。

剧本的主题是剧作家的主观方面和所选题材本身的客观方面的有机统一：一方面，生活中的题材内容客观地表现了一些东西；另一方面，剧作家根据自己的观点和立场来选择、处理、展现自己就这个题材的一些看法。主题是一部剧本的灵魂，是组织生活题材，并对同一题材的不同内容进行取舍，最终使其形成一个有机的整体，浓缩成一个剧本的中心力量。

当然，在确定主题之前，剧本的创作者脑海当中存留下来的经验和素材，甚至是已经形成的某个片段，大都是零碎的，你必须在写作之前，对脑海中的素材进行整理和糅合，深入理解你的素材，深入思考你积累的经验，确定哪些是相似的，哪些可以互为补充，哪些是背道而驰的，这样才能把所有有用的素材组织成一个

可以控制的、能够充分表达出你主题思想的优秀剧本。

这个时候，就需要准确地做出取舍来：根据你的准备情况，利用一些技巧和步骤，从以下几个方面入手，确定你的主题。

（1）明确你所储备的素材，将一些印象清晰的部分加以削减，突出故事的主要内容。这种办法往往是最管用的，删改素材，将其整合，统一为主题服务，这样你才能获得真正想要展示的内容，使主题部分更加明确。这一点在之前看到过的影视剧中经常会有体现，有时你一定会想，剧中的这个情节怎么觉着根本没什么用，本来以为这个情节会在之后的剧情发展当中发生巨大的反转，但是看到最后都没发现它的作用。这种情况就是需要在剧本当中避免的。

（2）如果你的素材是真实发生过的故事，那么需要做的就是找出素材当中主要人物发生的关键事件，并将这类事件作为处理素材的模板，进行主题方面的确定，并且围绕这些人物发生的关键事件进行某种程度上的再创造。

微电影《米兰》的故事背景是北约轰炸南斯拉夫，电视新闻不断提醒人们要注意安全，实时转播被轰炸地区的状况。故事的主人公是幸福的一家四口，在乡下过着平静的生活，兄弟二人经常在院子里玩耍。但是一场车祸让哥哥失去了行动自由，因为美国人轰炸医院导致医院断电，在失去了仪器支撑后生命逐渐衰微，弟弟同时在善良地拯救美国飞行员的生命，尽管那是他们国家的敌人。导演想要表达的正是战争让这个幸福的家庭沉浸在永远的痛苦之中，但是并没有拍摄血腥的大场面，而是细腻地刻画兄弟两人的深厚感情，以及战争突然给这个家庭带来的不幸，这样强烈的情感冲突能让观众更真切地感受到战争的恐怖。

2. 如何提炼主题

艺术来源于生活，要发现生活当中的美，在生活中截取剧本创作的素材，这绝对不是一个伪命题。但是，当真正面对着五花八门、形形色色的生活、人事和情感时，如何提炼你的主题，就变得不那么简单了。

之前曾提到过主题先行论，是指在具体创作剧本之前，先为之拟定一个想要表达的主题，然后根据这个主题进行针对性的故事大纲创作。这种情况下，主题

起到了提纲挈领的作用。但是，由于这种方法的使用，使得生活和艺术技巧本末倒置了，并不是从生活中选取素材，然后进行创作，而是为了表达主题去刻意凑素材和杜撰故事，这必然导致故事情节不真实，令人难以相信；人物形象不够丰满，立不住脚，难以真正吸引并感染观众。

关于这一点，加斯纳说得非常具有启发性："一出戏的生命完全取决于它的逻辑和现实性。概念上的混乱是足以阻碍戏的发展，磨钝它的锋芒和破坏它的平衡的病症。"

事实上，懂得观察生活并提炼生活的人，知道如何去恰当地运用生活当中的素材。当你心中有了明确的目的和要求时，再去从生活中积累下来的经验中挑选合适的素材绝对是信手拈来。问题在于，当你仔细推敲剧本的主题时，并不需要严格框定你表达主题所需要的东西。灵感是突如其来的，思绪是跳跃的，你可以随时变换自己想要表达主题的方式，或者由烘托氛围的场景来展示，或者由人物之间的矛盾冲突、对话、动作来展示，或者由视听语言中的旁白、独白、画外音等展示。但是一条重要的原则是，当你的思绪天马行空时，当你的创作渐渐偏离主题时，你需要按照自己当初设定的那个主题，按照正确的行文逻辑，将已经偏离的故事发展脉络稳妥地拉回来。

在创作时，绝对不是按照自己的喜好、凭着"三分钟热度"，随意选取一些社会热点来进行创作，首先应该做的，就是找到在你选取的材料当中，想要传达的是什么，能够传达的是什么。

● 链 接 ●

"作家需要做的事情主要是用分析求得综合，刻画和搜集我们生活中的各种成分，提出一种主题并且对它们全体加以论证，最后，描写一个时代的主要人物以绘写出这个时代的广阔的面貌。"巴尔扎克如是说。在剧本创作之前，分析与综合你的基本素材，提炼出主题，并让故事当中所有的人物和情节都为这个主题服务。

8.1.3 时间管理

不是所有人都能像罗恩·巴斯那样，将写作当成自己一辈子唯一想做的事情，即使没有人看他写的剧本、没有人付他工钱，他也一样从工作当中抽出时间来进行剧本创作，并且在周末和节假日里也笔耕不辍。所以，如果你坚定地想成为微剧本创作者，并相信自己终有一天能够写出大卖的剧本，那么，请像罗恩·巴斯那样，坚持下去，并做好你的时间管理。

我们常会感到时间总是从我们的指缝中悄悄溜走，想必微剧本创作者对此感受尤深。很多剧本创作的初学者最初都会踌躇满志地对朋友说"我要创作微剧本了，往后我要集中时间和精力搞创作了，吃饭喝酒都不要找我噢，否则会影响我写作的时间安排，影响我创作的状态"。

但是，每个人的时间其实都是可以自己掌控的。如果你想成为微剧本创作者，是否能找到时间进行创作，就要看你创作的愿望到底有没有你说得那么强烈，你是不是真的能够将剧本创作当成自己的人生目标，而不是心血来潮的一个念头。

你不妨问自己这样一些问题：每个人来到这个世界的时候，其实都是差不多的，那么为什么后来有了很大的差别呢？抛开非主观因素不论，是什么造就了人与人之间的千差万别呢？德鲁克告诉我们：是时间。对时间的合理运用、合理掌控，造就了千差万别的人生。

那些只是"在嘴上说一说"的人，他们往往不会真的将写作放在日常安排最重要的位置，创作的欲望总是会被各种各样的事情一降再降，比如创作的瓶颈期、创作的茫然期等，都会为自己找到弃创作于不顾的冠冕堂皇的理由。作为一名出色的剧本创作者，一定将创作摆在首位，并把它当做抵抗一切诱惑的正当理由，因为在他们心里，创作不仅仅是自己赖以生存的工具，更是自己热爱的事业。而这项工作是严谨的，有条理、有计划的，更是有时间期限要求的。

所以，对于一个初学剧本创作的人来说，学会时间管理，是你开始剧本创作的第一步。

1. 列出计划

一个专职的微剧本创作者能够有效地管理好自己的时间，他会给自己列出一张或长或短的计划表，比如一个剧本多长时间完成初稿，一周工作几天，每天工作的时长及时段，有的人甚至会将某一个片段的创作时限也计划出来，写在那种有时间日程安排网格的本子上。因为所有的创作都已经在脑海中构思好了，需要做的就是将计划落实到创作中。当然并不是说一定要将时间安排精确到每时每刻、每分每秒，毕竟创作剧本有时还是很需要依赖灵感的，创作状态，与当天的情绪也是分不开的。但是，要强调的是——不要让时间偷偷溜走，主宰时间，摆脱时间对自己的控制，主动去控制时间。

作为一名职业微剧本创作者，剧本创作是你的工作和养家糊口的工具，在梦想之上加上了责任，而时间恰恰就是实现这份梦想和履行这份责任最重要的资产，所以，请珍惜时间，潜心创作。

将你的剧本创作放在首位，将创作摆在日常生活的最重要地位，列出一个计划表，固定创作时间，即使没有太多灵感、想法不清晰时，也不完全放弃创作，可梳理素材，整理思路，触发灵感。制订一个周密的计划，不仅仅是为了安排每天需要做的事情，更是给自己一个监督和期限，心里永远装着对剧本创作的敬畏和责任，并努力将它一天天、一年年从每一段文字的写作中，落实下去。

给自己列一个计划，也是监督自己的创作进度、避免拖稿的有效办法。心中没有一个完整周密计划的人，往往会被生活中的诸事牵绊、影响。比如刷手机、煲电话、逗宠物……因此，将你的剧本创作计划表中的重要时间节点醒目地标注出来，贴在抬头就能看到的地方，给自己一个精神上的、潜移默化的影响和提示。同时，一定要养成不顺延计划的习惯，这几乎是老生常谈了，简单一句话"今日事今日毕"，明天总有明天应该做的事。

现在，来看一下著名的编剧前辈是怎么制订计划的吧。借鉴他们的经验，或许会对你的剧本创作计划有所启发。以下是对几位著名编剧的采访节选：

> 罗恩·巴斯：我会制订一个计划表，但是我不会规定自己每天从九

点写到十二点，因为你为自己限制好了时间，如果到时候没有完成任务的话，就会觉得自己很失败。我会给自己列一张计划表，可能长达几个星期或者几个月，我会给每天标上想写的章节，一直把整个剧本都分配完。如果我没有能够按时完成计划，我就会把计划改了。我不想因为晚交了四天稿而让自己对自己很失望。所以，我会把原来的计划再往后拖几天，这样我就能按时完成任务了。如果我写得太快了，比计划提前了不少，我不想自己太舒服，也会把计划改掉。有了计划，我就知道每个时间我应该写到哪里，但是如果完不成，我也不会惩罚自己。我几乎不在晚上写作，我大概会从清晨四点半开始工作到晚饭的时间。当然，我也不是一整天都在写剧本，我还要开会、吃饭、打电话之类的。每天工作结束后，我就会冲个澡，跟我的妻子一起吃晚饭。吃过晚饭之后，我可能会做一些整理工作，比如写一下明天要联系的人的名单，看一看自己还有什么事没完成，或者修改一下自己的作品。我很少在晚上写东西，除非我真的是赶时间，或者我真的精神太好了，但是通常情况下，我洗过澡就把工作给忘了，我会让自己好好地放松一下。

埃米·霍尔登·琼斯：我会在早上7:30起床，看会儿报纸，散会儿步，接下来打打电话，做点杂事，比如还信用卡、上网、回邮件等。然后我会把前一天写的东西再改一遍。我会在午饭的时候休息一下，散会儿步，下午开始写新的内容，写两到三小时的样子。如果我写的是初稿，那我在午饭后最多也就能写三四个小时，但如果是改稿，我就可以写一整天，直到我上床睡觉为止，也跟我的精神情况有关。如果我赶着交稿，我可能会一直写到午夜，一周七天，天天如此。如果我不急，那我晚上的时间会用来读书。

汤姆·舒尔曼：我每周有五天的工作时间，周末我是要跟家人在一起的，但是如果急着交稿子的话，我也会在周六的时候加半天班。在工作日，我每天6:15起床，洗澡，拉拉筋骨，下楼给孩子们做早饭。我送孩子们上学，在8:15的时候把我那十多岁的儿子送到学校里，8:30

到办公室。接着，我把包里的东西都拿出来，打开计算机，做一会儿杂事。我会给自己泡一杯热巧克力咖啡，这是很重要的。然后，大约在9：00的时候，我开始工作了。我工作的时候不接电话，但在4：30的时候会用15分钟回电话，5：00左右开车回家。5：00到6：00我会锻炼一下身体，然后跟家人一起吃晚饭。

当然，每个人有每个人不同的创作习惯、特殊喜好等，并不一定非要按照上述前辈们的计划和创作习惯来。你需要做的，就是在汲取前人经验的基础上，制定出一份详细的计划表，并慢慢探索出适合自己的写作喜好，笔耕不辍。

2. 拟定目标

当然，对于创作来说，计划和目标是不可分割的。在初步拟定好时间计划后，按照时间安排和任务量，制定你的写作目标。

梵·高说："所有伟大的事情都不是靠一时冲动办成的，而是由一些小事积累而成的。"老子曰："合抱之木，生于毫末；九层之台，起于垒土；千里之行，始于足下。"没有人能够随随便便完美地完成工作，只有那些将自己的大目标不断分解成一个个小目标并持之以恒地做下去的人，才有可能获得真正的成功。

所以，为自己定下每天的创作目标，几千字到万字不等，这样你才能准确地获知自己预期多久能完成一个剧本，并将这个预期带到创作当中去，勉励自己，激励自己不断朝着目标奋进。

此外，还应为自己制定一个大目标，就是在心中拟定一个截稿日期。漫无目的地前进，人总是会失去方向的，而目标的存在，能够让人产生积极的心态，看清自己的使命，产生奋斗的动力。目标的实现更会让你充分地感受到生存的意义和价值；它有助于你去把握事物的轻重缓急，更让你集中精力，把握现在，创造未来。不要懒惰，不要退缩，如果你还没有为自己制定目标，现在开始；如果你已为自己制定出了一个明确的目标，那就向着这个目标不断努力，实现它！

● **链 接** ●

"一天只有24小时,时间对每个人都是公平的。"无论生活还是工作,都需要一个很好的时间管理方法,尤其在碎片化严重的时代,有效的时间管理,会帮助你更好地分配自己的时间。剧本的创作更是如此,在这样一个变数多,又无法准确控制创意和灵感的事情上,做好时间管理,是一切成功的基础。

8.2 修改初稿：用脑写作

花费数月的时间和精力，倾注许多的心血，当落成初稿的时候，我们就知道对初稿进行修改的时间到了。剧本就像是自己养大的孩子，看着它一天天长大，不断地成长，当需要修改甚至是删减某一部分的时候，肯定都会觉得不情愿，这时你的潜台词可能是"我是如何熬了那么多的日日夜夜，经过了怎样的艰辛和困难，一个字一个字创作出来的"。但这是大家心照不宣、必须遵守的规矩，更是让你的初稿变得更加优秀的必经之路，因为即使再有创作天赋的剧作者的剧本也不可能是一稿即成，完全不加任何修改的。

常言道"写作就是进行重写"，这个道理是不言自明的。对自己的剧本进行修改是剧本创作过程当中极为重要且不可删减的程序。写作是一个详细琐碎、一步一步的过程，是在一天一天的积累当中，慢慢推进的工作。在前行的过程中，必须不断对其进行优化和完善。好好用心修改你的初稿，这个步骤能帮助你改正文稿中的许多不当之处，理清和界定剧中的故事，并进一步凸显人物和创作的情境。这一部分的内容主要包括通读你的剧本，形成剧本的全局观；并建立剧本的定稿对照表，重新审视你的作品，看看人物角色是否多维，作品叙述能否视觉化，故事有无令人屏息的悬念，故事建立的逻辑是否通畅，以及你剧本的主旨是否够深刻等。

8.2.1 通读剧本初稿

很多时候，当你的剧本最终完成时，你会觉得它与你最初设想的多少有些出入。因为人的思绪是不被控制的，在你原来设定的情境中，可能你会突然灵光一现，想到一个绝妙的点子，把它加到原来没有设计的情景当中去；可能你会觉得原来设计的情节在剧本推进的过程中已经不合适了，将它跳了过去。因此，当剧本的初稿完成时，请放下所有的执念，心平气和地本着客观公正的原则，用一个观众的视角，将剧本从头至尾完整地重读几遍，以此来对你的故事有一个更加客观、全面的把握，建立一种全局观，这对你之后剧本的修改是非常有帮助的。

到底该如何做呢？这里提供以下几点：大声读出你的剧本，并转换你的视角——站在观众的视角上，建立一种剧本的全局观，看到剧本中存在的问题；并以此为基础，进入剧本初稿的第二次、第三次甚至第四次、第五次的精细阅读当中，将这些问题一一解决，并对剧本初稿当中有问题的地方进行修改。

1. 通读剧本形成全局观

千万不要天真地以为，因为剧本是自己写的，你就对剧本中的任何一个情节都了如指掌。人的思维和记忆是有一定特性的，往往会对那些非常重要的情节和人物，以及具有强烈冲突和矛盾的地方或整个故事的转折点等记忆深刻；而对人物在某个场景下的心理描写、动作，场景的描述、环境的描写，次要人物的对白、动作的记忆得不是那么准确。

而吊诡的是，有可能正是那些没有注意到的小细节，影响着你的整个故事架构——人物之间的关系是否合乎他们各自的性格塑造和人物设定；某一个场景的描述，是否符合当时当地的具体情况；事情发展的先后顺序，甚至是中间某一个重要节点的安排是否真的合理，有没有漏洞等。这些都是你在通读初稿的时候，需要特别注意的。

你完全可以带着这些问题和疑惑，重新审视你的剧本。将整个初稿从头至尾通读，全身心投入地阅读，你会发现你的情感仿佛坐上了一辆过山车。当读到某一场景之后，你或许会觉得很挫败，这个场景为什么写得如此差劲，情节发展似乎完全不符合逻辑；而当你看到一个写得非常精彩的场景时，你又会自信陡增，觉得自己对于剧本的创作还是挺有天分的。有些场景中，你会觉得描写是不是太琐碎了，对话是不是有点乏味无聊……在脑海中标记上这些你觉得欠妥的地方，随后重新思考并作出调整。记住，这些动作在脑海中完成，不要着急落实到手上，因为初次通读你的剧本初稿，要达到的目的是建立一种剧本的全局观，而不是纠结于某一个细节。

在通读剧本初稿的过程当中，作为一个读者、一个观众，其实你会发现很多问题：故事这样安排是否恰当？剧情的衔接过渡是否紧凑？能不能抓住观众的注

意力？人物之间的关系安排得是否合理呢？人物形象是不是真实可信的？能不在观众心中站住脚？人物的对白有没有问题？是太多了，还是太少了？你为人物设置的台词是否简洁有力并且能够掷地有声地表达观点？你的潜台词埋伏得够吗？悬念的设计效果怎么样，能不能让人兴致盎然地一直看下去？剧情与剧情之间的连接是不是顺畅？需要再增加一些辅助性的解释吗？故事的转折部分安排得够不够？冲突够不够明显？结局是不是符合逻辑？结尾的效果怎么样？

在结束了初稿的第一遍阅读之后，花点时间对初稿再次进行认真的回顾和思考，将故事、人物、情节、环境、对白一一理清，掌握总体的感觉，对哪一部分还算可以，哪一部分需要做大的修改，哪一部分需要删减，进行一番彻底的考量。而当你从开场到结尾，穿越整个故事进行整体的阅读之后，你就会对剧本有一个全局的把握，从而有利于对人物之间的关系、故事结构、情节的设置进行协调。

但是请再次注意，在你通读剧本初稿的第一遍时，不要在文稿上做任何标记，只需要带着这些想法和疑问重新进入文本，并发现问题。在此期间，你不需要做出任何对于某一细节轮廓非常清晰的界定。你要做的是，重新审视你的主题，看看它还是不是你当初设定的主题，有哪些出入，有没有必要对一些地方进行细微的调整，或者大范围的修改。

初次通读形成剧本初稿的全局观，将问题留到下一次通读初稿的过程当中去。

2. 以精细阅读调整细节

第一次通读剧本的初稿后，已经对剧本有了大致的了解，并在脑海中标记了具体某一细节的不妥之处，接下来就是以精细化的阅读调整细节。好好考虑一下之前发现了那些问题，在阅读第二遍的过程中动手在原稿上进行标记，并开始修改。

这个过程可以持续一遍、两遍，甚至三遍、四遍，直到你把剧本修改得非常满意，再也挑不出来毛病为止。当然这个所谓的"满意"，只是自己的看法，还需要依靠他人来进行试读并对你的剧本做出评价。

先来讨论一下什么是精细阅读。

培根在《论读书》中说:"读书使人渊博,辩论使人机敏,写作使人精细。"在信息碎片化、传播高速化的时代,各种各样的文章井喷式地出现在我们的视野范围当中。而与时俱进的我们,也似乎迅速适应了这样获取信息的方式和节奏,在公交车上、地铁上、饭店甚至是在卫生间等短短的时间里,都能抱着手机或者平板电脑完成对一篇文章的阅读。但这样的阅读必然不是精细的阅读,这种粗略的浏览对于审视剧本的初稿来说是毫无意义的。

在不同的场合下,阅读的方式和快慢对文本信息的提取是不一样的,因为那些碎片化的文本只是作为消遣,所以只是一目十行、粗略地浏览过去,并不做细节上的深究。但是在对剧本进行精细化阅读,以求发现问题、精益求精的时候,必然要打起十二分的精神,不放过任何一个细节。

是的,我们确实能像上述一些人说的那样,一个字、一个字地进行阅读,但,这就是你所谓的精细阅读吗?不,不是的。

举一个精细阅读剧本初稿的例子。剧本内容如下:一个刚刚参加工作的女大学毕业生婷婷,她终于走出象牙塔,面对社会上五花八门的诱惑和形形色色的人,她一边害怕,但一边又按捺不住心里对未知世界的好奇。终于有一天,她走进了每天上下班都要经过的那个酒吧,站了很久,她像被迷了心智般,被那个以沙哑声线唱出凄美旋律的民谣歌手梁子深深吸引了。之后,这个初入社会的女孩与很小就混迹酒吧的北漂歌手发生了一段曲折婉转的爱情故事……

选取剧本刚开始,婷婷与梁子相遇的情节:

> 大都市的夜晚,七彩霓虹。那一个个随着夜幕降临亮起灯来的、暖色调的招牌,还有夜色中朦朦胧胧传来的酒香,营造着暧昧的氛围。白日里行色匆匆、谈吐优雅的男男女女们,在夜色的衬托下,仿佛都变得慵懒,空气里满满的荷尔蒙的味道。
>
> 婷婷像往常一样,一下了班就直奔自己与别人合租的那个出租屋,她害怕与陌生的人接触,害怕不同于校园气氛的一切,害怕经过那个在回家必经之路上的酒吧,因为那里总是能看到衣衫不整,热情忘我地搂

抱、亲吻在一起的男女，这更是刚从校园里毕业的婷婷所不能接受的。

但是今天，或许是因为被主管骂了个狗血淋头，或许是今晚的霓虹灯亮得与平时不同，传递出诱惑的气息，想要发泄一下胸中闷气的婷婷，在经过这家酒吧的时候，不由自主地走了进去。

她胆怯地坐在酒吧的小角落里，仿佛想要被全世界遗忘般低着头。或许是"情迷醉美人"这个鸡尾酒的名字让文艺气息浓厚的她产生了兴趣，本打算只点一杯可乐的婷婷，默默地小口啜着酒，并以警惕的目光打量着整间酒吧。

突然，一个沙哑迷离的声音，毫无预兆地传到了婷婷的耳朵里，磁性的声音，悠然地唱着李健的《贝加尔湖畔》。"在我的怀里，在你的眼里，那里春风沉醉，那里绿草如茵。月光把爱恋，洒满了湖面，两个人的篝火，照亮整个夜晚……"

这一刻，婷婷的世界里仿佛只剩下了唱歌的这个男子和自己，她再也听不到除了这慵懒的歌声外，其余任何的声音。

这就是剧本最开始婷婷与梁子相遇的场景，请你对这个剧本片段进行逐字逐句的精读，然后看一个专业的微剧本创作者是如何精读这个片段的，不妨做一个对比，看看能不能发现一些问题。

以下是专业微剧本创作者的精读笔记：

剧本一开始对于都市夜晚荷尔蒙气息的描写，画面感不够，可将婷婷回忆中看到的酒吧门口传递出暧昧氛围的男女，直接放在酒吧的门口，让二人相互依偎、相互亲吻。

"夜色中朦朦胧胧传来的酒香"可视化程度不够，无法用镜头的语言进行传达，可将其转化成利落地码在酒吧橱窗里的各式各样的空酒瓶，和在酒吧门外等待出租车，已经喝醉的、领口微乱、领带散开、不再西装革履的摇摇晃晃的男子。

婷婷这个人物形象的刻画，可以放在公司中她唯唯诺诺地低头听女上司训斥的画面，以及在回家途中必经的那个酒吧门前时，她总会尽最大努力离这个门口越远越好，低头走过，不敢东张西望的画面上。

　　而男主角梁子的出场，可以是更加惊艳的：昏黄暧昧的灯光中，一个全身黑色衣服的帅气男子，逆着光安静地坐在舞台中央的吧凳上，一只脚踩在地上，一只脚踩在吧凳踏板上，斜抱着一把吉他，用沙哑哀伤的嗓音，慵懒而缓慢地唱着《贝加尔湖畔》，指尖流淌出一串串跳动的音符。而原本破天荒坐在角落独自伤心买醉的婷婷，被这个慵懒的声音所吸引，她大胆地抬起头，却正好与舞台上的梁子四目相对……

　　这是一个专业的微剧本创作者在做第一遍剧本初稿的精读时，所做的批注。倒不是说这样的修改有多好，毕竟对于一个场景的表现，一千个人有一千种办法。这里，只是简单展示了精读剧本是什么样的状态，它不仅是一字一句地推敲剧本当中的词句，更是对整个场景画面感的烘托、文字叙述转化成镜头语言、人物出场方式、人物性格塑造等等各个方面的再度创作。

　　那么，以此为模板，开始你的剧本精读吧！你会发现在你的剧本初稿当中，还有更多这样那样的问题出现，一个个找出它们，并细致地修改它们，重新勾勒你的剧本初稿，重新创作你的故事和人物，调整你的每一个细节，直至你对所有情景的呈现都感到完美。

● 链 接 ●

　　陆九渊说："读书切戒在慌忙，涵泳功夫兴味长。"朱熹也曾说过："读书之法，在循序而渐进，熟读而精思。"千万不要把自己变成装在套子里的人，坐井观天绝对不是一个成功的剧本创作者应该做的。因此，站在观众的视角，通读你的剧本初稿，形成对剧本的整体、全局认识，发现你剧本当中存在的问题，并进一步对剧本初稿做精细化阅读，不断调整细节，只有这样，剧本才能够精益求精，逐步走向完美。

8.2.2 建立剧本定稿对照表

当你对剧本初稿反反复复多次修改之后,在将剧本送出去找人试读之前,请你最后做一次全面的检查——再次审视你的剧本,建立剧本定稿对照表,看看它与你当初所设定的内容有多大出入;角色是否真的多维立体;文字叙述是不是能够用镜头很好地展示出来;故事是不是富有悬念,能够让观众忍不住地沉迷其中;它构造的故事逻辑是不是通畅,还有哪个情节找不到合理的解释;想要表现的主旨是不是深刻,是不是贴近生活,并能够给人以灵魂的叩问和启迪等。

1. 角色是否多维

一个经典的剧本中,必然要创造一个经典的人物角色,这个角色必定是多维的、丰满的,而且往往能够勾起观众对他的好奇心,激起观众与他情感上的共鸣,为他遭遇到的曲折和不幸揪心、担忧,并关注着他为了反抗命运的不公做出的种种尝试和努力。诚然,如果说你的剧本当中没有一个这样的人物让观众与之产生移情或者认同感,那么你的角色塑造就是非常失败的。

多维度的角色到底包含哪些特质呢?请你按照以下的维度与自己剧本当中的人物进行一一对照:体貌特征、人物性格、情感偏向、聪明才智、性格弱点、喜怒哀乐、价值观、幽默感等。同时,更重要的是当人物在面临困境时,他的挣扎、绝望、愤怒、反抗、努力、希望与梦想。借此,可以看到,人物的深度正是从这几个方面向观众们展示出来:在面对突发状况时,他们是积极解决,还是消极应对?他们是正义凛然的,还是阴险狡诈,又或者是处于中间的灰色地带?

感恩节特供片《有人偷偷爱着你》讲述了五个根据真人事件改编的故事。有自杀倾向的姑娘、买杂志的白领、开车的小职员、送外卖的小哥、撞花车的三轮车车主,貌似他们的人生都走到了死胡同。每个人在影片开头都是冷漠、不近人情、苛刻、疲惫的形象和状态,但是随着故事的发展,真相逐渐浮出水面:态度很差的报亭老板实际上是看到旁边的小伙子要翻白领的包,才让她赶紧走。交警急匆匆地跑过来不是要开罚单,而是帮小职员把加油盖盖上。电梯里一位男士主动礼让外卖小哥进电梯以免他误单。想要自杀的女孩子收到了很多很多条爱的

鼓励。这支小片子集中展现了每一个人在社会中打拼和生活的无奈，以及人与人之间的那份温暖和关心。

2. 叙述能否可视化

微剧本的语言文字要求能够可视化，这种可视化反映出来便是应该具有情节性。它与其他的叙述性文字不同，一般情况下不用比喻的修辞，不表示方向性，不抽象地交代任务的目的，不抽象地描写人物的心理状态，不描写摄像机无法拍摄和呈现的一切内容。微剧本当中的语言，都是为拍摄成为可视的场景、动作、行为服务的，是为画面镜头所设计的，是一种非常具象的语言。剧本中的每一句话都要能被拍成画面，大到战争的场面，小到一只蝴蝶的翩翩起舞。

影视叙述语言的一个基本特征就是：可视性，所有语言都要能够被以某种方式拍成画面。如果你的剧本中出现了类似高尔基的《海燕》——"一堆堆乌云，像青色的火焰，在无底的大海上燃烧。大海抓住闪电的箭光，把它们熄灭在自己的深渊里。这些闪电的影子活像一条条火蛇，在大海里蜿蜒游动，一晃就消失了……"这样的描写，就毫不犹豫地删除吧，这样的描写，该如何在影视剧中表现出来呢？

因此，雕琢你的叙述性语言，让你剧本中的每一句话都能够在镜头里毫无阻碍地展示出来。

3. 主旨是否深刻

一个好的剧本，最大的价值在于主旨的深刻性。而剧本主旨的深刻和伟大，在于剧本创作者是否能够真正立足于当前的社会现状，就某一事件，或者是就某一现象，说出一句必要说的、举足轻重的、有益的、发人深省的话。换句话说，他是否在剧本当中担负起作为一个微剧本创作者应该承担起的社会责任。

真正能够体现一个影视剧本文化精神的，是它带给人们的整体思考，进而达到一种历史的阐释。判断一部作品它的主题是否深刻，不仅取决于选材方面作者独到的艺术眼光和敏锐的触角，更取决于作者的主观看法是否真的符合客观现实

本身赋予人们的思考和感受。

如果你的作品只是真实反映现实生活，那么这并不能称作一部影视剧本，只能称为纪录片脚本。

但是，这里说的剧本面向的是影视内容，这与纪录片的制作是完全不相同的，二者有着不同的镜头焦点和人物故事线。而在剧本的创作中，如果剧作者主观的看法不能紧密贴合客观事物所蕴含的主题思想，那么你创作的剧本，其主旨必然不会是深刻的、发人深省的。因此，检验剧本的主旨是否深刻的一条黄金法则就是：把你的故事搬回生活当中，看看它是否真实，是否能够被人们所认可和接受。有时，天马行空也是可以的，但是一切要以真实性为依据，要体现你的价值观和世界观。

想要在剧本中树立较深刻、较为鲜明的主题思想，作为剧作者，必须具有非常高的政治水平，同时还要具有用形象、画面、动作、语言等来表达你的主题思想的较高艺术水平，这二者是缺一不可的。

再者，剧本的主题要通过形象加以揭示，通过人物、情节结构、戏剧性的语言以及戏剧冲突等来形象地表达。而有一些剧作者，为了让自己的主旨更加明确，总是将自己的意图和主题通过剧中某一个人物，以说理的方式、书面化的语言表达出来，这种方式是不可取的。之前讲过"此时无声胜有声"，明明白白讲出来的东西，往往只会被人们忽视，而且说理的表现方式在影视作品中反而是最难以"理"服人的。因此，为了让剧本的主题更加深刻，不妨通过侧面的方式，比如环境的烘托，比如气氛的营造，比如人物的动作、行事等。有时候间接表现出来的，才是最吸引人并发人深省的，因为它给了观众思考的空间和回头审视自己、思考人生的机会。

● 链 接 ●

一部好的剧本要经过几十次甚至上百次的打磨。微剧本创作者迈克尔·阿恩特的《阳光小美女》，写了超过一百稿，才获得了奥斯卡奖。不要害怕修改你的作品，秉着精益求精的原则，以让剧本更加完美为目的，开始修改你的初稿吧！用脑写作，多思考剧本的内容，仔细推敲并修改，充满激情地迎接这项艰巨的任务吧！

8.3 最终润色：全身心投入

经历了千百次的锤炼，经历了一次又一次的崩溃，重新拾起，再度崩溃，又重新拾起，好了，终于到了剧本即将面世的最后阶段——最终润色。在这个最接近市场的重要阶段，需要做的主要有两件事：找些靠谱的人试读你修改过的剧本，并虚心接受别人正确的意见，及时修改；同时，把好演员这一关，让自己的剧本在真正面向大众的时候，有一个良好的开端。

8.3.1 忠言逆耳利于行

除非你是桃花岛的黄老邪，身怀绝技，不屑于踏足江湖，否则，一个过于故步自封、盲目自信的人，他获得成功的概率微乎其微。剧本的创作更是这样，一千个人有一千种对于剧中故事、人物、情节等不同的看法，这是由他们迥然不同的生活经历、学识素养、个人喜好、人生观、价值观等所决定的。因此，千万不要以为自己的剧本经过了几十次甚至上百次的修改，就变得完美无缺，不需要向别人求取意见了。只有找到一些靠谱的人试读你的剧本，并客观公正地为你提出中肯的意见，在此基础上，选取他们的意见中正确的部分，对自己的剧本最后来一次或大面积、或细微的修正，你的剧本才能够进入制片人的眼中，打入市场。批评有助提高，这个道理恐怕不需要我做过多的解释了。

1. 找些靠谱的人试读

首先，找几个熟人或者朋友，一定要是那种敢于对自己直言的诤友，而不是唯唯诺诺，表面一团和气的"面子朋友"。如果有可能的话，甚至可以找一些职业微剧本创作者或者在他的日常工作、生活中阅读大量文学创作（最好是剧本）的专业人士。如果实在找不到这样的人，那也请找一些文学素养高的朋友来试读你的剧本。

当他们读完剧本后，你需要马上做一件事，那就是虚心地询问他们的意见，认真地听取批评和建议，并仔细地记下来，不要试图为自己辩解，更不要以任何

的方式暗示、诱导他们接受你的观点，要让他们独立地思考，完全站在个人阅读体验的立场上来对你的剧本做出评价。

你迫切想要知道的是自己剧本当中存在的问题和不足，因此，如果你发现朋友在评价剧本时，措辞非常谨慎，表达过于含蓄和礼貌，请直接告诉他们：我希望你能像评论任何一部电影那样，严格要求我的剧本，将自己真实的感受说出来，不好就是不好，不需要为了面子说一些好听的话。没有任何一个人的剧本是完美无瑕的，早一点发现自己剧本当中的问题，总比这个剧本被制片人发现问题进而被放弃掉，要实在得多。

其次，你还需要把不同的读者对自己剧本的批评、建议放在一起，做一个比较，即使他们的评价当中，有一些观点只代表一家之言，并不具有共通性，也不能轻易忽略它，因为你的试读人员只是抽样调查，而且还不是随机的。当这个剧本面向市场的时候，它面对的是数量呈指数倍向上增长的观众，那个时候，剧本中所有的细节都会被无限放大，当时你认为可能无足轻重的小缺点或者不足，以后就会被成千上万的人看到，并无情地指出来，想想这将是一件多么可怕的事情。

2. 处理建设性的批评

在找人帮忙试读自己的剧本时，只有谦虚谨慎，虚心接受他人真实的批评，才会真正更上一层楼，你的故事、人物、情节才可能更加完整和引人注目。

不要害怕被批评，你必须学会倾听别人的意见，但是同时，你也不能完全放弃自己最初的想法。在这里，你需要学会的是，如何去分辨合理的建议、意见和过激的批评和挑刺，然后，在这两者中间，找到一个平衡点，这样既能真正吸收到好的建议和意见，又能够不忘自己的初衷，守住自己剧本的初心。

因此，好好处理他人对自己剧本的建设性意见，认真聆听他人的反馈和批评，兼收并蓄，有则改之无则加勉，这样的剧本才会被更多人接纳和喜爱。

> **链接**
>
> 学如逆水行舟，不进则退。剧本是写给观众们看的，而不是自娱自乐的。一部优秀剧本的创作，单靠一人的智慧和经验是绝对撑不起来的。只有虚心地不断学习，不断进步，在朋友的帮助下，在观众的批评中，采纳合理的建议，摒弃不合理的指责和挑剔，在不断的修改和调整当中，一步步完善自己的故事情节，才能丰满自己的人物角色，充盈自己的故事主题，让剧本变得更加完美，更加富有艺术性和真实性。

8.3.2 把好演员这一关

当你的剧本经过重重修改、层层筛选，终于被制片人选中，进入影视剧作拍摄的环节时，你能为自己的剧本做的最后一件事情，也是至关重要的一件事情就是把好演员这一关。

试想一下，自己呕心沥血，花费了无数的精力和汗水、付出了难以计量的艰辛，终于要将自己的故事传达给观众了，终于能实现自己创作的价值了，但是，如果你的剧本是由一些没有演技、不懂剧本内涵、不懂表演艺术的演员来演，这将会是一件多么令人沮丧的事情！用"一颗老鼠屎坏了一锅粥"来形容这样的情况简直一点都不为过！

所以，为了让你的故事能够最完整地呈现在观众面前，真正将故事的核心内容表现出来，一定要把好演员这最后一关！

不同的演员，对待剧本的态度是千差万别的。有的演员仅仅在意剧中自己分配到的角色，一共有几场戏，有多少句台词，戏份够不够；有的演员关注剧本故事本身是不是精彩、够吸引人；有的演员关注角色是不是与自己之前所饰演的角色有着本质的不同，有没有可供自己发挥的空间。这些都可以作为你衡量一个演员是否适合剧本的标准。

当然，一个最重要的标准是，这个演员是不是真的懂表演，他到底能不能够

深入角色内心，挖掘角色本身深藏的艺术魅力与价值；他懂不懂得在不同场景当中通过适宜的肢体语言或者面部表情来表现人物内心微妙的变化。

在这种情况下，你可以让不同的演员，饰演同一个人物角色，并给出一个特殊的场景：在这个场景当中，没有任何一句台词，能给演员参考的是这个场景发生前、发生时，以及发生后的具体情况，以及前因后果，帮助他理清人物之间的关系，这就是所有你能为他做的，剩下的，要完全靠他自己的理解、发挥和创作。

当一个演员彻头彻尾地变成剧中的人物角色时，剧本就发挥出了它应有的令人敬畏、令人震撼的气场。而一个好的演员，在拿到让他欣喜的角色时，他是不论怎样都掩盖不了那种由内而外散发出来的喜悦的，而这种喜悦会非常直观地体现在表演场景中，他的任何一个微表情、一个肢体动作、一声似有若无的叹息上。只有真正懂得剧本中人物角色，并不断揣摩角色内心活动的好演员，才能把一个角色演得栩栩如生、逼真传神，让人记忆深刻、过目不忘，而这，就是你挑选演员最直接的，也是最重要的依据。

把好剧本的最后一关，严选饰演你剧中角色的演员，在微视频打上"剧终"两个字后，好好休息一场吧。经历了这样一个艰难的、曲折的过程之后，相信你对于剧本的创作会有更加深刻的体会和独到的见解。还是那句话，欢迎你加入剧本创作的行列当中，希望你能够不忘初心，笔耕不辍！

● 链 接 ●

法国伟大的电影导演让·雷诺阿说："真正的艺术在于实践。"假如你打算写剧本，那就开始动笔吧。它需要你投入时间、耐心和坚持不懈的努力和决心。做一名好的微剧本创作者，会讲故事，能讲好故事，深入灵魂，创造出有血有肉的角色，然后运用自己的天分使它们跃然纸上。学会倾听人们的谈话，观察生活，并保证自己的故事让人有读下去的欲望。所以，在成为成功的微剧本创作者前，要学的东西还有很多，路还长，我们一起慢慢走。

09
第九章

不容错过的经典"微"剧本

经典之美，在其价值的永恒与可创性。经典带着永不泯灭的文化烙印和情感，不仅让后来者在眼前景物中透视历史，更让我们在与之心灵对视中收获灵感，从容应对纷繁复杂的当下，在每一个平淡日子中享受生活的美好。也许有人会说，经典是与时代相伴共生的，人们怀念的或许只是那个再也回不去的时代，是记忆中的童年。亦有人认为，对经典的理解当因人而异，一些人眼中的经典，在另一些人看来，可能只是一片小小的绿叶，诚如现在的小辈们认为我们当年奉为经典的东西"老掉牙"一样。但无论是历史的经典，还是经典的"微"剧本，经典之称谓其实只是人们经过权衡比对后，对自己满意的事物所投的一张赞成票罢了，并不存在绝对的、无法超越的经典。经典的力量源泉不仅仅来源于作品本身，更是来源于作品演绎者的那份匠心。

最近在网上掀起一阵阵"经典梗"的风潮，用当下非常流行的一句话来说："我去买几个橘子，你就站在此地，不要走动。"很多人面对这句话时表示：这句话是什么梗？有什么特殊意义吗？怎么就突然间火起来了？如此来看，现在不多读点经典之作，都不好意思跟人聊天了！对文学作品有一定了解的人，一定知道这句话源于朱自清经典的散文《背影》，表现了父亲对即将远行的儿子的关怀和不舍。"我去买几个橘子，你就站在此地，不要走动。"了解这个"经典梗"的人就会明白对自己说此话的朋友是以"爸爸"自居，是开玩笑、占便宜，你可以借其他经典作品中代表长辈的话笑怼之。如此既显示了自己对于经典文学的了解，又不至于让人与人之间的交流陷入尴尬。

有些时候，我们不得不承认自己真的不清楚什么样的剧本才是好的微剧本，这时我们就可以将目光投向经典。虽然微视频的出现时间还不算长，但依然可以根据社会观众的数量、带来流量的大小和影响力的深远程度来判定微剧本的经典程度。它们或许以滑稽的视频片段分解，搞笑另类的穿插广告闻名；或许以真实感人的故事情节，语言表达中的黑色幽默闻名；或许以独特的题材选择，贯通古今的艺术风格闻名；或许以微时代的"明星"巨制，内涵丰富的人文故事闻名；或许以引发观众共鸣的主题设置，克制而又强烈的矛盾冲突闻名……但无论怎样，它们的意义就是带给我们启发。下面，就为大家带来几个经典的微剧本分析吧！

9.1 《老男孩》

《老男孩》这部微电影于 2010 年 10 月 28 日首映，这部微电影是由肖央担任导演、编辑和主演的《11 度青春系列电影》之一，与之后出现的微电影《老男孩之猛龙过江》一起，共同承载了大多数网友的青春回忆和追梦历程。《老男孩》讲述了一对痴迷迈克尔·杰克逊十几年的平凡"老男孩"重新登上舞台找回梦想的故事，其真实感人的故事情节引起观众的共鸣。另外，剧中的黑色幽默也吸引

着大多数人观看视频，这个微视频的风格特点同样值得借鉴。

9.1.1 真实感人的故事情节

《老男孩》讲述了一对中学的好朋友以及音乐搭档在他们步入中年时，重新组合成乐队参加"欢乐男生"选秀节目，并因为一首歌让他们重燃青春热血，重品过去时光的故事。感人的故事情节以及动人的主题曲旋律让观看的所有观众流下热泪。本片主人公之一肖大宝在学生时代是一个古惑仔头头，曾经欺负过包括王小帅和包小白在内的很多人。但是因为肖大宝和王小帅有着相同的音乐梦想，他们都把国际音乐明星麦克尔·杰克逊当作偶像，他们也因此逐渐成了知心的好朋友。可以说，音乐梦想的种子从小就在他们心中生根发芽，微视频的开始便向观众点明了这是一个关于梦想的故事。接着剧情闪回到 20 年后的一天，此时的肖大宝已是一名蹩脚的婚庆主持人，刚刚主持完一场老年人婚礼，而王小帅则成了一家理发店的小老板，娶了当年的一直暗恋他的胖姑娘郝芳为妻，过着平凡的日子。这一天原本会像往常一样安静地度过，却因为肖大宝在街上开车时不小心刮到了老同学的车，而老同学此时已是一个知名的音乐选秀节目制片人，并邀请他们参加选秀而引发了一系列的波澜，"梦想"这一主题也就进一步得到凸显。

《老男孩》最为感人的部分应该就是"筷子组合"去参加"欢乐男生"的情景了。在初赛时，他们不忘初心，仍旧认真地跳着他们熟悉的迈克尔·杰克逊的舞蹈；复赛时更是用一首《老男孩》的歌曲，引发了更多人的热泪。这一首歌曲，出现在电影的最后，在歌声响起的时候，画面移向他们的高中同学：如今的他们身在四方，做着各种各样不同的工作，过着千差万别的生活。相同的是，在这首歌响起的时候，他们都流下了眼泪，包括现场的观众、郝芳、校花，也包括包小白。

"现实有能力让你低下高昂的头颅，把内心的小梦想搁浅，柴米油盐变成'大梦想'。不过，青春凋零已成现实，生命存在一天，梦想就有机会扎根发芽。没有人为我祝福的时候，自己也可以为自己喝彩。"对于青春的感悟和梦想的追寻，在现当代的微视频拍摄中拥有很大的市场，这是与大家生活息息相关的内容。虽然在故事的最后，他们不得不回到原来生活的轨道上，肖大宝仍旧在做着他那蹩

脚的主持人，王小帅仍旧在做着一家理发店的小老板，但是他们的生活已经发生了一些微妙的变化。他们的生活如同被岁月淘洗过后的钻石一样熠熠生辉。每个人都在影片中找到了自己关于青春、关于梦想、关于努力的影子和回忆。

　　回顾《老男孩》这部微电影，它以绚丽的镜头描述了一些年轻人的生活以及时代的变化，其最终的成功与好评很大程度上应归功于它对现实的关注，并引导观众去寻觅儿时的美好与青春记忆。当理想与现实发生碰撞时，应该如何面对？这一最为深刻的问题被《老男孩》直接地"揭露"在观众面前。因此这部微电影毫无疑问成了《11度青春系列》短片中最成功的一部，也是最受大家热捧的一部。泪流满面也成为当时观众使用频率最高的观影感受。在这个43分钟的诚意满满的青春故事中，观众看到了70后、80后的怀旧情感的爆发，也看到了90后对梦想的追寻和对青春的思考。它再次验证了微剧本创作中一条"放之四海而皆准"的铁律——情感是人类最为真诚的表达，只有触动观众的内心，才能引发更多人的关注。

● 链 接 ●

微剧本情节的构思其实就是微剧本讲述故事的线索规划或方案设计。一个能够吸引观众，带来流量的微剧本，它的情节构思会像钩子一样牢牢地钩住观众的注意力。同时，构思又像是一张充满诚意的路线图，缺乏诚意，微剧本创作者在创作时很可能会迷路。在如今网络信息高速发展的时代，想要在众多的微剧本中脱颖而出，需要优秀的情节，也必须有满满的诚意。

9.1.2 语言表达中的黑色幽默

　　对于《老男孩》这部微电影来说，每个人除了对其情怀感受至深外，学习剧本制作的人也可以在微剧本创作中对其语言表达中的黑色幽默加以学习，突破创新。

1. 什么是黑色幽默？

黑色幽默，就是一种荒诞的、变态的、病态的文学流派，把痛苦与欢笑、荒谬的事实与平静的不相称的反应、残忍与柔情并列在一起的喜剧。黑色幽默不同于一般幽默的地方在于，它的荒诞不经、冷嘲热讽、玩世不恭之中包含了沉重和苦闷、眼泪和痛苦、忧郁和残酷，因此，在苦涩的笑声中包含着泪水，甚至愤怒。不难发觉，大多惯用黑色幽默手法的导演也好，作家也好，剧本创作者也好，他们所展现的世界构图往往呈现着挥之不去的灰暗色调，即使是在花鸟遍地、五彩斑斓的胜景中，他们也能创作出紧张的人物对白、离奇的逻辑关系和荒诞苍白的写实场景。在他们眼中，所有平淡甚至美好的事物中一旦有了人的介入，就会立即变得紧张而不和谐；而另一方面，在身处绝望的境遇之时，他们又往往能用嘲讽的心态面对即将到来的危难，仿佛生命本就是一场玩笑。这样的一种在压力之下的轻松、在苦难当中的戏谑糅合在一起，形成了一种颇为复杂的情感体验，在表现手法上必然会引向人物形象的夸张与畸形，与现实生活中庸庸碌碌、平淡无奇的白描镜头对比，将会反衬出强烈的喜剧效果。黑色幽默中的泪水完全是属于现实主义的，是真真实实、凄凄惨惨的生活窘境下压榨出来的心酸泪水，是百般无奈下莫名无助的沉痛缅怀。甚至，有时候主人公的眼角上看不到泪痕，但内心却早已是汪洋大海，现实的艰辛和生活的重压让他连哭的念头都打消了，连喟叹自伤的时间都没有。在《老男孩》中，观众就体会到了这样一种酸涩。

2. 什么题材需要黑色幽默？

当然，并不是所有的微视频都适合选择黑色幽默这种表达方式，但是如果微剧本创作者想要表现社会最底层的心酸，展现拼搏、奋斗等主题，特别是创作以"草根文化"为核心的微剧本时，就可以选择黑色幽默。观众对"草根文化"微视频的深深共鸣，或许源于生活的艰辛给予他们的共有的感受。每当周遭环境和人情事物以一种哭笑不得的荒诞样貌呈现在你面前，或以一种居心不良又无可抗拒的险恶意图向你逼近；当你面对种种让你苦楚心酸的不公事实，想反抗却找不到一个行之有效的渠道，想释怀却偏偏没有任何方法得以排遣，想怒吼却发现根本没

有对象可宣泄时，至少生活还留给了你一种无可奈何的嘲讽态度。这种回应生活的态度里带着一些戏谑、一些讥讽，引人发笑，苦笑过后，又有一种苦痛和悲哀的感觉交织而来……当你想呈现这样的状态时，黑色幽默便可以大显身手了。

以《老男孩》为例，"梦想这东西和经典一样，永远不会因为时间而褪色，反而更显珍贵！"这是《老男孩》谢幕时的一句无声字幕。年少无知的时候，谁都曾有过天真烂漫的梦，那些梦是如此的美好，以至于经年之后会觉得是那样的遥不可及、那样的不切实际。但是，不论年龄如何增长、阅历如何累积，不论年少时稚气的想法在岁月的坎坷和磨难中变得怎样面目全非，偶尔回首看看当初的梦想，我们还是会心向往之——也许会笑，笑儿时的幼稚，也笑长大后的世故。但不管怎么笑，都不会是晒笑的态度，因为那时的梦，或多或少还会在今时今日的生活场景中时隐时现。时隔多年，你会发觉，当年曾经做过的梦现在看起来非但不可笑，那时初生牛犊不怕虎的闯劲和勇气与现今凡事瞻前顾后的状态比较起来，更显得率真可爱且弥足珍贵。《老男孩》的结局不可能是完满的，就于绚烂至极处戛然而止，像一场梦。现实生活还是要继续走下去，舞台上绚烂的灯光和闪亮登场只是平淡生活里的一个精彩的过场，高潮结束，一曲终了，该干什么还是干什么。但那首撼动心灵的歌曲还是让人泪流满面，就像曾经未能完成的梦想、易逝的青春，总会在某个夜晚让你魂牵梦萦，夜不能寐，它不时地提醒着你，在尚未冷却的记忆中，在曾经那些留有缺憾的段落里，有一个关于梦想的填空题，你还没动笔写答案……整部微电影就好像是在给我们讲述一个幽默又荒诞的故事，不失情怀又接地气，有时代烙印，又紧扣现实。最终，一切都回到了应在的地方。

什么才是真正的黑色幽默？答案莫过于此，用笑的方式哭，就如同《老男孩》所带给我们的一样。

● 链 接 ●

约瑟夫·海勒曾说过："我要人们先开怀大笑，然后回过头去以恐惧的心理回顾他们所笑过的一切。"黑色幽默的巧妙使用，能够有效地展现幽默这一更高层次的要求，智慧而富有活力地进行故事讲述、人物的塑造与风格的表露。巧妙地在语言表达上运用黑色幽默，对于微剧本创作无异于如虎添翼。

9.2 《九歌学堂》

"泪，角落婉转遮掩；笑，人前故作强颜，哭泣、欢喜、牵念，欢乐学堂尽显民间风范。人海之中属你属我安逸如仙，普天之下属王属臣度日如年。"2014年8月24日，由十二星国际生物科技（香港）有限公司、上海驰正电子科技有限公司、上海驰煜企业管理咨询有限公司以及木子屋文学网经过数月的筹备，联合拍摄的微电影《九歌学堂》在上海正式开机。

《九歌学堂》作为九歌工作室策划的微短剧，由九歌工作室室长墨谙担任微剧本创作者。全剧分传承、发扬、启迪、感动四大篇，围绕诗、词、歌、赋、史、联、书、画等各方面开展一系列的学术讲解及人物分析，语言风格诙谐，讲法新颖，成为一部通过解说古典文化反映当代生活现象的微型喜剧，受到很多观众的喜爱。它独特的题材选择，古今贯通的艺术风格，无不彰显着一个优秀的微剧本应该具有的品质。

9.2.1 独特的题材选择

《九歌学堂》以三大星探挖掘民间高手创立特级班为主线，讲述了闷骚腹黑的副堂于一、诙谐搞笑的留级学员墨谙、超级败家的苏城四大财子之一羽凌等主要人物在挖掘民间高手的过程中，结识了坑人不眨眼的相术大师金不换、以美色吓退众盗贼的"舞"林盟主萧寒、边卖豆腐边看书的豆腐西施唐如意和卖天价茶水的茶摊女半卷，以及装傻卖萌的三皇子。三名星探被这些人好学的行为深深打动，于是邀请他（她）们加入九歌学堂特级班，成为第一批学员，展开了一系列学习的故事。

这个微短剧本身在内容选择上，似乎是对日常生活中可见的细节和状态的描绘，但是在主题和题材上新颖独特，特有的古风题材为目前大多数微剧本的创作提供了思路和方向。

接下来，将介绍几种比较独特的微剧本题材，以期能够给微剧本创作者提供更多的思路和建议。

1. 古风题材

前段时间一条求"我有一壶酒,足以慰风尘"诗句下联的微博,一时间竟引起了万条转发,五千条回复。可见微时代、快时代并没有吞噬掉我们血脉中荡漾的诗意情怀。而中央电视台播出的《中国诗词大会》第一、二、三季,更是引发了观众极高的关注和参与热情,小才女武亦姝火了,外卖小哥雷海为火了……我们看到了传统文化的民众基础。这也许是近年来,古风题材微剧本成为非常热门的拍摄题材的原因所在。这类题材往往以汉服拍摄为主,并与二次元、cosplay等元素相结合,带有浓郁的中国古典文化风格。然而,古风题材的微剧本不但要有古典的外在形式,还需要拥有博大精深的中国传统文化作为内在支撑,二者结合才能够让微视频既充满想象空间,又能感悟古典文化之诗情画意。

2. 军旅题材

近年来,军旅题材影视剧创作繁荣,军旅类型的微剧本比比皆是,这也为微剧本的创作提供了新思路。军旅题材的微剧本创作选题方向较多,如社会大众对军人的崇敬、人民军队与人民之间的鱼水之情、军队科研人员为打赢未来战争而进行艰苦的探索等等。优秀的军旅题材微剧本创作,都具有很强的感染力和观赏性,具有较强的市场竞争力,能够产生新流量,创造新价值。

3. 科幻题材

科幻题材一直是众多影迷的心头之好,但国内的科幻片屡战屡败,十有八九都是毁三观的烂片。对于单片成本更低的微剧市场,谈及科幻题材,感觉更是遥不可及。因此,如何创作出一个合格的科幻类型的微剧本,对于微剧本创作者提出了更高的要求和更大的挑战,同时,也给予了微剧本创作者更多的机遇和更大的空间。

科幻电影需要微剧本创作者、导演具备丰富的想象力以及足够的探索精神,更需要微剧本创作者具有一定的科技知识与专业领域的知识储备、逻辑推理能力与理性思维能力。这可能就是很多微剧本创作者不敢涉猎科幻类题材的主要原因。

另一方面，微剧本作者都很清楚,故事才是视频的重心,特效只是故事的外壳。因此,无论何种题材的微剧本创作,讲好故事往往是成功了一半,科幻题材微剧本创作切不可本末倒置。

总的来说,根据新传智库的数据分析,从2013年开始,剧情和爱情是网络微视频的主流,初期类型单一,慢慢发展之后,逐步出现多元化趋势,以"喜剧、爱情、惊悚、悬疑、剧情"这五类为核心,形成了这一行业的主流题材。但是必须明白,网络微剧本创作中,题材扎堆带来的是点击量增长疲软,跟风而上只会变成陪练,另辟蹊径,在选题上领先半步,才能成为爆款制造机。微剧本的市场需求是不断被满足和激发的过程,必须要挖掘新的题材、新的需求,要在剧本策划前期能够通过文化风向做出预判。

> **链接**
>
> 如何创作一部优秀的微剧本？对于初学的微剧本创作者来说,可能是一个非常伤脑筋的问题。要写好微剧本,最重要的就是要明确题材。如果一篇文章没有恰当的题材做支撑,就好比是盖房子没有砖砌墙,只会是一个空架子。没有好题材的微剧是吸引不了观众的,是没有很强的说服力的。因此,在生活、学习中留心,做题材的"有心人",才更利于微剧本创作。

9.2.2 古今贯通的艺术风格

风格是微剧本创作的艺术特点的综合体现,是一种艺术语言,更包含了内容。《九歌学堂》的第一期主要分为四篇,从头到尾展现着其古今贯通的艺术风格。第一篇为传承篇,主要分为诗、词、歌、赋、联、画、书等,主要以现代人的生活方式讲述对于古代文化内涵的传承。第二篇为发扬篇,主要分为唐、宋、元、明、清各朝代的文化解析。中华文化的发展博大精深,所有的古代文化都能给我们以现代启迪,立足于各朝代的文化解析,在微剧本创作上独树一帜,更是起到了思

想引领和道德指引的作用。第三篇为启迪篇，主要是各朝代历史人物与典故解析。对于微剧本创作来说，除了应有的人物、主题外，其思想也是微剧本创作者应当把握的一大核心，树立一种正能量也更有利于微剧本的洽谈与合作，更利于后期微视频拍摄的顺利进行。第四篇为感动篇，上下五千年流传下来的故事，或多或少总会给人留下特殊的情感，选取经典人物事迹进行解析。当然，除了单纯的说教和讲述，适当地添加一些幽默的内容、感动的事迹，往往能让作品更加受到欢迎。

纵观《九歌学堂》本身，除了其题材的新颖独特外，它内在的古今贯通的艺术风格也符合市场需求和观众的审美需要。古今贯通，听起来简单，但是在实际操作上却有着一定的难度，它要求微剧本创作者必须有跨越时空的气魄，有深厚的文化内涵，有丰富的学术积淀，主动探寻古今之联系，善于从历史中汲取智慧，在前人成果基础上寻求新的突破。中国著名的史学家、文学家司马迁所讲的"究天人之际，通古今之变，成一家之言"，影响了一代代中国知识分子，也一定会给微剧本创作者以启迪。何为一家之言，就是在古今贯通中形成自己独立的见解，推陈出新，寻找到能够进行深入创作的切入点，并努力达到新的高度。

● 链 接 ●

艺术风格是一种气质，是创作者生活积淀下的产物。虽然每个创作者的艺术风格与观念会随着社会的变化而逐渐变化，但艺术的品质却贵在直率坦诚，不容丝毫矫饰。每个微剧本创作者都会在自己的长期创作中形成自己独特的风格，而这些风格，都是当时的时代精神的反映。想要成为一个优秀的微剧本创作者，充分了解当下的微剧本发展、微剧本创作风格，同时加强自己的微剧本语言与时代的关联性，都是必不可少的功课。

9.3 《66 号公路》

被美国人亲切称为"母亲之路"的 66 号公路见证了无数人对自由、梦想和开拓的追逐，而拥有百年历史的凯迪拉克也根据这一公路的历史发展，编辑和拍摄了一部广告宣传视频《66 号公路》。在这个广告宣传微视频中，莫文蔚和男主角开着凯迪拉克 SRX 穿越驰骋在象征着自由、梦想和开拓的美国 66 号公路上，纵情感受 66 号公路的人文风土，展示了宣传片中主人公忠于自己的内心渴求，释放自己，最终实现自我价值的主题。这个视频通过明星代言的方式，展现出凯迪拉克推崇自由，并不断以开拓进取的行动向世人展现其胆识和高贵内涵。

9.3.1 微时代的"明星"巨制

《66 号公路》只有三分钟的拍摄时长，其成功离不开"明星"的加持。绝大多数人被广告吸引是因为什么呢？有趣、有益、有利。所以，品牌与明星合作，绝不仅仅是为其拍摄一个或唯美或炫酷的 MV，也不仅仅是一组或浪漫或有意境的海报，利用明星的大众影响力进行事件吸引仅仅是第一步，明星与品牌相契合的碰撞和能引起共鸣的内容创作展现才是广告能够真正达到扩散效果的根本。同样，对于明星而言，通过与品牌合作产生持续曝光也仅仅只是"解决温饱"的基层需求，与品牌浑然一体的深度"诉说"作品才是身份加持的背书、形象标签的深化。

那么，明星代言与品牌，到底如何达到共赢呢？接下来便以莫文蔚和凯迪拉克共同拍摄的《66 号公路》为例进行阐述。

1. 品牌与代言人的契合度

品牌与代言人的契合度越高，呈现的内容与印象认知越统一，传播也更具说服力。如同洗衣粉品牌、牛奶品牌总会找"明星妈妈"，运动品牌偏爱领域内的运动员，内衣品牌喜欢名模，汽车品牌多为荷尔蒙系男神。莫文蔚是混血儿，她美丽婀娜、亭亭玉立，通晓多国语言，学习成绩优异，曾获第一届"香港杰出学

生奖"。之后回到香港进入娱乐圈，更是成为"亚洲最成功的女演员"之一。秀外慧中的莫文蔚正面、积极的形象与凯迪拉克形成了很强的契合度，其"忠于自己的内心渴求，释放自己，最终实现自我价值"的人生原则也与66号公路的精神象征、凯迪拉克的品牌理念相互呼应。

2. 传播策略与品牌的统一

传播服务于品牌、产品，因此主题、场景设置都需优先考虑品牌个性、产品特性，同时配合传播策略。比如各手机品牌由于产品性能差异主打方向就不同，由此产生的slogan、选择的代言人风格、传播的内容设置也都有所差异。这一点看似与明星没什么关系，实则不然。就拿达康书记为金立手机拍摄《安全的名义》微电影宣传片来说，除了与品牌自身主打安全的方向一致，达康书记的大众认知与主题、场景设置的传播无违和也是很重要的一点，如此，达康书记为金立导流，金立广告的传播为达康书记延续热潮。

3. 品牌、明星、传播的强弱搭配

传播过程中，品牌与明星的联合很容易就被明星抢了风头，焦点转移而影响传递和转化，好比广告公司为品牌做创意，宣传后焦点和目光却落在了输出创意的广告公司身上。因此，传播方式的强弱搭配和操作手法的侧重点引导很重要。内容上，微视频本身的整体特效、66号公路两边的美国风光和视频中的车辆配置、美女与帅哥的搭配，更是让观众在短短三分钟看到了电影《速度与激情》的感觉，同时也接收到了凯迪拉克的品牌理念和内涵——胆识、开拓和进取。

· 链 接 ·

在明星效应堪比一切的商业市场，如何让自己的产品和代言明星相互匹配、如何让明星与品牌相互扶持走得更远，成了广告类微视频创作不得不考虑的问题。当然，商家也会挑选合适的明星来为自己的产品代言，明星也会选择他们希望代言的产品，并非来者不拒。所以想要找到好的明星代言，商家的产品质量等也必须过硬，必须经得起市场检验。

9.3.2 内涵丰富的人文故事

除了明星效应,《66号公路》之所以受欢迎,也源于其中内涵丰富的人文故事,以及对当地风土的展现。虽说微剧本由明星呈现,必会增加亮点,但能够讲述内涵丰富的人文故事,才是微剧本搬上荧幕后吸引众多眼球的关键所在。戏剧影视故事的创作者都是生活在一定时代背景下,他们必然会受到当时当地的人文风潮影响。一部优质的微剧本,很难脱离时代去搞纯粹个人化的情感抒写。即使某些具有丰富想象力的神话题材作品或者由科技特效制作的科幻片,看似与社会现状无关,但其内在思想情感以及所涉及的问题必定是取材于现实。人文地理、历史特色的不同决定了各国的文化特色及差异,而各国的影视创作和大众观赏的习惯也因此呈现出不同的特点。

对于微剧本创作者来说,如果要写一个好的故事,首先必须确立人物所处的时代,构建一个完整的社会框架和环境,从而孕育出人物鲜明的个性。其次,找到设定时代的社会之中应有的和所需解决的矛盾冲突,并把这些矛盾放置在人物身上,让其成为人物个人命运的关键节点。如此,故事既能具有深厚的文化韵味,又能通过人物的命运带动剧情的发展,让观众不仅仅能品尝到艺术之"美食",也能吸收"美食"之中蕴藏的丰富营养。这就是戏剧影视故事与时代、历史、人文难以分割的紧密关系。

链 接

综观所有优秀的微电影和微短剧,其成功的根本,都离不开具有独特色彩。构建具有时代特色和个人风格的微剧本,是每一个微剧本创作者应当努力和坚持的方向。

9.4 《摩天轮下的爱》

《摩天轮下的爱》作为一部爱情文艺类型的作品，也是一部传递正能量、大爱题材的微电影。这部微电影首映于 2013 年 9 月，分上、下两部，全长虽只有 40 多分钟，却给我们讲述了一个不寻常的故事——在台湾 921 大地震期间，失去双亲的孤儿沐晨接受了大陆知名画家王山岭义卖时赠送的一幅画作《紫气东来》，这幅画一直激励着她成长，是她儿时最珍贵的记忆。沐晨长大后，在台湾模特界跻身超模行列，取得成功后，她想寻找当年赠予字画的恩人，于是带着这幅画来到大陆，最终实现夙愿和恩人团聚。故事虽然简单，但是却涉及很多日常生活中常见的、有共鸣的细节和场景，并在克制而又强烈的矛盾冲突中，展现出爱情、恩情、同胞情等众多情感的交融，真情实意，发人深省。这部剧中引发观众共鸣的主题和克制而强烈的矛盾冲突是每个微剧本作者都可以借鉴的。

9.4.1 引发观众共鸣的主题设置

在微剧本创作中，"我们的故事主题是什么？"是每个创作者都要提出的问题，同时还要回答这个问题。问题提得越清晰，回答得越清晰，观众对于故事主题，对于创作者想讲什么样的故事就会越明白。

以《摩天轮下的爱》为例，这部微电影本身虽没有太多的明星助阵，却在主题的设置上让大多数观众有共鸣。首先，是寻恩感恩。这是此部微电影的主线。中华民族自古就有感恩之传统和情怀，如"滴水之恩，当涌泉相报""年有跪乳之恩，移有支哺之义""吃水不忘挖井人"等。设立以恩情为主线的故事，对于不同年龄、不同阶层的观众都会有触动。

其次，是爱情。沐晨游泳时不小心呛水发生危险，热心男孩林轩出手相救，却被疑为非礼，被沐晨赏了一巴掌，二人此时尚未意识到，一场误会，成了爱情的红线将他们系在一起。爱情和生命是人类永恒的主题，大部分的微剧本创作都离不开对人与人关系中爱情与亲情的描绘。其中爱情这一主题或海誓山盟、轰轰烈烈，或青梅竹马、一生一世，往往更能吸引年轻的观众。

再次，故事中还有友情。模特大赛在即，沐晨被队友暗算受伤，被迫取消参赛资格，沐晨心灰意冷。这时，曾在台湾受过沐晨帮助并结识为好朋友的小晴来到她身边，决定带她到天津养伤，并帮她寻找恩人。虽然在此微剧本故事中，友情是恩情、爱情之外的辅助主题，但是也不能忽视其魅力。

当然，最重要的是，故事之中还有深远浓郁的、充溢在台湾民众和大陆民众之间的同胞情。在《摩天轮下的爱》中，观众可以深切地感受到两岸同胞的这种打断骨头连着筋的骨肉之情。

创作微剧本，要有明确的创作目的或主题，切忌变成流水账，或是心情日记。关于主题，微剧本创作通常有两个方向：一个是主题先行。即开始写作时就确定想要写什么样的主题，或者是合作商有所要求，根据前期的主题规划，确立故事中心，围绕中心，选材构思，用古今中外、奇闻逸事、天文地理等材料，充实要表达的主题，丰富故事内容。另一个方向是通过生活感悟、时事评议的积累，逐渐形成自己想要写的故事线索，最终确立主题。这更像是当下高中材料作文所走的方向。需要微剧本创作者善于观察、留心记录，如平日遇到一些什么事，觉得有意思，把它记录下来，不断积累，储备素材，进行分析选材，酝酿出一个好的故事，在创作中表现出微剧本创作者对人生的感悟与思考。

链 接

好的食材，要做出令人垂涎欲滴的美食，需要高超的厨艺，独具匠心。要发现好的素材，并据此写出一部好的微剧本，需要作者不断地去关注社会生活，对生活，对社会，对生存的环境，对身边的人，要有一颗善于发现和挖掘内涵的心，一个喜欢琢磨并深入思考的脑袋和一种从主题、立意不断加以锤炼提升的探索精神。

9.4.2 克制而又强烈的矛盾冲突

在前面的内容中，讲到戏剧化的冲突来源于生活又高于生活，只有把握好活

生生的人物之间的性格冲突，才能更好地在微剧本中完善人物的形象，增强人物的可感性。《摩天轮下的爱》就很好地展示了在实际的剧本创作过程中，"冲突到底从哪里来？""由哪些可能性形成？""我们又应该如何把握思路？"这些重要的问题。

1. 冲突来源于动作和反动作，或者说来源于不同动作的撞击

在《摩天轮下的爱》中，首先看到的就是理想与现实的矛盾冲突。沐晨初来内地，被东方美模特公司李总赏识，事业风生水起，开始在业界有了较大影响，成为众人关注的焦点，但圈中的竞争、同事的嫉妒，使沐晨在事业和生活中感到不适和无名的孤独。在这里，观众能够清晰地看到其中的动作与反动作，以及不同动作的撞击。

那么什么叫动作呢？当然，这里所说的动作不是形体动作，或者手势、姿态、表情等，而是剧中的人物想要做什么，以及他们内在的具有逻辑联系的行为。首先，如果在一个剧中，人物一登场什么都不做，没有行动力，就很难设置冲突。其次，冲突是人与人之间的，一个人的行为可能更多的是行为的好坏而已，行为的相互交替才会引发连锁反应，形成冲突。就如主人公沐晨，如果她在剧中没有愿望、梦想、欲望，她想干什么呢？初入模特业，想在T台上站稳脚跟，继而跻身模特行列，这就有动作了；想有所成就，不会那么顺利吧？不付出努力不可能说成就成吧？即便付出了努力，同事间的竞争、排挤还会形成制约吧？有了动作，又有了相应的反动作，冲突就出来了。不知道怎样写冲突，就想想冲突源于动作和反动作，想想这个人要干什么，再为他（她）设置障碍，设置对手，冲突就形成了。

2. 冲突来源于意愿的不同，或者说来源于观念的差异

在这部剧中还有人性善与恶的矛盾冲突。李总和张姓经纪人前来酒店探访沐晨，他们对那幅画的好奇和贪婪之色使沐晨警惕起来，于是递交辞职信，随小晴前往天津。二人在去往火车站的路上，被小偷盯上，将她们的挎包和沐晨随身携带的画筒抢走。热心英俊的林轩再次出现，帮沐晨夺回包。很显然，这时候冲突

来源于意愿的不同，如果找不到人物的动作，那就找人物的愿望以及观念的差异。《摩天轮下的爱》中，李总、张姓经纪人、小偷和沐晨、林轩就是有着明显的意愿和观念的差异，这就是冲突的一部分。同样一个事件，不同的人会因观念的差异，给出不同的评价，不同的评价放在一起就引起冲突。观念的差异随处可见，文化的、宗教的、地域的、民族的、风俗的、习惯的、内向外向的、男女的，任何差异都可以形成观念的差异，任何差异都可以形成矛盾冲突。

3. 冲突来源于信息的错位，或者说来源于误会

最后，《摩天轮下的爱》中最为明显的就是爱情得与失的矛盾冲突。在故事中，女主人公沐晨有三次与男主人公林轩的误会：沐晨游泳不小心呛水发生危险，热心男孩林轩出手相救，林轩被莫名其妙赏了一巴掌，这是一个误会；接着，沐晨和朋友在去往天津火车站的路上，被小偷盯上，将其挎包和随身携带的画筒抢走。林轩再次出现，帮沐晨将包夺回，但《紫气东来》丢失，沐晨再次误会林轩。最后，众人观赏着摩天轮下的璀璨烟花，年轻人围成一圈载歌载舞，沐晨忽然在一群谈笑风生的年轻人中，看见林轩挽着一个漂亮的女孩，这是第三次误会。在三次误会中，将故事推向了高潮，也在三次误会中，沐晨对林轩的心意也渐渐清晰，两人的爱情也渐渐明朗。在这里，信息的不同步、不对称也会造成彼此沟通上的冲突，这一种冲突往往会出现在爱情故事之中。

总之，戏剧冲突是戏剧性三要素（事件、动作、冲突）之一。这三个要素是彼此统一的有机整体。有了事件，才有行动；有了行动，才能更好地为产生冲突制造由头。因此，在微剧本创作中，培养好设置冲突的能力异常重要。

● 链 接 ●

剧本离不开戏剧冲突，失去了戏剧冲突的影视剧或微视频无法对观众产生吸引力，无法让观众产生共鸣、共情，无法走进观众的内心，其剧本创作也就自然谈不上成功了。因此，对那些优秀的微视频，我们有必要认真研究其能流行于大众之中的秘诀，这对于提升微剧本创作水平大有裨益。